室 內 設 計 必 學

作者
陳文亮—逢甲大學建築專業學院助理教授、前室內設計進修學士班主任
林麗菁—逢甲大學兼任助理教授、MiCK SPACE Creative Designer / CEO
邱致豪—中原大學室內設計碩士、MiCK SPACE Director

N

推薦序

以學校首字筆畫排序

魏主榮

中原大學設計學院副院長暨室內設計系教授

最近有機會閱讀到「專賣局松山煙草工場 歷史建築圖錄1937-1942」一書，十分詳細說明了當年從設計規劃到施工的相關圖說，有感目前設計教育重空間設計美學，圖面重表現而輕忽施工圖、施工細部美學表現有著極大的反思，日治時期的施工圖以1／20的比例繪製，提供設計者能深入思考空間細部呈現的機會，對於多元材料的應用和施作工法的要求，都能有完整深入的美學研究，我們後人在這些歷史空間出入都能清楚感受到這些設計前輩的認真和用心。完整施工圖集為整合設計後端延續性的重要環節，卻也常為現今設計教育忽視的一環，雖各校都有提供施工圖課程，但因多未銜接設計課程而導致學生無法連結理解，設計圖尺度都停在1／100或1／50而很難深入進到1／30甚至是1／1的施工圖，只重討論設計美學而忽略了細部和施工美學。

不同的圖有不同的溝通對象，設計草圖是設計者對自己的設計溝通，設計圖和透視圖是對主管和業主溝通，施工圖是對施工專業人員溝通，施工圖越清楚施工過程就越少出錯，也就越有效率。我在美國念室內設計研究所時，教授常叮嚀我們這些學生，室內設計產業的特色是Contract合約的產業，在設計服務專業過程中我們要重視合約的精神，設計圖說、施工圖說都要清清楚楚，保障客戶也保障設計師和工程包商，按圖施工遇有糾紛權責就是看圖，清楚細心的施工圖是設計人要扎實訓練的專業工夫。這本施工圖好書是三位作者學用合一的成果，於室內設計專業任教及服務多年的三位，累積豐富的教學及設計施工經驗，深感三人始終秉持終身學習的精神與態度在持續鑽研前進，一同進行施工圖學理與應用的整合，深入淺出的文字書寫及好讀易懂的圖文解說值得大力肯定，本人十分樂於推薦這本好書！

李元榮

亞洲大學創意設計學院院長暨室內設計學系主任

還記得筆者大學念建築的當年，我一直在想：我的這個設計甚麼時候才會蓋得出來？後來投入教育界，教書多年後，我明白了答案應該是⋯⋯不會被蓋出來，因為當年那個充滿創意的方案，缺乏了落實的施工圖。

室內設計是一個兼具創意與實務的專業領域，方案的落實需要二者的相輔相成，缺乏創意流於匠氣，而缺乏實務則成為紙上建築。施工圖便是設計方案從創意到實務的重要媒介，然而國內的室內設計專業有其歷史發展的特殊性，在施工圖的表達上不似建築專業有固定的規範，各家事務所施工圖表達的方式，更是大異其趣。在缺乏具一致性的施工圖規範時，如何能使相關從業人員能夠具邏輯的了解施工圖的組成、內容與運用時機，顯得格外重要。

過去室內設計施工圖相關書籍，大多著重在材料與施工方法的描述，對於室內設計產業流程鮮少著墨，因此難免有以管窺天之憾。本書作者則從圖面的原理著手，輔以淺顯的圖示解釋平、立、剖面圖的構成原則，使讀者透過圖解自然理解圖面的來由與應表達的方式與內容，使讀者容易建構完整的圖面知識。此外，本書還有另一個重要的特點，作者以「人」為核心的書寫架構方式導入人體尺度、施工端與設計端，讓讀者在了解施工圖的同時，也能窺見整個產業的運作模式，是一本值得推薦的好書。

黎淑婷

逢甲大學建築專業學院院長

維基百科（Wikipedia）定義：
• 室內設計是增強建築物內部的藝術和科學，以便為使用該空間的人們創造更健康，更美觀的環境。
• 室內設計是從建築設計中的裝飾部分演變出來的。
• 室內設計是指為滿足一定的建造目的（包括人們對它的使用功能的要求、對它的視覺感受的要求）而進行的準備工作，對現有的建築物內部空間進行深加工的增值準備工作。

不能否認的室內設計是一門專業，這份專業不論是因為人的需求機能、建築結構本身的承載、基本設備管線的配置、乃至美感及精神的追求，腦中的創意及澎湃仍需要透過施工圖紙的溝通來完成。想什麼就必須畫什麼是一種手腦的連結訓練，畫了什麼能和所有施工工項的正確溝通是一種專業知識的養成，而細部設計及材料、色彩、傢飾的熟稔操作是一種時間的淬鍊。

這是一本入門的好書，有清楚的符號圖表可以學會如何溝通、有施工工序的介紹及大樣循序漸進、有清楚的尺寸反映人因工程、有材料及材料板的輔助學會認識各種建材、最後有細部大樣讓我們認識不同材料處理的細節。相信作者的用心能夠為有興趣學習室內設計的你打開一扇窗。

張郁靂
崑山科技大學創意媒體學院前院長暨空間設計系主任

從事空間與室內設計教學已有近20年，學生常常會有很好的設計構想以及設計分析圖面，但在設計課的教學上較少會去要求學生要有設計實踐的施工圖面，大多以示意圖面帶過，或將此部分歸給施工圖課。

但學生在施工圖課所學的知識常跟設計課是分開，學生只會設計卻無法落實。這造成了許多困擾，尤其當學生到業界實習時面對真實空間的施作常會有挫敗感。因此，在國內的室內與空間設計教學上，亟需一本好的室內設計的施工圖書，來聯結設計構想與施工落實的差距。

《室內設計必學施工圖》一書是由具豐富教學及實務經驗的逢甲大學室內設計系教授撰寫。從設計教學的角度來解析如何畫施工圖的邏輯，讓學生能將設計構想轉化成可用的圖面以及具體可施作的圖面，這對於目前各大學的師、生都是一本值得必備的設計工具書。

推薦短文

以學校首字筆畫排序

陳歷渝

中原大學室內設計系主任

用語通俗易懂,解說清楚明白,室內設計學子必備的優質專業參考書。

李東明

中國科技大學室內設計系主任

「施工圖」是將設計變成作品的重要媒介,作品成敗掌握在施工圖能否成功傳遞想法。推薦本書讓您輕鬆上手!

方鳳玉

台中科技大學室內設計系主任

本書收錄準室內設計師必知、必備的施工圖觀念、關鍵及表現方式。透過3D透視圖與實例說明,讓您快速掌握繪製秘訣!

黃潮岳

台南應用科技大學室內設計系主任

施工圖是銜接設計與具體落實理想空間的重要橋樑,所繪製出來的都是關鍵圖樣,如何讓室內設計學子們能夠了解其意義和培養其能力,正是本施工圖教本最重要的任務。本書無論從觀念的建立,設計要點與關鍵的表達方式,皆可讓室內設計學子們容易理解,並著手以正確的符號與表達方式來繪製,此些正是本書最大的功能與目的。

蔣曉梅

正修科技大學建築與室內設計系主任

此書擁有從施工圖基礎觀念建立,到圖學架構系統化分類的優勢,內容由淺入深,輔以大量精美圖說,是室內設計圖書中的經典,更是施工圖教學者的典範教材。

劉懿瑾

東南科技大學室內設計系主任

《室內設計必學施工圖》容深入淺出地介紹室內設計施工圖觀念、施工圖的表現方式並輔以實際案例說明，包含施工各個面向的細節與過程，到具體可施作的圖面。藉由圖解，讓讀者能簡易的理解專業術語，具有重要的參考價值，相當值得推薦給室 設計實務工作者亦是室內設計學子必備的優質專業參考書。

林葳

逢甲大學室內設計學程暨室內設計進修學士班主任

施工圖是室內設計師與承包製造商，透過實作物件所需圖面，溝通未來實體空間與構件成形之依據。本次施工圖出版將提供之空間設計型態與構造材料製程之圖例參考，依照索引與符號之引導，圖解空間格局、材料與尺度之圖集，帶領所有室內設計從業人員從圖面解讀、構造關係以及圖例識別之集成，是一本圖文豐富教科書與工具書，值得入手典藏。

蘇明修

雲林科技大學建築與室內設計系主任

良好的施工圖繪製重點第一是正確性，第二是正確訊息要能清楚傳達，最後是美感，簡言之即「信」、「達」、「雅」；逢甲大學陳文亮教授等三位作者，合著的《室內設計必學施工圖》，從系統性觀念到圖面實作循序漸進，論述清晰而實用，是室內施工圖入門值得推薦的一本好書。

陳逸聰

樹德科技大學室內設計系教授暨進修部主任

室內設計施工圖意義為彰顯意念到極致，使施作者依設計意念精確落實。本書在產研俱豐的著作群匯集智慧中開展：包含觀念、關鍵、表現、排序與實例，除協助建構邏輯，亦提供紮實基礎與繪製重點，是學習室內設計施工必學的重要工具書！

作 者 的 話

「好的設計若沒有優質的施工是無法圓滿呈現的，

好的工程則需完整精細的施工圖才能質感實現」

這是麗菁、致豪及我三人一致的觀點

業界最常跟我們在學校教書老師反映的就是大學剛畢業的學生都不太能用，然而施工圖及3D圖繪製渲染是現今大學畢業生就業的必備基本技能，當然學習態度好壞也絕對是我們學界及業界都非常在乎重視的！修習建築或是室內設計專業，繪圖及讀圖是這個專業必備的基本技能，不論是圖學還是施工圖繪製，最重要的都是要先能繪製出正確的圖面，建立正確的繪圖觀念及系統的邏輯架構將有助於繪製完成良好的施工圖，正確清楚且齊全質感的施工圖面則有助於落實優質設計之施作呈現。

現今市面上關於室內設計施工圖的參考書籍非常有限，市場上施工圖也並非統一版本呈現，因此本書側重深入淺出系統化的引導介紹，提供學生對室內設計施工圖繪製其架構內容更加清楚且容易掌握，基本功練好了將來才更有機會去表現個性的設計想法及到位的空間氛圍。非常開心能與致豪及麗菁這對俊男美女賢伉儷一起攜手合作完成這本室內設計施工圖，感謝Mick Space的所有員工，特別是曉君和婧泇全力幫忙所有圖面的修正整理，感謝漂亮家居寶姐、宜倩及編輯部的信任與支持，最後，我們還是要再次謝謝多位院長、主任及許多老師好朋友們的支持鼓勵，也請大家不吝給我們建議指正。

第1章

必知的施工圖觀念

什麼是施工圖？簡而言之，就是把設計圖轉化成各種類別施工人員看得懂的圖面。那如何讓施工人員看得懂？就必須要學會施工者使用的語言，用他們可以理解的方式來將設計圖面轉化為實際可以現場施作的施工圖。標示不清的施工圖好比與人溝通時，說話的人說得不清不楚，聆聽話語的人則不容易理解訴說者想要表達的想法，若是沒有再更進一步的溝通，會發生說的人跟聽到的人想得不盡相同的情況。套用在實際施工現場，設計者需要追求的是能夠清楚明白施工者所需，並能精準標示和說明，將施工圖繪製得恰到好處。俗話說：「成功需要努力」，但努力方向錯誤是會白忙一場的，若是設計者自己對於施工現場的需求都不了解，就算嘔心瀝血花費時間畫出一堆圖、標示出一大堆尺寸，有時跟沒花什麼時間而草草了事的施工圖得到結果是一樣的，現場施工人員還是會反應這些圖什麼尺寸都標了，但沒有他們真正需要的，或是施工圖面太過簡易，細節交代說明不夠，不知道要怎麼做。有耐心有經驗的現場施工者會問清楚之後才進行施工，有的施工者雖然遇到施工圖不夠完整，仍然會進行施工，只不過施工結果可能不是設計者想要的結果，而是施作者自己的看法。至於如何稱作一套好的施工圖？必須說明施作重點，標示該張圖所要強調的地方，該放大就需要放大，圖面配置得則有利於繪圖資訊之有效閱讀。更精簡的來說就是易懂、易看、交代完備且一目了然的施工圖面。

外在的美麗氣質仍需要憑藉美好的內涵實現，繪製施工圖的目的就是讓精心佈局策劃的設計圖得以在個案現場化為實體，設計圖中對未來美好生活的想像需透過施工圖的結構建立來一步步謹慎指引構築，朝向最終想要成就的滂沱大江奔騰氛圍氣度，或是小橋流水涓涓細流的幽靜禪意前進，若是沒有完善的施工圖，原本的綺麗願景都很可能淪為空談，畫虎不成反類犬，施工者他想的跟設計師你想的不一樣，這讓最終結果充滿變數，暴露在高風險誤差的詭局中，進而衍生意料之外的風險與損失。為了達到符合預期成果、降低施工過程風險，透徹明瞭施工圖需要包括的組成要件和涵蓋範圍是繪製施工圖的必要條件，加上個人獨到的見解與巧思，相信美好的成果就在咫尺之處。

然而羅馬不是一天造成的，個人繪製施工圖的功力內涵需要不斷研究理解與臨摹，像練功一樣逐漸增進圖面詳細程度、提升判斷工法結構是否可行的能力，今日世界已經不用像武俠小說土法煉鋼練功經歷數十寒載才可闖蕩江湖，資訊發達的現代，大家的指上功夫令人敬畏，無論是手機還是電腦，想要查找的資料信手捻來俯拾即是，從這些隨手可得的參考資源該如何觀摩轉化為自己施工圖想要的效果和結果，撰寫個人的武功秘笈和系統化解決方案，讓個案現場可以藉著專業的施工圖功力，驕傲地在看不到的骨子裡展現精彩偉大工藝，成就外在綺麗樣貌。

1-1
認識施工圖

認識「設計圖例」是在學習施工圖語言ㄅㄆㄇ基礎，再將這些ㄅㄆㄇ基本元素組合成文字與意義，也就是所謂的「基本圖面」，所有圖例整理都可在同業工會或協會網站看到，有興趣想要知道所有圖例的標準可以上網查詢下載，本書就常用的基本圖例加以歸納整理。

常用的室內設計圖例

在還沒了解基本圖例前首先需要明白，無論是手繪還是電腦製圖，到了施工現場目前最方便且經濟實惠的還是紙本，多媒體資源在施工場地的運用仍有相當多的瓶頸與限制，如果平常習慣使用數位螢幕閱讀和筆記的你，不要對施工當下一群人一手拿工具一手用平板電腦在塵灰飛揚的場景，可以放大縮小看圖有超現實的想像。然而既然需要用到紙張，要用多大多小的紙呢？也因為普通紙張上的圖是固定的，看圖的時候不能魔術般的把圖縮放，那麼需要用什麼尺寸和比例的圖呢？本節就常用出圖尺寸與比例與讀者分享，至於構圖的「線型」是基本的要素之一，「字型」有基本規定，但是如果想要換成別的字型，建議以換圖檔時容易找到的基本字型為原則，不至於發生給別人圖檔時文字變成亂碼以至於無法讀取，當然如果已經確定這個紙圖為完稿圖面，個人可以依公司規定制定好看清楚的字型出圖，畢竟施工圖也是設計圖的一部分，版面編排美感也是展現美學的重要一環。

圖紙尺寸與比例：

（1）. 圖框：可放直式或橫式，標題皆在右下角

標題欄內容包含：（a）公司名稱（b）案名（c）圖名（d）日期（e）比例（f）圖號（g）設計者

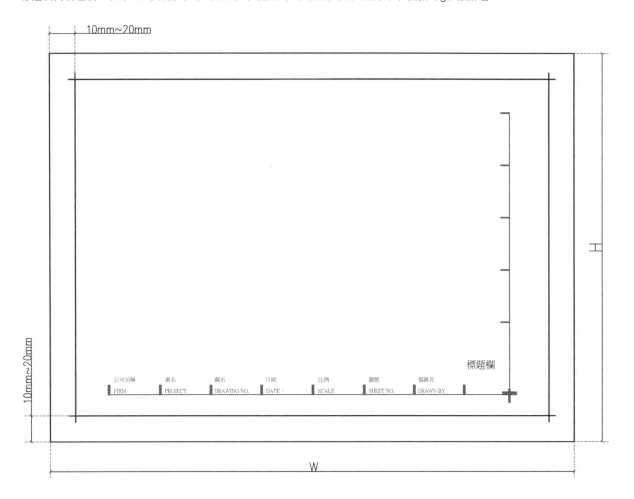

（2）. 紙張大小：

圖紙大小	W	H
A0	841	1189
A1	594	841
A2	420	594
A3	297	420
A4	210	297

單位：mm

（3）. 室內設計圖常用比例：

A. 平面比例： 1/30、1/50、1/60、1/100、1/200。

B. 立面比例： 1/30、1/50。

C. 大樣比例： 1/1、1/2、1/3、1/5、1/10。

（4）. 無比例出圖時可放置比例尺：

2 構圖的要素：

（1）．線型：

A. 線的總類：線分為實線、虛線、鏈線

(a) 實線 ————————————

(b) 虛線 - - - - - - - - - - - - - - - -

(c) 鏈線

B. 線條：粗、中、細

(a) 粗 (0.5~2.5mm) ━━━━━━━━

(b) 中 (0.3~0.7mm) ————————

(c) 細 (0.1~0.3mm) ————————

C. 線的用途：

種類	線形	樣式	用途
實線	━━━━━━	粗實線	主結構立面線、牆、梁、柱、外輪廓線……
	————	中實線	一般外型線、截斷線、輕隔間、家具外型線、高層窗台線 …
	————	細實線	基準線、尺寸線、註解軌跡線、材質剖面線、指標線、紋理線 …
虛線	— — — — —	長虛線	被遮蔽的裝修線、五金結構線、置物線……
	- - - - - - - - -	短虛線	
鏈線	——————	中細線	建築線、剖面線、中心線、定位軸線……
	——————	中實線	配管線、地界線

（2）．文字：

A. 字的規格

	二號半	三號	三號半	四號	四號半	五號	六號	七號	八號	九號	十號
高	2.5	3.0	3.5	4.0	4.5	5.0	6.0	7.0	8.0	9.0	10.0
寬	1.6	2.0	2.3	2.6	3.0	3.3	4.0	4.6	5.3	6.0	6.6

B. 字型

手寫中文採仿宋體為原則，電腦製圖中文採用細明體，英文採 Times New Roman 為原則。

3 室內設計圖例：

以下圖例參考《室內裝修製圖範例》繪製

（1）．標註：

A. 尺寸線

100 短斜線

100 箭號線

100 點號線

尺寸線使用細實線，標註時與物件成直角，兩端加註短斜線、箭號線、點號線，端部符號不可混用，點號線較常用於建築圖是代表中心到中心的距離，例如一柱心到另一柱心的距離。

B. 引線

指引線

指引線使用細實線，與水平成 45° 或 60°

C. 截斷線符號

截斷線

截斷線使用中實線，圖面省略截斷用

D. 剖面線符號

剖面線

剖面線編號使用 A、B、C......

（2）. 索引與圖樣編號與指北針：

A. 平面圖立面索引編號

順時針標示，上層為數字下層為空間
名稱

B. 立面圖圖樣編號

　SCALE　　A3 1:30

上層為數字下層為空間名稱，標示圖紙大
小方便知道出圖時紙張設定，比例一定要
放，才能讀圖與量圖面

C. 指北針

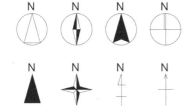

指北針的標準圖形，在設計平面配置圖時
一定要放，可知道主要空間風向與光線的
來源

（3）. 裝修圖例：

出入口、門如有門檻需雙線表示。

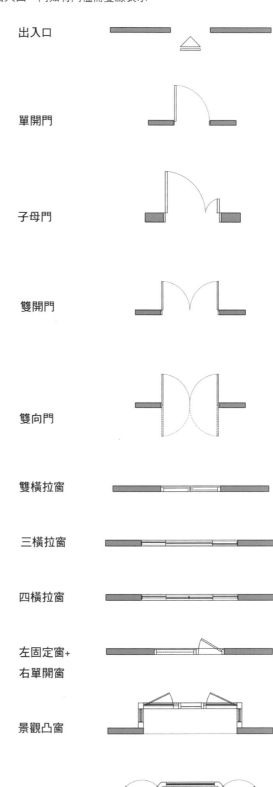

出入口

單開門

子母門

雙開門

雙向門

雙橫拉窗

三橫拉窗

四橫拉窗

左固定窗+
右單開窗

景觀凸窗

廣角景觀窗

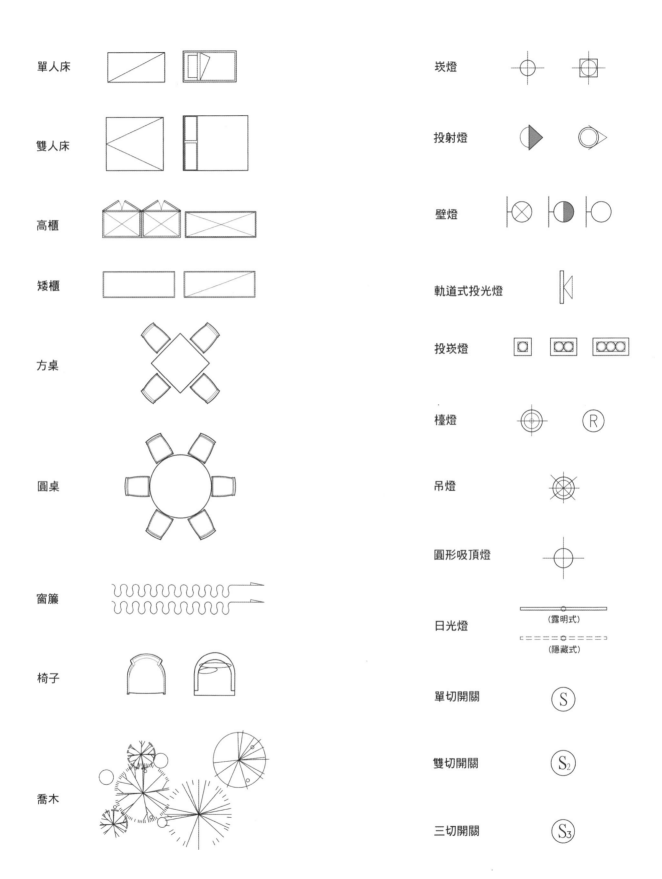

單人床	崁燈	
雙人床	投射燈	
高櫃	壁燈	
矮櫃	軌道式投光燈	
方桌	投崁燈	
圓桌	檯燈	
窗簾	吊燈	
椅子	圓形吸頂燈	
喬木	日光燈 （露明式）（隱藏式）	
	單切開關	S
	雙切開關	S₂
	三切開關	S₃

多功能浴
廁暖風機

浴室抽風
機出線口

瓦斯/CO
二合一偵測器

電燈總配電盤

可加註編號

電燈分電盤

可加註編號

電力總配電盤

可加註編號

電力分電盤

可加註編號

發電機

可加註電
壓容量等

電動機

可加註電
壓容量等

單連插座

可註G者
為接地型

雙連插座

可註G者
為接地型

專用單插座

可註G者
為接地型

220V插座

出風口

平面表示　　側吹

回風口

平面表示　　側吹

吊隱式室內
機含檢修口
(平面圖表示)

吊隱式室內機
(側立面表示)

掛壁式空調

平面　　側立面

空調控制面板

空調排水

空調主機
電源220V

軟管

全熱交換機

平面表示　　側立面表示

主機

常見建築圖例

室內設計平面圖來源一般有 2 種：
1. 舊有建築已找不到原有建築圖面，需自行丈量建圖。
2. 新建的建築物可從建設公司或建築事務所方取得平面圖。

如果是第 1 種方式取得圖面，所有圖例可以依室內設計圖例套圖，若是第 2 種方式就需要清楚明白建築圖例所代表的意義，否則很有可能會發生重大問題。室內設計圖例從建築圖例衍伸而來，建築結構類的圖例在繪製室內設計圖是比較用不到，但是如果圖面來源是從建設公司或建築事務所我們必須要瞭解圖面所表達的意義，整理留下室內設計所需圖例，刪除不需要的圖例。

本章節利用建築圖與圖例對應比較，可以快速讀懂建築圖面，迅速整理室內設計所需圖面，不要刪錯圖例造成圖面設計錯誤。

索 引 表

圖 號	圖　　　名	圖 號	圖　　　名
1	索引表	8	弱電平面圖
2	結構平面圖	9	給水平面圖
3	門窗圖	10	排水平面圖
4	門窗表	11	消防平面圖
5	照明平面圖	12	撒水平面圖
6	插座平面圖	13	套管平面圖
7	水電消防圖例表		

結構平面圖

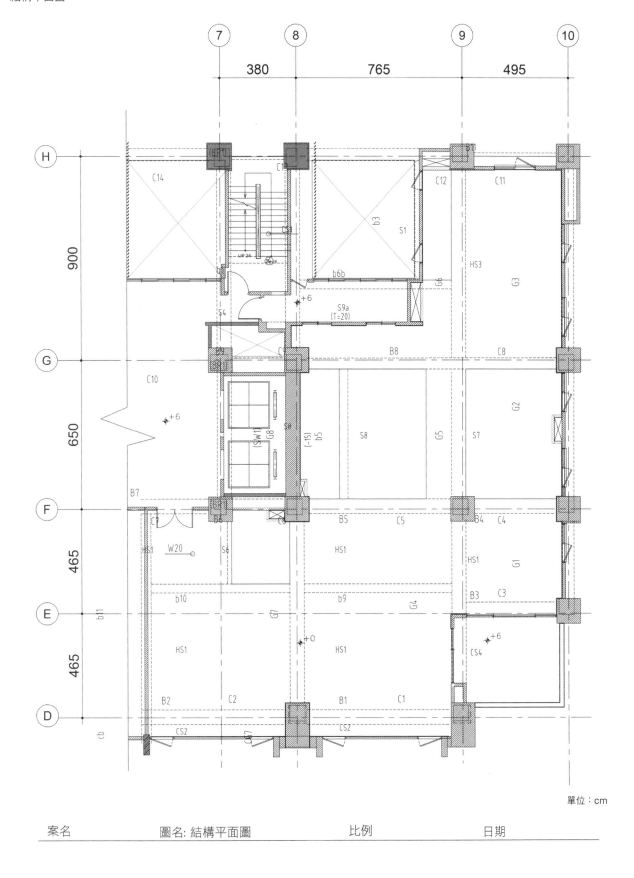

單位：cm

| 案名 | 圖名: 結構平面圖 | 比例 | 日期 |

門窗圖

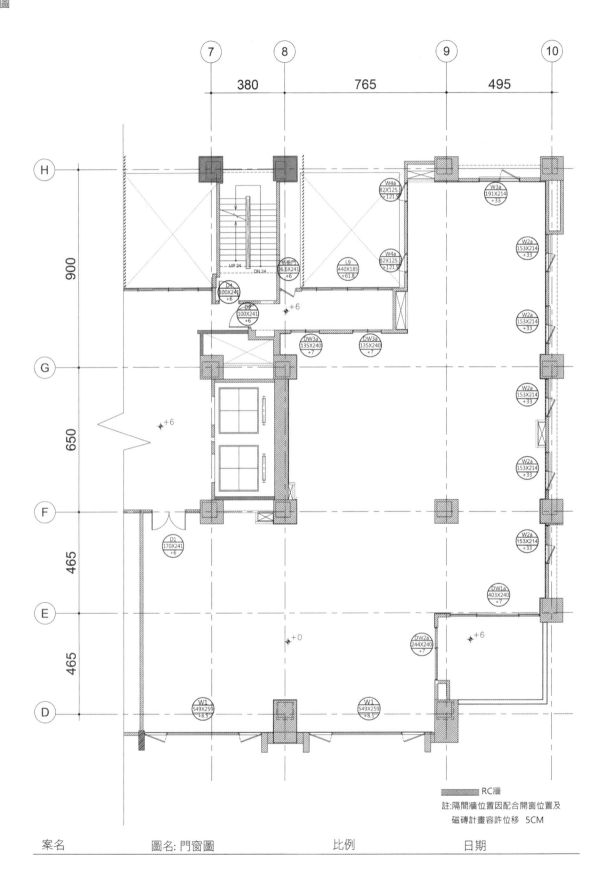

RC牆

註:隔間牆位置因配合開窗位置及
磁磚計畫容許位移 5CM

案名	圖名: 門窗圖	比例	日期

門窗表

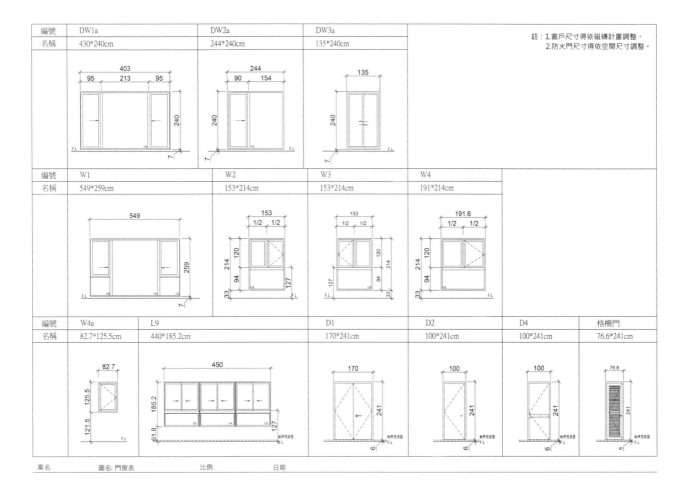

照明平面圖

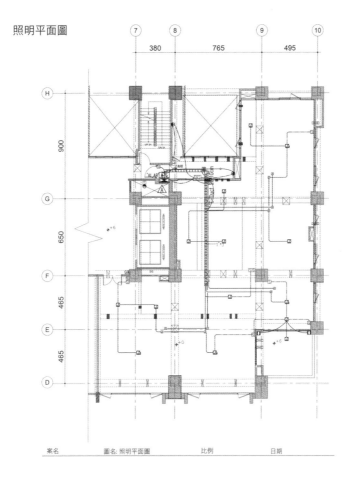

案名　　　圖名: 照明平面圖　　　比例　　　日期

插座平面圖

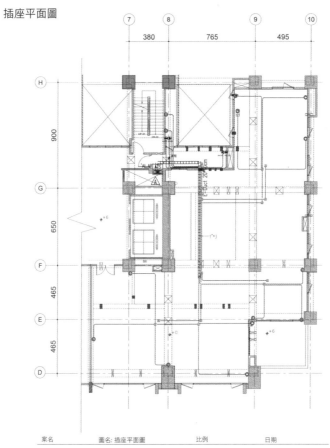

案名　　　圖名: 插座平面圖　　　比例　　　日期

弱電平面圖

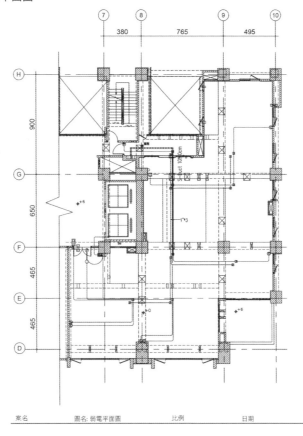

案名　　　圖名: 弱電平面圖　　　比例　　　日期

給水平面圖

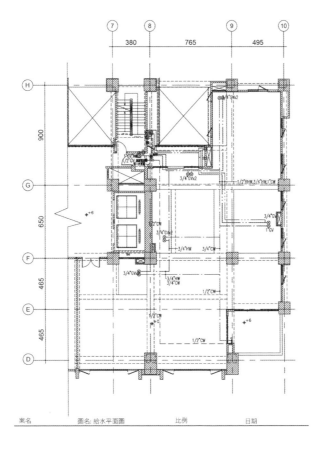

案名　　　圖名: 給水平面圖　　　比例　　　日期

排水平面圖

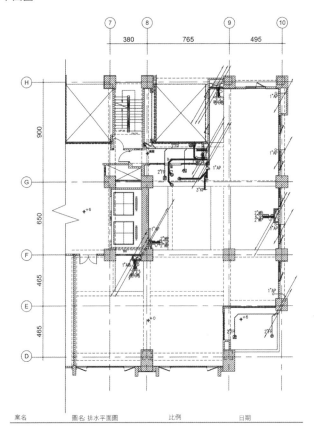

圖名:排水平面圖

消防平面圖

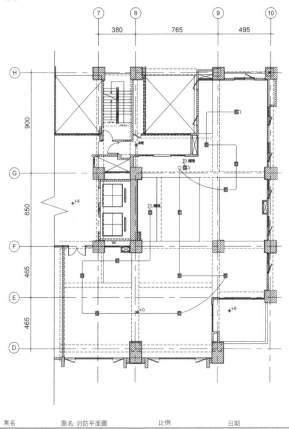

圖名:消防平面圖

撒水平面圖

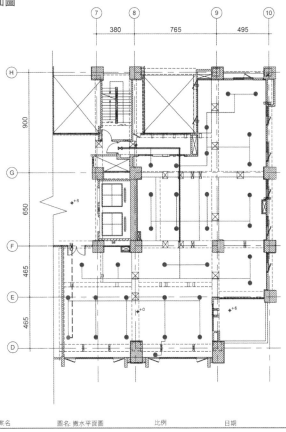

案名　　　圖名:撒水平面圖　　　比例　　　日期

套管平面圖

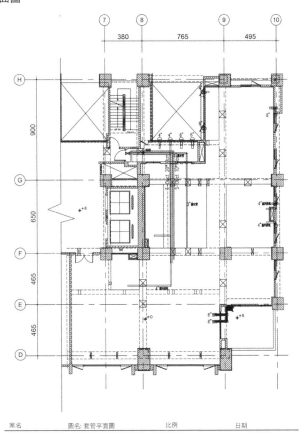

案名　　　圖名:套管平面圖　　　比例　　　日期

水電消防圖例

電氣設備各型器具安裝高度表

圖例	說明	完成面高度(BOX下緣)	BOX擺設
⊕	雙暗插座	FL+30	
◐ ◑	單暗插座	FL+30 / 頂板	
⊕	雙暗插座	FL+120	
⊕GW	雙暗插座 洗衣機	FL+120	
⊕GR	雙暗插座 逆滲透	FL+30	
⊕	雙暗插座 冰箱	FL+30	
⊙	冰箱專用插座	FL+30	
⊡	地板插座	底板	
SHt	全熱交換機觸碰面板出線口		
全熱交換	全熱交換機電源出線口	頂板	
B	滴灌電源出線口	頂板	
EH	預留電熱器出線口		
G	瓦斯偵測器出線口		
F	單暗廚房排煙機插座	FL+200	
▲	220V專用插座		
◑	110V專用插座		
⊕	緊急電源插座 / 電視插座	FL+30	
⊖	電燈開關用插座		
⊕W	雙暗插座, 屋外型, 附防滴蓋板	FL+60	
按	按摩浴缸電源出線口		
A-C	分離式冷氣主機出線口		
⊿	送風機出線口		
Fd	調速開關出線口		
循	循環泵浦出線口		
E B	接線盒		

照明設備各型器具安裝高度表

圖例	說明	完成面高度(BOX下緣)	BOX擺設
S3	埋入式雙3路螢光開關附蓋板	FL+120	
S	埋入式單螢光開關附蓋板	FL+120	
SHt	暖風機觸碰面板		
So	節電開關	FL+120	
J	白熾燈出線口		
Jb	白熾燈雙切出線口		
SF	浴廁抽風機開關	FL+120	
◠◠	壁燈		
⊞	暖風機		
燈	工作陽台燈		
⊡	浴廁抽風機		
⊡	熱感自動開關		
衣	電動衣架電源出線口		
SA	信箱燈開關切		
⊖	信箱燈		
▭	踢腳燈		

避難照明設備各型器具安裝高度表

圖例	說明	完成面高度(BOX下緣)	BOX擺設
⊙	緊急照明燈 吸頂式		
⊙	緊急照明燈 崁頂式		
◐	緊急照明燈 壁掛式		
⊼	出口標示燈		
◀▶	樓梯避難方向指示燈		

弱電設備各型器具安裝高度表

圖例	說明	完成面高度(BOX下緣)	BOX擺設
▭	弱電箱	FL+30	
TC	電話資訊二合一插座		
TV	電視插座		
⊙	住戶緊急壓扣		
CO	瓦斯 一氧化碳(二合一偵測器)		
⊡	壁掛式電話插座	FL+135	
P	住戶磁簧感知器		
H	壁式人體感應器		
IS	弱電接線盒		
E	保全設定讀卡機		
⊡	住戶門口對講機	FL+150	
▲	住戶保全主機		
⊡	住戶內預叫電梯按鈕出線口		
CI	電話秘話機	FL+135	
SP WP	溢水管堵塞偵測器		
AP	無線上網發射器	頂板	
IN	地板型資訊插座		

給排水設備各型器具安裝高度表

圖例	說明	完成面高度
⊥	長柄式水龍頭1/2''	
⊙	水槽排水口及預留地板排水口	FL+10
⊘	方型地板落水頭	
⊘	高籠型落水頭	
⊘	防臭方型地板存水落水頭	版下-45
⊙	冷氣排水修飾蓋	
⊶⊷	噴灌出口	
⊶	給水出口	
●	馬桶排水口	
⊶	壁式排水口	
⊶	逆滲透出口	
⊿	浴缸排水口	
⊙	水槽落水頭	

消防設備各型器具安裝高度表

圖例	說明	完成面高度(BOX下緣)	BOX擺設
S	偵煙式探測器		
C	手提式乾式滅火器		
○	定溫式局限型探測器		
G	瓦斯漏氣接知器(吸頂式)		
S	廣播揚聲器 崁頂式		
⊡	火警綜合盤		
⊡	綜合消防栓(含緊急電話 緊急電源插座)	FL+30	
⊡	排煙窗手動開關裝置		
⊟	進風口(側壁型)		
▮◼▮	排煙口(側壁型)		

泡沫&撒水設備各型器具安裝高度表

圖例	說明	完成面高度(BOX下緣)	BOX擺設
○	密閉式撒水頭		
MS SR	水流警報器		
⊡	流水檢知裝置		

1-2
解析施工圖

施工圖是在落實起初的設計願景,設計想像可以翱翔天際,施工圖的繪製則建構出可以讓想像走入真實世界的橋樑,完整的施工圖讓實際施作過程更加完整順暢,因此,無論是初學設計或是已經歷練一段時間的設計工作者,不斷琢磨精進施工圖功力才能減少眼高手低的狀況發生,讓設計志業更為寬廣遼闊。

施工圖是一門科學,著重用科學方法解決問題,理性思考要比感性多很多,如此才能把施工圖繪製好,初入室內設計職場的設計工作者經常不是一開始就可以擔任天馬行空設計發想的角色,而是擔當施工圖的繪製工作,一方面熟悉公司的材料及工法,另一方則是適時磨練解決問題的能力,累積足夠經驗與實力,才能妥善將自由飛翔的設計發想在現實中實現,將綺麗幻想與夢想願景透過施工圖繪製整合,再加上眾多施工人員與廠商的齊力協力才能完成,達到具體結果完成專案,因此施工本身有強烈的目的性,作為設計階段與施工階段的橋樑,以科學方式系統化的整合各種介面與工種,將設計規劃期的想法憑藉著施工圖來導向指引施工過程方法,最終實現在真實的生活中。

施工圖是施工階段的主角,提供如何整合施作所有管路、設備、材料、介面組成的圖學說明,施工圖是施工階段的核心推手,因此室內設計新鮮人剛入室內設計行業還在適應摸索時,有的公司會先給一套施工圖來訓練檢視新進人員之讀圖能力,目的是讓新人了解這個公司作圖模式與慣用方法,至於繪製一整套施工圖的過程,有可能是一個人獨立完成,也有很多時候是數個人以團隊方式來拆圖繪製整合完成,所以能夠清楚明白公司作圖模式與方法是相當重要的,如此才能夠最後有效組構為一套完整施工圖,否則每個人都用自己的方式繪製,勢必造成接手繪製者將難以整合和承接的窘境。一套完整施工圖到底包含哪些圖面?又如何讀懂施工圖脈絡和重點呢?

施工圖包含哪些

空間是立體的,由天、壁、地組成,立體空間的施工需要兼顧空間中水平面的天花板和地板,以及垂直面的牆壁,也就是平面圖和立面圖,平面圖的視角是從空間的上方向下看,簡單的比喻就像是站著看桌上屋子模型,把屋頂、天花板拿掉,看到屋子裡面的家具、空間、動線,就是家具配置平面圖。

除了家具配置平面圖外,另外還有兩大類別的圖面:天花板配置圖、地坪圖。天花板配置圖說明空間頂部樣貌與組成,包含天花板造型、結構、設備等,空間地坪圖說明空間底部,地坪圖是地面所有建構材料造型及結構方式的圖面,完整的施工圖需要分門別類繪製天花板配置的所有物件圖、地板所有建構材料圖,立面圖包含視點所有的正投影圖,也就是立面展開圖,再細分出剖立面圖、細部圖與大樣圖。

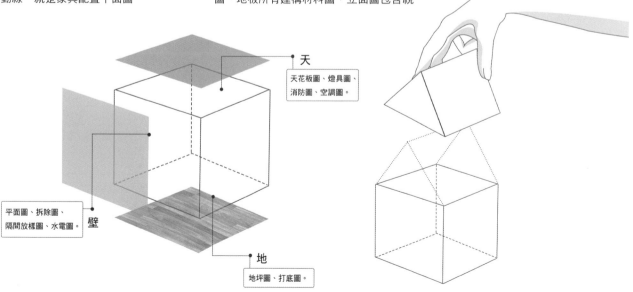

天
天花板圖、燈具圖、
消防圖、空調圖。

平面圖、拆除圖、
隔間放樣圖、水電圖。 壁

地
地坪圖、打底圖。

A. 平面圖

平面圖是從地面上 120 ～ 150cm 平切的下視圖所得到的剖面圖，但不論距地板多少公分，都是需要切過該層所有門窗開口，圖面包含 120 ～ 150cm 剖面下視所有物件，例如：外牆、柱位、隔間牆、門窗、內部隔間與尺寸、地板材料、高程與家具配置……等。

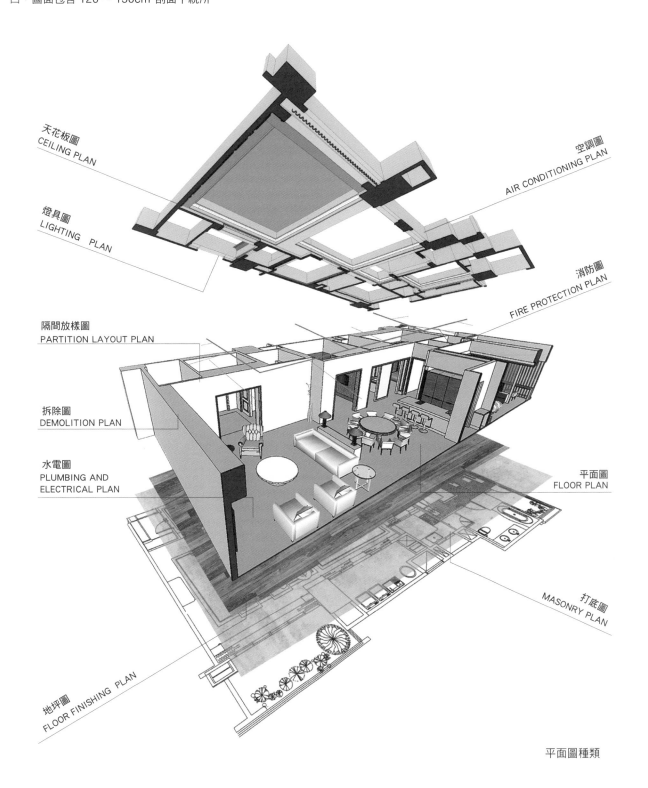

天花板圖
CEILING PLAN

空調圖
AIR CONDITIONING PLAN

燈具圖
LIGHTING PLAN

消防圖
FIRE PROTECTION PLAN

隔間放樣圖
PARTITION LAYOUT PLAN

拆除圖
DEMOLITION PLAN

水電圖
PLUMBING AND
ELECTRICAL PLAN

平面圖
FLOOR PLAN

打底圖
MASONRY PLAN

地坪圖
FLOOR FINISHING PLAN

平面圖種類

平面拆解出來的圖面有那些呢？
（1）.家具配置圖：也可稱之為平面配置圖，此圖是依業主需求討論而繪製的配置圖，通常是所有繪製圖的圖面中最早繪製，方便與業主的溝通討論，家具配置圖表現出設計者的美感與創意、尺度和動線合理化的專業素養、以及初步構思的材料選材配置所匯集而成的圖面。

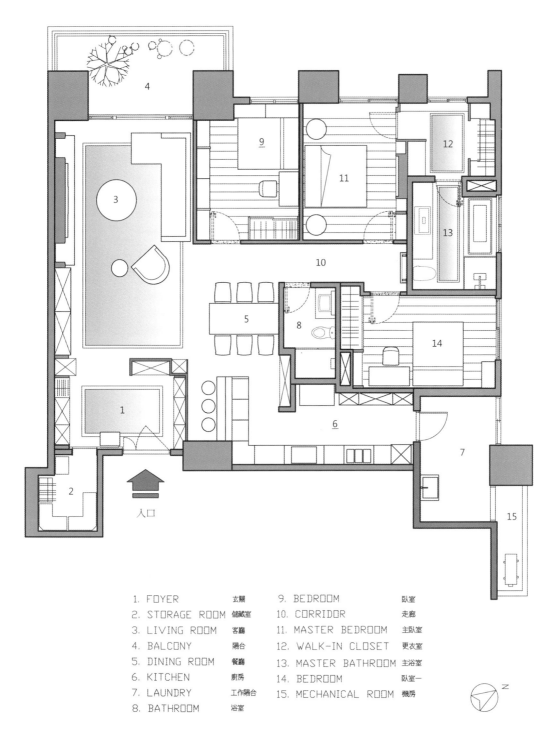

1. FOYER	玄關	9. BEDROOM	臥室
2. STORAGE ROOM	儲藏室	10. CORRIDOR	走廊
3. LIVING ROOM	客廳	11. MASTER BEDROOM	主臥室
4. BALCONY	陽台	12. WALK-IN CLOSET	更衣室
5. DINING ROOM	餐廳	13. MASTER BATHROOM	主浴室
6. KITCHEN	廚房	14. BEDROOM	臥室一
7. LAUNDRY	工作陽台	15. MECHANICAL ROOM	機房
8. BATHROOM	浴室		

家具配置圖

（2）. 隔間放樣圖：由於隔間屬性不同，
材料的使用也會不同，例如：輕隔間或木
作隔間，因此繪製隔間放樣圖應清楚所要
使用的隔間材料及其尺寸。

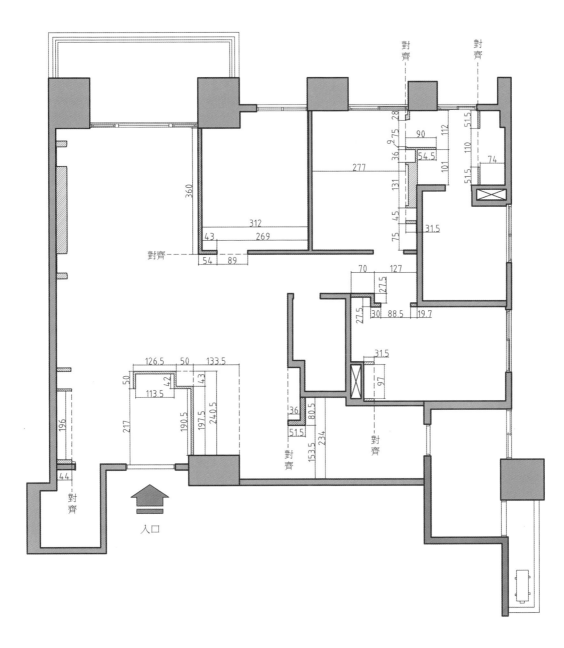

單位：cm

木隔間

輕隔間

隔間放樣圖

（3）.拆除圖：此圖較常使用於舊有建築
修改，標示拆除區域及範圍，一般需在拆
除 平面圖清楚標示拆除尺寸和位置，如
有地板拆除須在地坪圖上標示拆除範圍和
尺寸，少數較為複雜的拆除工程則需要拆
除立面圖來輔助說明。

單位：cm

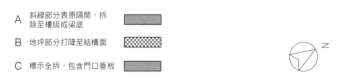

A　斜線部分表原隔間，拆
　　除至樓版或梁底

B　地坪部分打降至結構面

C　標示全拆，包含門口垂板

拆除圖

（4）.地坪圖：地坪會有各種材料做表面
材質搭配，例如：石材、木地板、磁磚
……等，地坪圖上需要標示材料介面範圍
或完成面高度等尺寸。

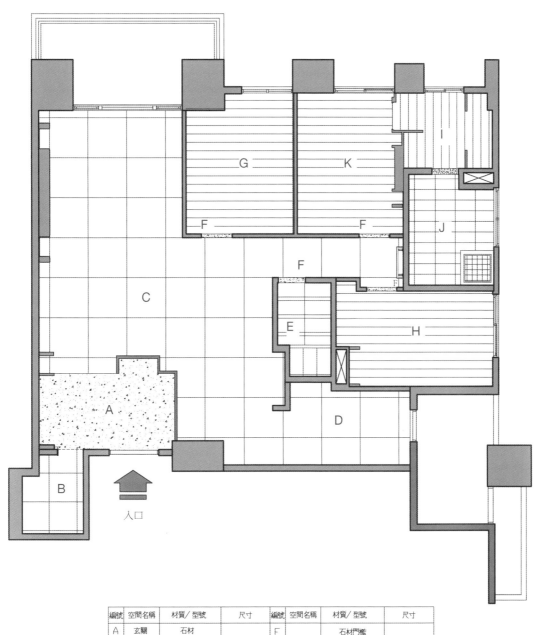

編號	空間名稱	材質／型號	尺寸	編號	空間名稱	材質／型號	尺寸
A	玄關	石材		F		石材門檻	
B	衣帽間	地磚		G	臥室〈一〉	木地板	
C	客廳／餐廳	地磚		H	臥室〈二〉	木地板	
D	廚房	CT4210／壁磚	20*40CM	I	更衣室	木地板	
		地磚		J	主浴室	AA63S21	30*60CM
E	浴室〈一〉	AF733616	40*80CM	K	主臥室	木地板	

地坪圖

（5）.電器弱電圖：又統稱水電圖，但如果圖面比較複雜，就會再細分為電器圖和弱電圖，水電圖主要標示插座、電話、電視、網路……等的位置和高度，但因為現在設備眾多，使用電壓110V和220V電器在台灣都買得到，所以需要在圖上標示插座的伏特數和是否需要專用迴路。

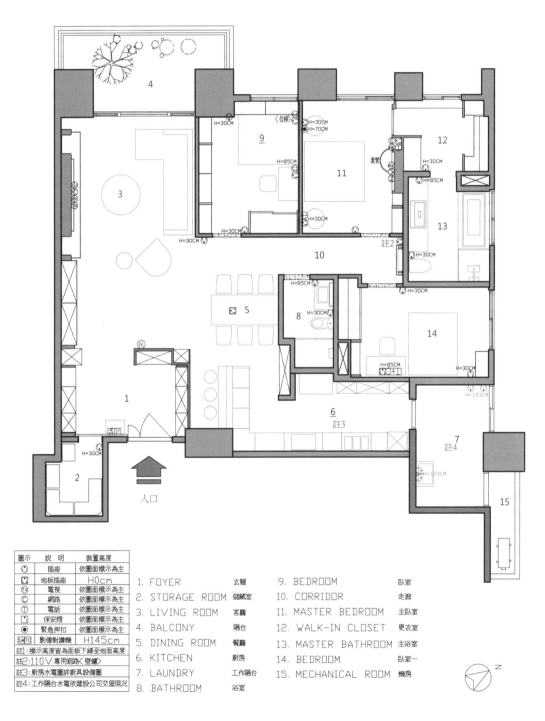

圖示	說 明	裝置高度
Ⓗ	插座	依圖面標示為主
Ⓔ	地板插座	H0cm
Ⓥ	電視	依圖面標示為主
Ⓒ	網路	依圖面標示為主
Ⓣ	電話	依圖面標示為主
Ⓟ	保安燈	依圖面標示為主
⊙	緊急押扣	依圖面標示為主
SATG	影像對講機	H145cm

註1：標示高度皆為面板下緣至地面高度
註2：110V專用迴路〈壁爐〉
註3：廚房水電圖詳廚具設備圖
註4：工作陽台水電依建設公司交屋現況

1. FOYER　　　　　　玄關
2. STORAGE ROOM　儲藏室
3. LIVING ROOM　　客廳
4. BALCONY　　　　陽台
5. DINING ROOM　　餐廳
6. KITCHEN　　　　廚房
7. LAUNDRY　　　　工作陽台
8. BATHROOM　　　浴室

9. BEDROOM　　　　　臥室
10. CORRIDOR　　　　走廊
11. MASTER BEDROOM　主臥室
12. WALK-IN CLOSET　更衣室
13. MASTER BATHROOM　主浴室
14. BEDROOM　　　　　臥室一
15. MECHANICAL ROOM　機房

電器弱電圖

（6）. 給排水圖：主要標示冷水、熱水給水管位置和高度、地板排水位置和尺寸，冷熱水管位置有的時候需要搭配設備尺寸一起標示，如果面盆或馬桶樣式不同就會有不同標示方法，壁面排水也是一樣，如果樣式不同也需要把位置和高度標示清楚，地板排水則需要考慮洩水方向坡度及配置擺放位置。

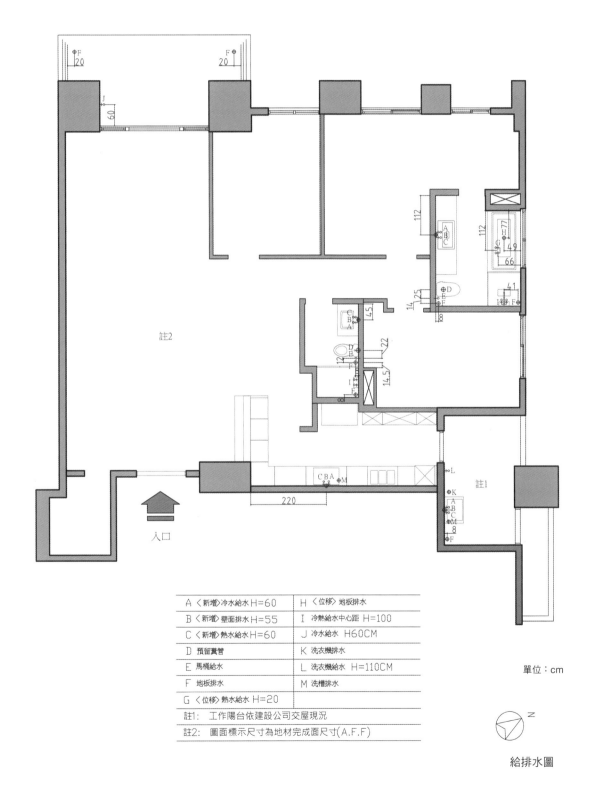

A ⟨新增⟩冷水給水 H=60	H ⟨位移⟩地板排水
B ⟨新增⟩壁面排水 H=55	I 冷熱給水中心距 H=100
C ⟨新增⟩熱水給水 H=60	J 冷水給水 H60CM
D 預留糞管	K 洗衣機排水
E 馬桶給水	L 洗衣機給水 H=110CM
F 地板排水	M 洗槽排水
G ⟨位移⟩熱水給水 H=20	

註1：	工作陽台依建設公司交屋現況
註2：	圖面標示尺寸為地材完成面尺寸(A.F.F)

單位：cm

給排水圖

（7）. 天花板圖：天花板圖是鏡射平面圖
繪製，需要標示施作範圍尺寸、高層和材
料名稱，若工程複雜會再細分為燈具圖、
開關迴路圖、空調圖、消防灑水圖等圖面。

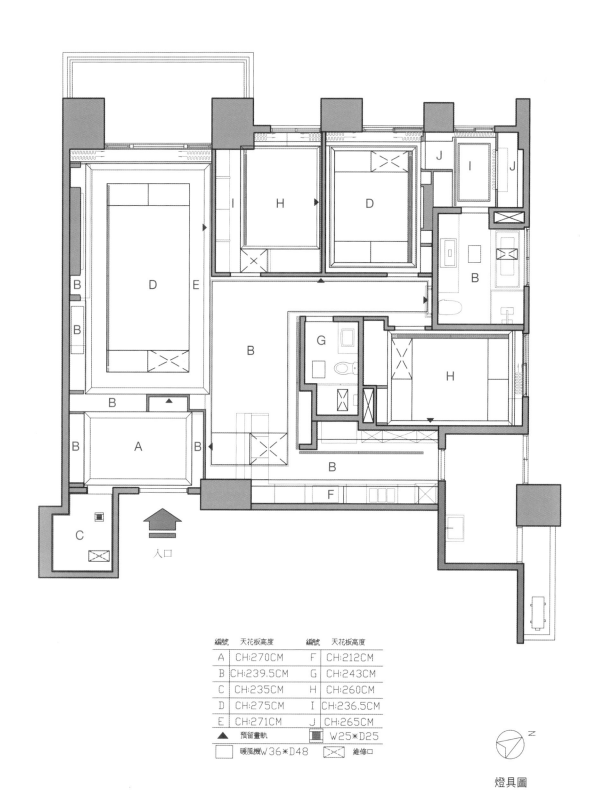

編號	天花板高度	編號	天花板高度
A	CH:270CM	F	CH:212CM
B	CH:239.5CM	G	CH:243CM
C	CH:235CM	H	CH:260CM
D	CH:275CM	I	CH:236.5CM
E	CH:271CM	J	CH:265CM
▲	預留畫軌	■	W25*D25
	暖風機W36*D48	⨯	維修口

入口

N

燈具圖

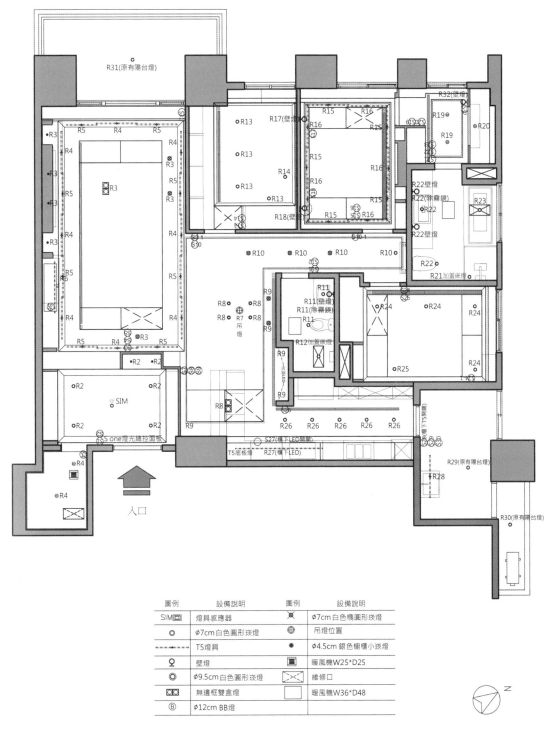

圖例	設備說明	圖例	設備說明
SIM▭	燈具感應器	✕	φ7cm白色橢圓形崁燈
◎	φ7cm白色圓形崁燈	⊕	吊燈位置
·····•·····	T5燈具	•	φ4.5cm 銀色櫥櫃小崁燈
♀	壁燈	■	暖風機W25*D25
◎	φ9.5cm白色圓形崁燈	⧆	維修口
▣▣	無邊框雙盒燈	▭	暖風機W36*D48
Ⓑ	φ12cm BB燈		

開關迴路圖

空調圖

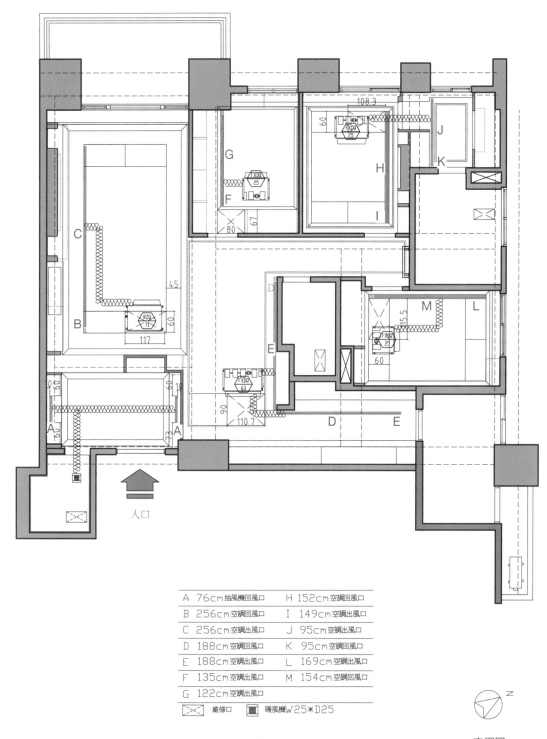

A	76cm 抽風機回風口	H	152cm 空調回風口
B	256cm 空調回風口	I	149cm 空調出風口
C	256cm 空調出風口	J	95cm 空調出風口
D	188cm 空調回風口	K	95cm 空調回風口
E	188cm 空調出風口	L	169cm 空調出風口
F	135cm 空調出風口	M	154cm 空調回風口
G	122cm 空調出風口		

維修口　　暖風機W25*D25

空調圖

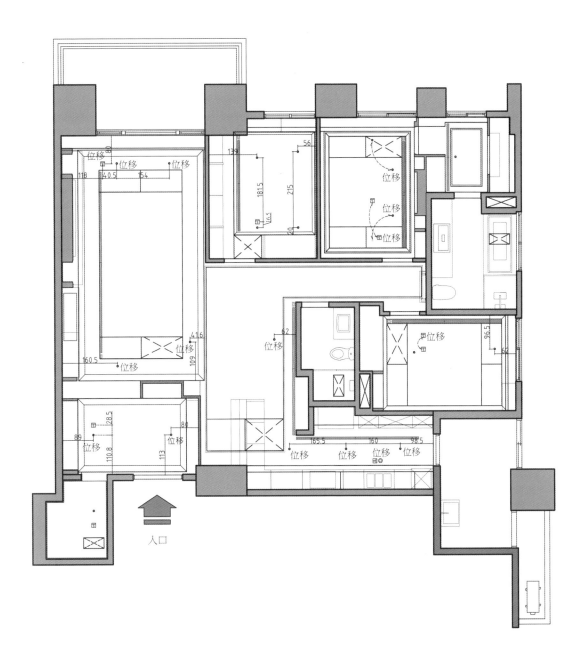

圖例	設備說明
◯	灑水頭
S	感知器
G	瓦斯—社區
⊠	維修口

單位：cm

消防灑水圖

（8）.立面索引圖：主要標示所需立面圖
的標示索引順序位置，標示方向由最靠近
自己或主牆面標示起始值1，其餘依序以
順時針方向標示。

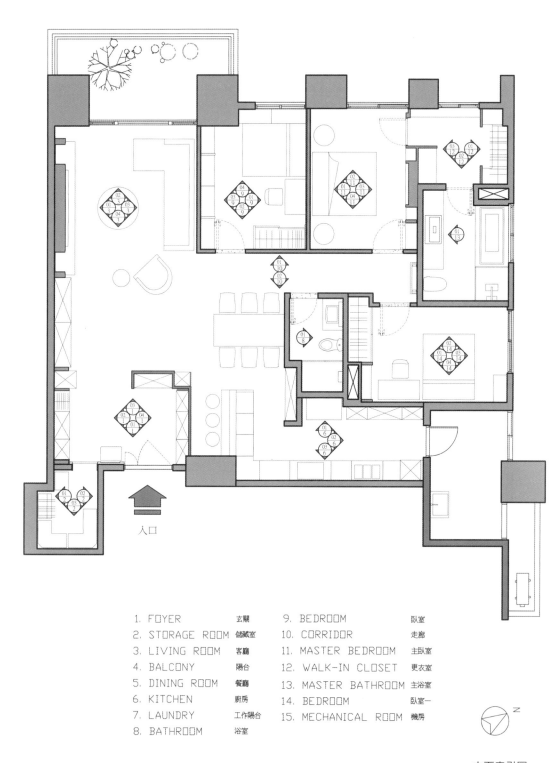

1. FOYER	玄關	9. BEDROOM	臥室
2. STORAGE ROOM	儲藏室	10. CORRIDOR	走廊
3. LIVING ROOM	客廳	11. MASTER BEDROOM	主臥室
4. BALCONY	陽台	12. WALK-IN CLOSET	更衣室
5. DINING ROOM	餐廳	13. MASTER BATHROOM	主浴室
6. KITCHEN	廚房	14. BEDROOM	臥室一
7. LAUNDRY	工作陽台	15. MECHANICAL ROOM	機房
8. BATHROOM	浴室		

立面索引圖

入口

B. 立面圖

立面圖是室內垂直面的正投影圖，必須標示高層、尺寸、所需要的材料，不同材料在立面表示時可用不同圖示來表現，使用不同圖示可以加快閱讀速度與增進讀圖理解程度，立面圖常用比例為 1/20 ～ 1/30，也就是圖面上所繪製的尺寸大小是比起實際尺寸縮小 20 倍或是縮小 30 倍的縮圖，如果發現一張圖難以容納一個很長或很高的立面，可以把這個太大的立面裁切為好幾個段落，分為不同張的立面圖說明呈現，縮圖比例盡量不大於 1/50，圖縮得太小會造成不容易閱讀材料和尺寸等問題，也可能因為縮圖比例過大導致圖形細小無法顯示出細節重點，完整的立面圖應該涵蓋以下兩項資訊：「展開立面圖」與「剖立面圖」。

（1）. 展開立面圖：依索引圖方向根據室內空間繪製各個面向展開圖，需套入建築圖原始結構作為相關位置之核對，原始結構如：上下層樓版、梁柱位置和高度、開窗位置、設備，並標示所需材料與尺寸。

立面索引圖

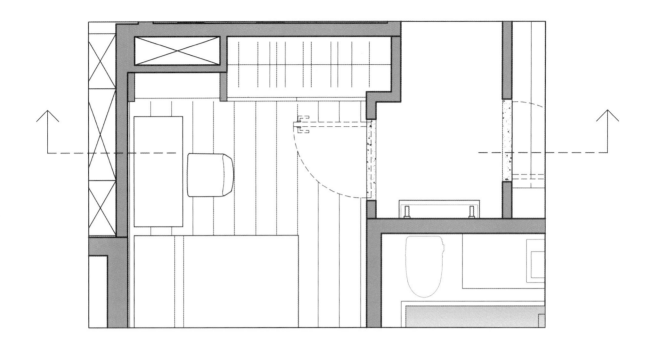

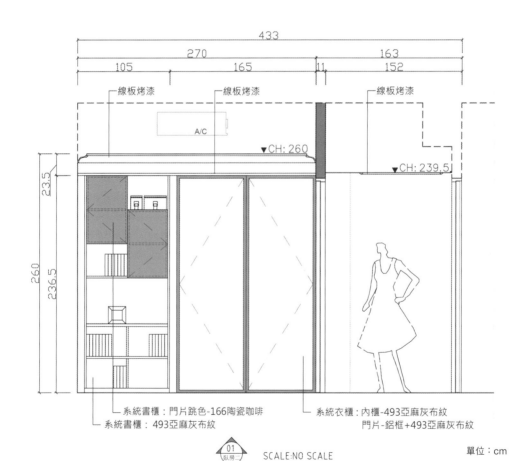

系統書櫃：門片跳色-166陶瓷咖啡
系統書櫃：493亞麻灰布紋

系統衣櫃：內櫃-493亞麻灰布紋
門片-鋁框+493亞麻灰布紋

01
臥房二

SCALE:NO SCALE

單位：cm

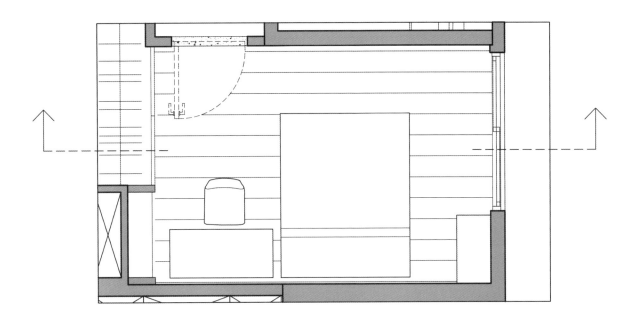

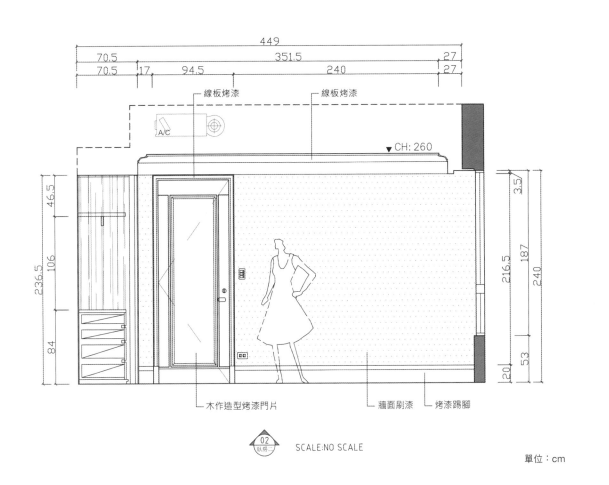

線板烤漆　　　　　線板烤漆

A/C

▼ CH: 260

449
70.5　　　351.5　　　27
70.5　17　94.5　　240　　27

46.5
236.5　106
84

3.5
187
216.5　240
53
20

木作造型烤漆門片　　　牆面刷漆　　烤漆踢腳

02　臥房二　　SCALE:NO SCALE

單位：cm

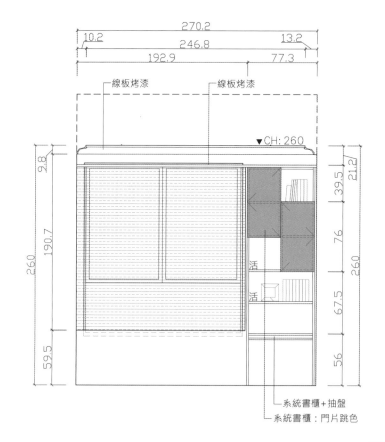

線板烤漆

線板烤漆

▼CH:260

系統書櫃+抽盤

系統書櫃：門片跳色

單位：cm

SCALE:NO SCALE

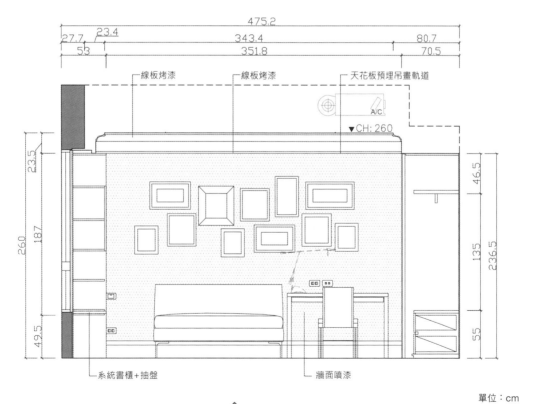

線板烤漆　　　線板烤漆　　　天花板預埋吊畫軌道

475.2

27.7　23.4　　　343.4　　　　80.7

53　　　　351.8　　　　70.5

▼CH: 260

A/C

23.5

260　187　　　46.5

135　236.5

49.5　　　55

系統書櫃+抽盤　　　　　　牆面噴漆

單位：cm

04
臥房二
SCALE:NO SCALE

（2）. 剖立面圖：剖立面圖目的在於表現相關位置，剖面會有櫃體或與隔間相關位置須特別標示，例如：天花板高度與樓版高度會影響燈具或設備安裝，或者與外牆有特別須預留，例如：窗簾盒高度與樑高度等問題，都應該在立面圖上說明。

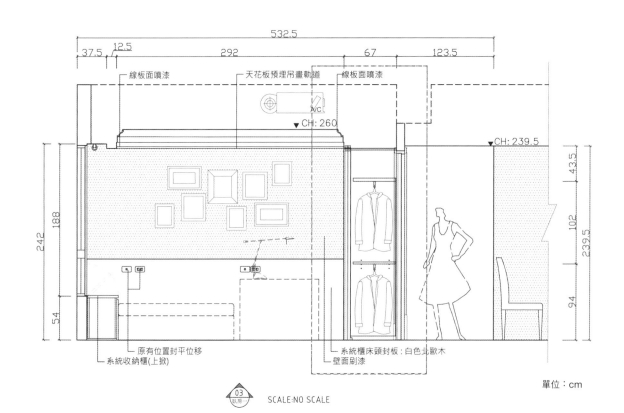

單位：cm

SCALE:NO SCALE

C. 詳細圖

詳細圖是將立面圖放大再特別標示材料和尺寸，比例通常是 1/1 ～ 1/10，主要是因為立面圖標示的是大尺寸與高層尺寸，細部圖則是標示內部小尺寸，或者材料有多種混合時可以標註文字，讓將材料和尺寸表示得更清楚。

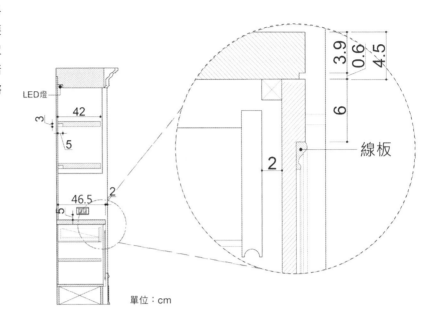

D. 大樣圖

大樣圖比例通常是 1/1 ～ 1/5，將施工建材、規格、施作細節繪製成圖面，用剖面放大以粗、中、細的線條更仔細畫出材料與尺寸的相關銜接面，將其標示詳細方便施作者識圖與檢討施工圖。

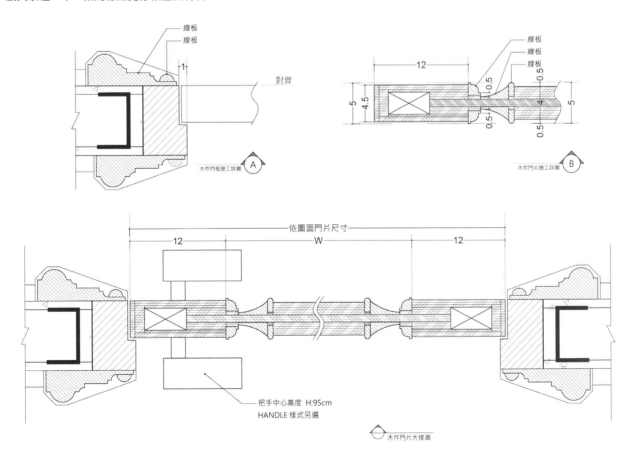

如何讀懂施工圖

先讀懂一套施工圖是要比起直接開始畫一套施工圖來得實在，想要一開始就建立自己的獨特性並不是這麼的容易，所以讀懂施工圖最快速的方法是仔細觀察研究前人走過的路，至少先讀三本以上的施工圖，找出這些施工圖的繪製方式及思考邏輯，換句話說，先學習與臨摹別人的施工圖繪製模式邏輯，內化轉換成為自己的東西之後，可再適時加上自己的想法來發揮表現。

所以從讀別人的施工圖套圖來說，讀懂施工圖的邏輯與表達的方法大致流程如下：

1. 先看三本以上施工圖：大家可以列出自己喜歡的作品，然後上網查找或是透過設計公司找出自己喜歡的施工圖說，把它當作範本作為學習的對象。

2. 研究繪製流程：仔細研讀全套施工圖的流程並找出邏輯與模式，成為自製流程的計劃參考書。

3. 著手試畫：接著，試著找一套完整施工圖，自己依據自己編排的計劃書來臨摹繪製一套圖。

4. 加上自己的技法：最後，再依完整流程順序模式再加上自己的技法與學習的知識來創作。

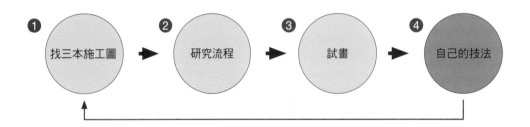

① 找三本施工圖　② 研究流程　③ 試畫　④ 自己的技法

根據前人腳步模仿與運用是學習施工圖重要的環節，但要記得，從找來的範本中改造創新應避免過度強調自己的方法與獨特性，以免與他人協同繪製施工圖時難以整合。

不過，當我們收到一套不是自己畫的施工圖時，到底要從哪裡讀起或從哪裡看這套圖是否畫得完整呢？或者，該怎麼檢查還缺哪些圖面，需要再補甚麼樣的圖面呢？該從哪裡下手？介紹以下幾種方法，

讓初入室內設計職場的設計工作者或是已經有經驗想要更精進的設計者，在還未著手繪製施工圖前，可以先核對手上的施工圖是否完整。

A. 索引表

整套施工圖都應製作索引表，檢查索引表上的每一張圖是否都有，接著算一下圖紙數量是否符合索引表上的數量，才不至於施工圖已在現場施作才發現圖面沒有出完或圖面補的不完全造成工地停工或施作錯誤，若無索引表可自己製作一張索引表方便檢查圖面的完整性。

平面		立面		大樣	
1	家具配置圖	10~13	客廳立面	D1	客廳書櫃大樣
2	隔間、木作放樣圖	14~17	餐廳立面	D2	客廳天花大樣
3	拆除圖	18~21	廚房立面	D3	木作踢腳大樣
4	地坪圖	22~25	書房立面	D4	石材踢腳大樣
5	電器弱電圖	26~29	臥室1立面	D5	檯面石材大樣
6	天花板圖	30~33	臥室2立面	D6	地坪接縫大樣
7	燈具圖	34~37	主臥室立面	D7	木地板接縫大樣
8	開關迴路圖		·	D8	門片大樣
9	空調圖		·		·
10	消防灑水圖		·		·
共 10 張		共 28 張		共 8 張	

（1）檢查總張數是否確實

（2）檢查每一張圖面是否都有印出來

總計 46 張

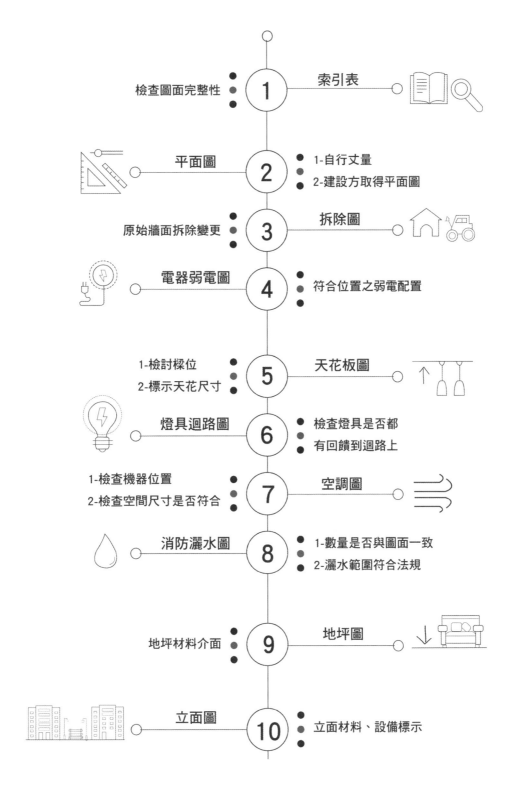

檢查圖面完整性　1　索引表

平面圖　2　1-自行丈量
　　　　　　2-建設方取得平面圖

原始牆面拆除變更　3　拆除圖

電器弱電圖　4　符合位置之弱電配置

1-檢討樑位　5　天花板圖
2-標示天花尺寸

燈具迴路圖　6　檢查燈具是否都
　　　　　　　有回饋到迴路上

1-檢查機器位置　7　空調圖
2-檢查空間尺寸是否符合

消防灑水圖　8　1-數量是否與圖面一致
　　　　　　　2-灑水範圍符合法規

地坪材料介面　9　地坪圖

立面圖　10　立面材料、設備標示

B. 平面圖

前一節有提到室內設計平面圖來源有2種：

1. 舊有建築已找不到原有建築圖面，需
自行丈量建圖。

2. 新建的建築物可從建設公司或建築事
務所取得平面圖。既然圖面交到自己手
上，這套圖的完整性就是自己的責任，
檢查是否完整就得檢討所有圖面。

（1）. 舊有建築圖面缺乏原有建築圖面的
情況，將原本平面丈量手稿尺寸跟手上的
圖面尺寸逐一檢查是否一致，檢查重點先
檢查平面大尺是否正確再檢查小尺，立面
梁柱高度與窗戶位置是否正確，再檢查現
場照片材料是否與圖上標示一致，因無原
始平面可以核對，在現場時得更加小心。

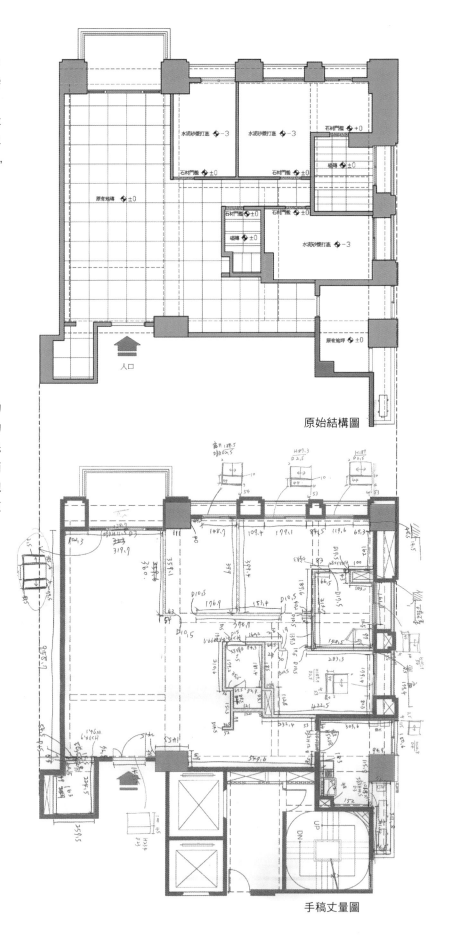

原始結構圖

手稿丈量圖

（2）. 新建案可從建設公司或建築事務所取得平面圖，在檢查丈量圖面時應將建築圖與丈量圖一起核對平面大尺，立面梁柱高度深度與窗戶位置是否正確，核對廚房與浴室管道間位置，再檢查現場照片材料是否與圖上標示一致。

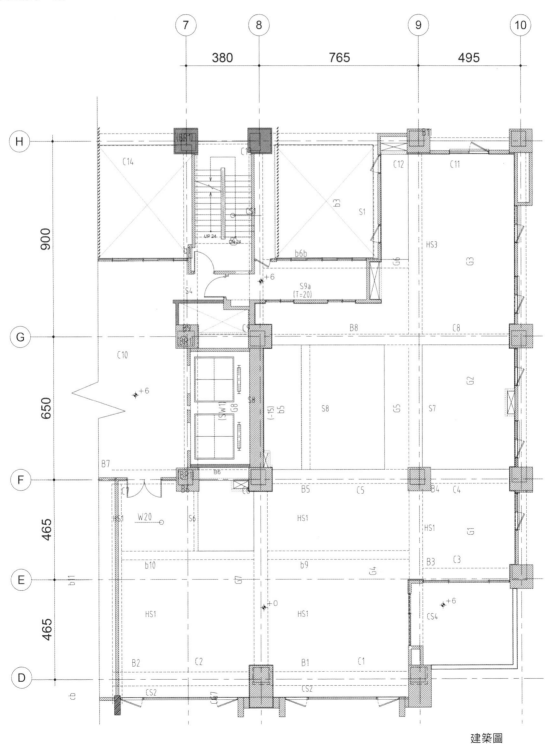

建築圖

（3）.檢查地坪圖：施工圖說如有修改，
無論實際現勘或看照片，皆需要對照現場
狀況逐一確認材料是否符合規格、標示尺
寸是否清楚、高層是否高度不一致、地板
電器弱電位置是否也標示完整清楚。

編號	空間名稱	材質／型號	尺寸
E	浴室〈一〉	AF733616	40*80CM
F		石材門檻	
H	臥室〈二〉	木地板	
J	主浴室	AA63S21	30*60CM

（4）.檢查電器弱電圖：主要核對平面配
置上是否都有符合電器弱電該有的配置，
例如：電視牆面應該有插座、電視、網路
……等符合當代科技設備使用需求的線路
出線，書桌旁應有插座、網路……等提供
閱讀、寫字、使用電腦設備所需的線路
出線。

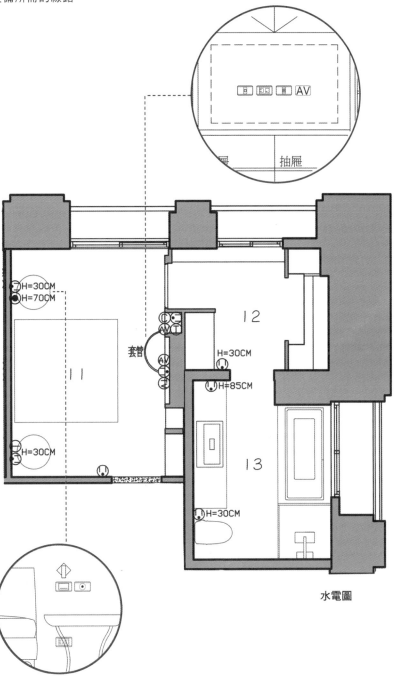

水電圖

（5）. 天花板圖：天花板圖是比較高階的圖面，得從每一個空間四個方向的立面投影上至天花板平面，接著檢討樑位是否正確，是否有標示天花高層與尺寸，最後檢討窗簾安裝空間是否有預留足夠與窗簾位置是否合宜。

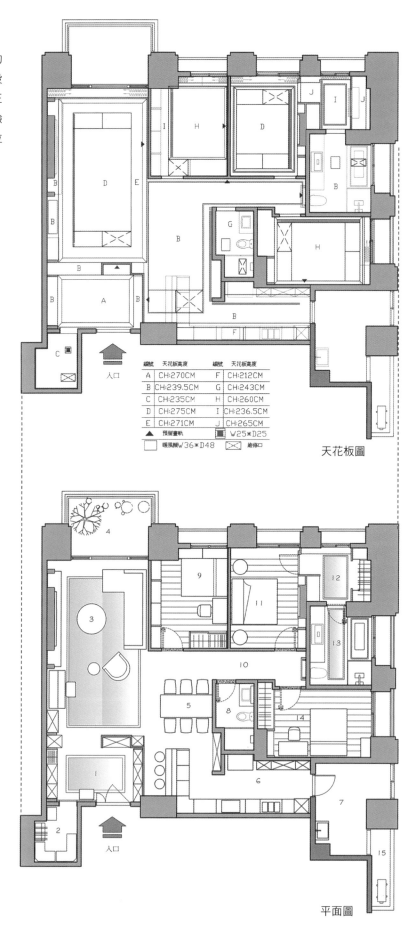

編號	天花板高度	編號	天花板高度
A	CH:270CM	F	CH:212CM
B	CH:239.5CM	G	CH:243CM
C	CH:235CM	H	CH:260CM
D	CH:275CM	I	CH:236.5CM
E	CH:271CM	J	CH:265CM
▲ 預留畫軌		■ W25*D25	
□ 暖風機W36*D48		⊠ 維修口	

天花板圖

平面圖

（6）.燈具與迴路圖：不論燈具位置設計
如何，先檢查每一顆燈具是否有回饋到迴
路上，壁面和櫃內燈迴路是比較常遺漏的
地方，需要特別注意。此外，燈具圖使用
天花板圖來套圖，壁面燈與櫃內燈再標示
上去會與天花板燈具重疊，建議可再畫一
張圖面標示處理。

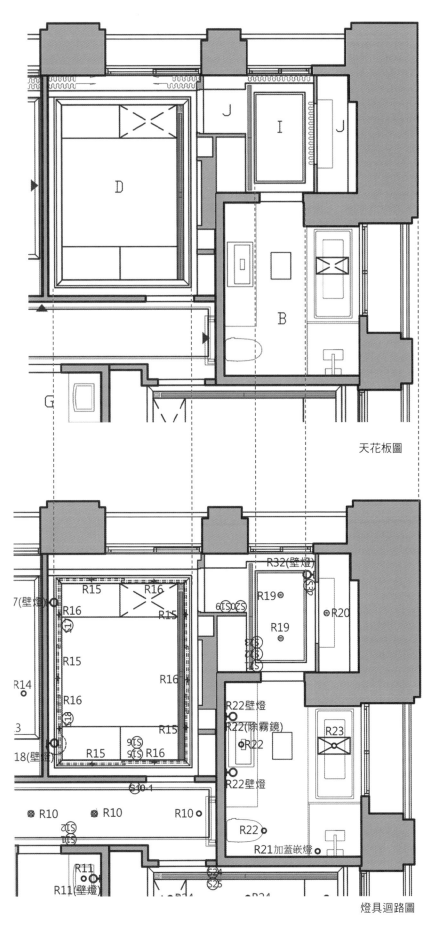

天花板圖

燈具迴路圖

（7）.空調圖：平面規劃完後會請廠商先
依平面空間先規劃台數與噸數，每一台室
內機無論是壁掛或吊隱式皆需要請廠商標
示長、寬、高、尺寸和預留空間，再將廠
商圖面套入天花板圖，設計者再依空間調
整機器位置、檢查空間尺寸是否符合安裝
空調需求，是否會影響原本的天花板造型
規劃，接著檢討出回風口位置是否合宜，
是否會直接吹到身體造成不舒服。

空調圖

平面圖

（8）.消防灑水圖：先檢查圖面消防灑水
數量是否與實際現場數量一致，再檢查灑
水直徑範圍覆蓋是否符合現行法規，最後
套入天花板圖和燈具圖，檢查消防灑水設
備是否與維修孔、燈具有衝突，造成使用
不便或安全風險。

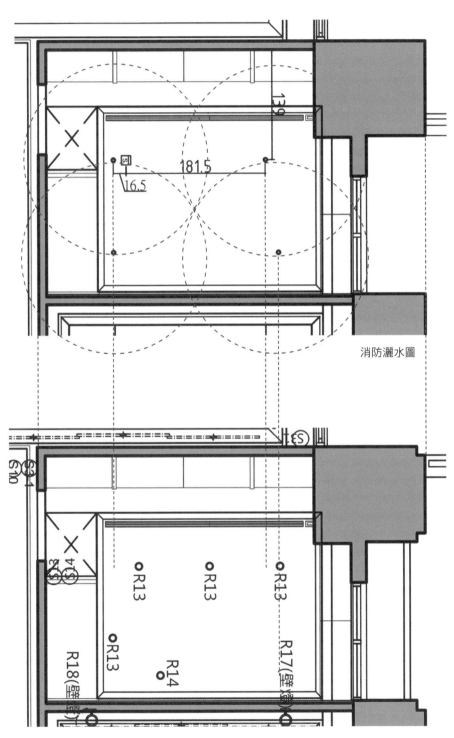

消防灑水圖

燈具圖

（9）.檢查拆除圖：施工圖如有拆除圖，
檢查時可以將原始圖與變更後圖面重疊，
即可看出拆除範圍和隔間是否正確，地坪

拆除亦同，然後再核對拆除立面圖位置是
否正確，如有電子檔可將圖層打開核對，
可以讓核對過程更快速。

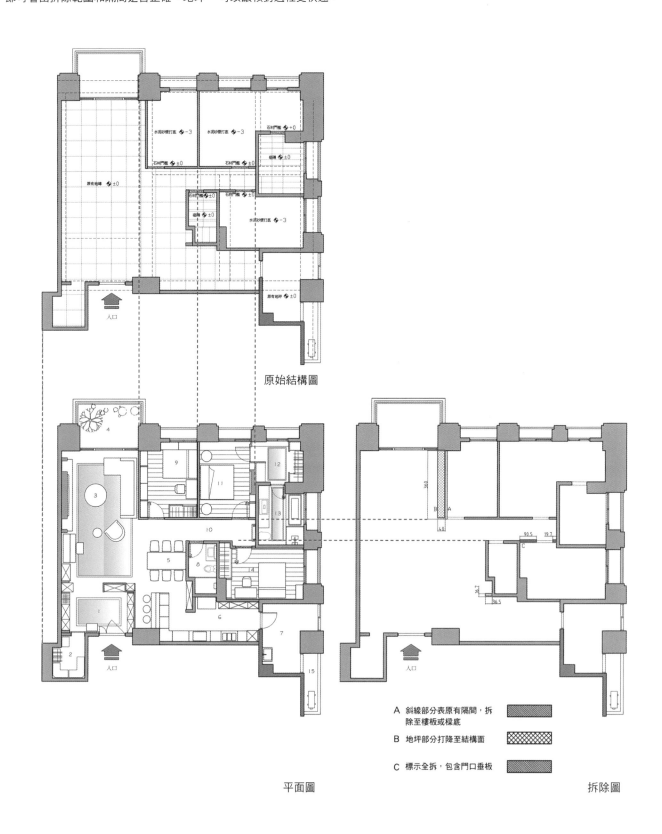

原始結構圖

A 斜線部分表原有隔間，拆
　除至樓板或樑底

B 地坪部分打降至結構面

C 標示全拆，包含門口垂板

平面圖　　　　　　　　　　　　　　　　拆除圖

（10）.立面圖：

A. 檢查平、立面是否有對齊

B. 立面材質與尺寸是否有標示

C. 燈具開關、插座位置是否有套入

D. 立面家具圖與插座、燈具開關位置是否符合人因尺寸

E. 剖立圖是否有剖到跨空間位置，可檢查銜接的方法、跨空間天花高低差相關對應是否有問題

F. 剖立面圖設備是否有套入

G. 剖立面圖檢查梁位位置與高度是否正確

H. 檢查立面圖如需特別標示大樣的部分是否有圈出

立面圖檢查點

1-3
佈局施工圖

當我們開始一個新的案子，一般來說會先從平面配置及風格設定和業主開始討論，平面和風格確定後，接著再開始發展其他相關平面，例如：燈具、水電、空調和立面等施工圖。

繪製施工圖需要事前的佈局，我們用倒敘法來看繪製施工圖這件事情，最後這套圖到底是要交到誰的手上，我們可以有多少時間繪製這一整套圖，另外，還需要

考量預算的問題，這些都是事前需要討論與檢討，不然畫了一堆圖最後可能因為超出預算或是其他缺少討論的因素造成額外設計調整，甚至完全重來一次。

做好計劃再繪製施工圖

畫施工圖的秘訣就是：計劃！計劃！再計劃！施工圖雖然只是紙上談兵，但是周延的計劃才能讓實際施作時減少人力、物力、金錢、精神的耗損浪費，就像我們要去自助旅行或者寫一本書一樣，都

要有效做好事前做規劃，然而畫施工圖也是一樣，先了解一套圖的架構是什麼，將架構列完之後再來用填空題的方式把圖補完，也許一開始不完整，至少都不會差太多，就像是一棵樹的主要軀幹符合了想要

的型態，開枝冒葉也相去不遠，會出現在一定的範圍，最後在繳交施工圖出去前一定要再重新檢視確認一次。

施工圖的架構有哪些：
a. 封面：封面是一家公司的門面，可以展現各個公司的特色，公司特色是小清新即可設計簡單清楚的封面，公司若是擅長

古典華麗風格可設計豐富度高的語彙封面展現不同特色，所以施工圖在還沒進入主題前就得計劃。

b. 索引表：索引表是一本圖說的目錄，所以重點在清楚表達每一張圖的主軸與頁碼，索引表都在圖說全部完成後才會做編排，但如果可以一開始能先計劃好索引的每個項目，其實是可以更加有效組織施工圖的完整架構。

索引表

P-01 平面配置	P-10 消防灑水圖
P-02 拆除圖	P-11 索引圖
P-03 隔間放樣圖	E-01 臥室圖01
P-04 地坪圖	E-02 臥室圖02
P-05 水電圖	E-03 臥室圖03
P-06 給排水圖	E-04 臥室圖04
P-07 天花板圖	E-05 臥室(二)圖01
P-08 燈具迴路圖	E-06 臥室(二)-櫃子詳圖01
P-09 空調設備圖	E-07 臥室(二)-出風口大樣圖01

c.平面：平面就前一章節有詳細說明，如
有（1）家具配置圖（2）隔間放樣圖（3）
拆除圖（4）地坪圖（5）電器弱電圖（6）
給排水圖（7）天花板圖（8）立面索引
圖……

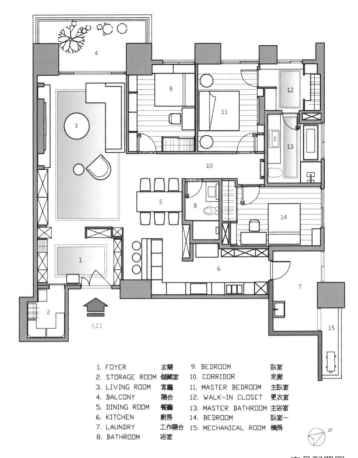

1. FOYER	玄關	9. BEDROOM	臥室
2. STORAGE ROOM	儲藏室	10. CORRIDOR	走廊
3. LIVING ROOM	客廳	11. MASTER BEDROOM	主臥室
4. BALCONY	陽台	12. WALK-IN CLOSET	更衣室
5. DINING ROOM	餐廳	13. MASTER BATHROOM	主浴室
6. KITCHEN	廚房	14. BEDROOM	臥室一
7. LAUNDRY	工作陽台	15. MECHANICAL ROOM	機房
8. BATHROOM	浴室		

家具配置圖

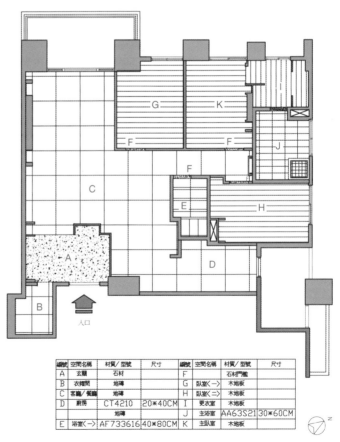

編號	空間名稱	材質/型號	尺寸	編號	空間名稱	材質/型號	尺寸
A	玄關	石材		F		石材門檻	
B	衣帽間	地磚		G	臥室〈一〉	木地板	
C	客廳/餐廳	地磚		H	臥室〈二〉	木地板	
D	廚房	CT4210	20*40CM	I	更衣室	木地板	
		地磚		J	主浴室	AA63S21	30*60CM
E	浴室〈一〉	AF733616	40*80CM	K	主臥室	木地板	

地坪圖

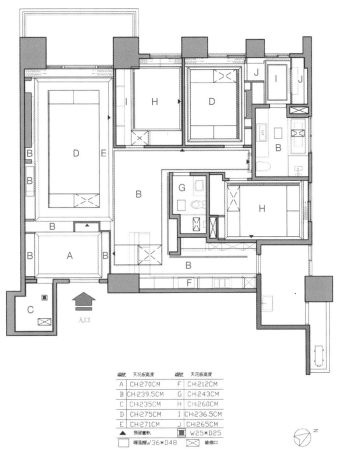

編號	天花板高度	編號	天花板高度
A	CH:270CM	F	CH:212CM
B	CH:239.5CM	G	CH:243CM
C	CH:235CM	H	CH:260CM
D	CH:275CM	I	CH:236.5CM
E	CH:271CM	J	CH:265CM

▲ 預留窗帘　　▣ W25*D25
□ 暖風機W36*D48　　⊠ 維修口

天花板圖

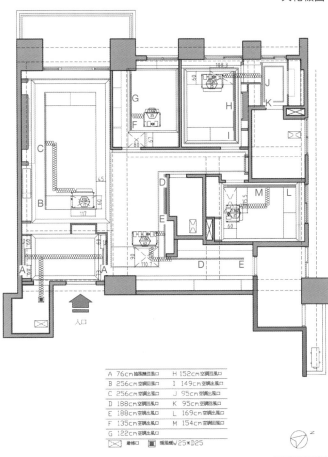

A	76cm抽風機回風口	H	152cm空調回風口
B	256cm空調回風口	I	149cm空調出風口
C	256cm空調出風口	J	95cm空調出風口
D	188cm空調出風口	K	95cm空調出風口
E	188cm空調出風口	L	169cm空調出風口
F	135cm空調出風口	M	154cm空調回風口
G	122cm空調出風口		

⊠ 維修口　　▣ 暖風機W25*D25

電器弱電圖

d. 立面：立面分為展開立面圖和剖立面圖，
施工圖最好的方式是每個空間的四向立面
圖都畫清楚，剖立面較容易發現交接面問
題，也可以清楚交代櫃體或結構問題。

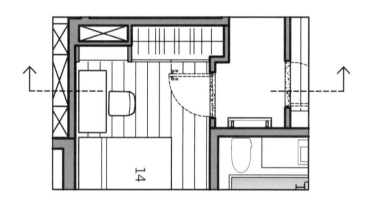

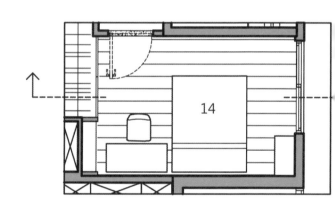

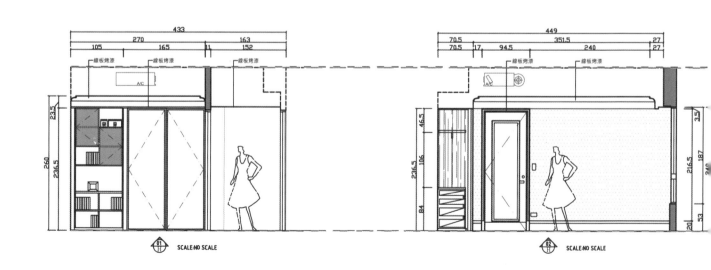

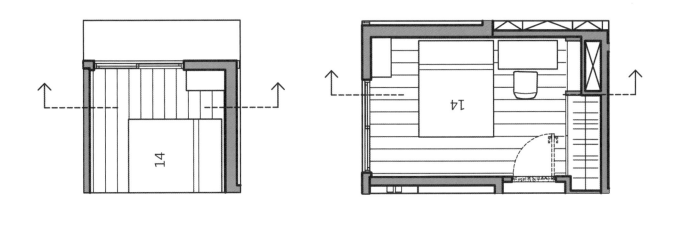

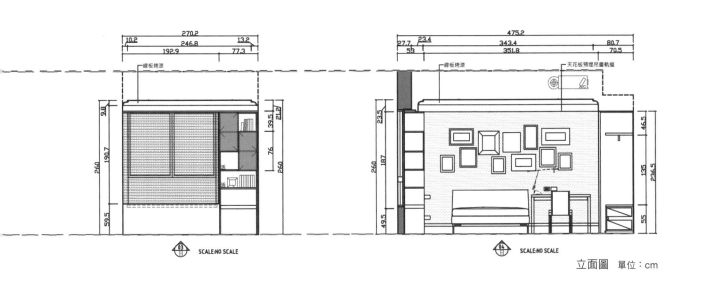

線板烤漆

天花板預埋吊畫軌道

線板烤漆

270.2
10.2 246.8 13.2
192.9 77.3

475.2
27.7 23.4 343.4 80.7
53 351.8 70.5

9.8
39.5 21.2
76
260 190.7 260
59.5

23.5
46.5
260 187 236.5
135
49.5 55

03 SCALE:NO SCALE

04 SCALE:NO SCALE

立面圖 單位：cm

e. 大樣：大樣是將立面不同工種或細節
再次放大交代清楚的圖面。

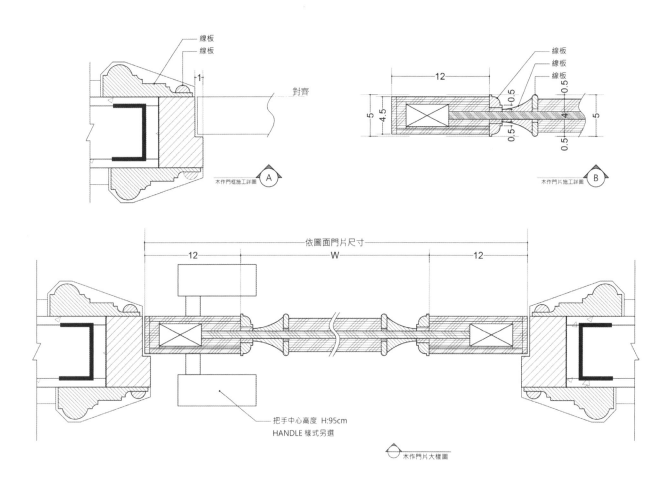

當這些都填空完畢，一套施工圖就出來
了，看起來是不是很簡單，但是其實也沒
那麼簡單，因為重點是呈現的內容完整與
排版設計也須被重視要求，內容除了所設
計的內容樣式之外，其實是包含很多材料

如何結合與運用的交代，所以在畫施工圖
前，會需要與施工廠商和材料廠商做事前
的溝通討論，之後方可準備相關設備或物
件來整合處理，再把這些材料與設備畫在
施工圖上才會是符合要求完整的施工圖

說。至於排版，施工圖除了清楚呈現尺寸
與材料外，圖面的排版也是一樣重要，畢
竟設計一場美學的饗宴，施工圖也不例外。

需要收集哪些資料來整合施工圖

施工圖是除了自己設計的細節外仍是需要團隊合作才能夠完整，並不是靠幻想就能成就的，那需要誰來幫忙成就一套完整圖說呢？以下列舉需要廠商配合的圖面與尺寸，之後方便套入或編輯成施工圖內的一部分，才不至於使圖面失誤與廠商設備進場無法施作或安裝，因為設備有可能是進口或有可能是在工廠施作完成才運至現場安裝，所以在安裝尺寸預留或安裝方法都需要在圖說上清楚標示與說明。

a. 音響廠商

【電視牆】　　　　　　　　　　　　【沙發背牆】

編號	設備名	數量	尺寸 W*H*D(cm)	備註
no1	3D藍光播放機	1	44*9*25	
no2	擴大機	1	44*14*33	
no3	無限寬頻分享器	1	20*17*12	
no4	前置喇叭	2	26*120*26	
no5	中央喇叭	1	85*9*8	
no6	環繞喇叭	2	9*20*9	
no7	重低音喇叭	1	22*36*34	
no8	65"TV	1	146*85*6	

音響設備圖	案名 /	比例 /	日期 /

b. 傢具廠商

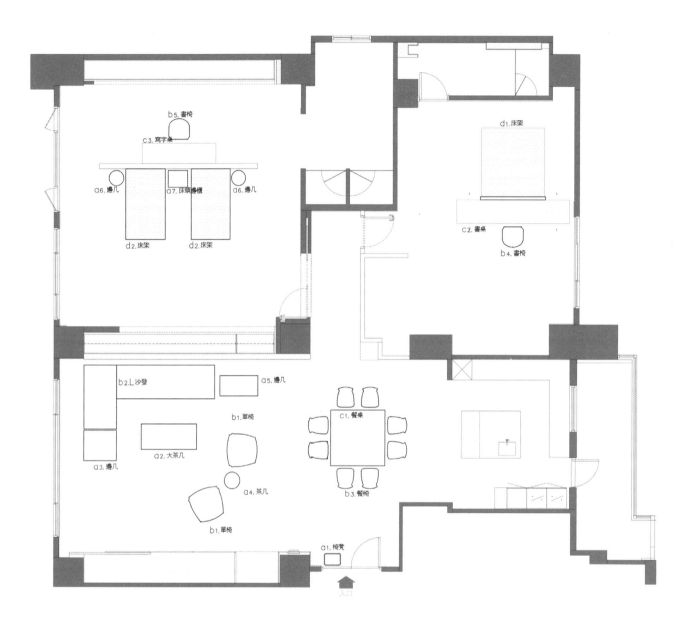

編號	品項	表面材質	數量	尺寸 W*D*H(cm)	編號	品項	表面材質	數量	尺寸 W*D*H(cm)
a1.	玄關椅凳	布質	1	50*30	b2.	客廳 L 沙發	布質＋皮革	1	400*190
a2.	客廳大茶几	木皮	1	75*170	b3.	餐椅	布質	8	50*60
a3.	客廳邊几	黑鐵	1	90*90	b4.	臥室書椅	布質	1	50*60
a4.	單椅邊几	黑鐵	2	φ35	b5.	主臥書椅	布質	1	50*60
a5.	客廳邊几	烤漆	1	120*60	c1.	餐桌	木皮	1	165*165
a6.	主臥圓邊几	烤漆	2	φ35	c2.	臥室書桌	烤漆	1	340 * 70
a7.	主臥中間几	烤漆	1	60*50	c3.	主臥寫字桌	烤漆	1	60 * 225
b1.	客廳單椅	皮革	2	95*95	d1.	臥室雙人床架	布質	1	5' * 6'
					d2.	主臥單人床架	布質	2	120*210

訂製家具— 可見面烤漆，櫃內木皮，鐵件腳／抽頭烤漆

面板 木作貼白橡直紋

330
60

70

A立面

B剖面

走電線路徑(兩組插座＋一組網路＋一組電話)

抽屜　抽屜　抽屜　抽屜　抽屜

自然縫

76
63
58
15

抽　抽　抽　抽
抽　　　　　　　抽

55　　　220　　　55
330

A立面　　　B剖面

c2 臥室書桌

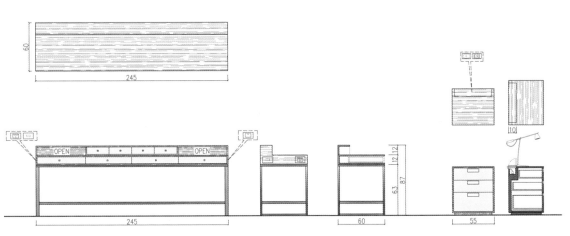

60

245

OPEN　　　　　　　OPEN

12 12
87
63

245　　　　　　60　　　55

[10]

c3 主臥寫字桌

床組數量：兩 組
床墊尺寸：寬 135 X 長 190公分 X 高 35公分
布(由業主提供)：請計算兩組床組所需【布的碼數】

床架數量：一 組
床墊尺寸：寬 193 x 長 201公分 X 高 35公分
布(由業主提供)：請計算一組床組所需【布的碼數】

47
35　25　75
24　53
28
4

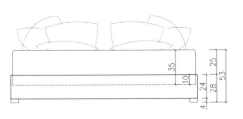

35
10
24　53
28
4
25

d1 雙人床架

c. 空調廠商

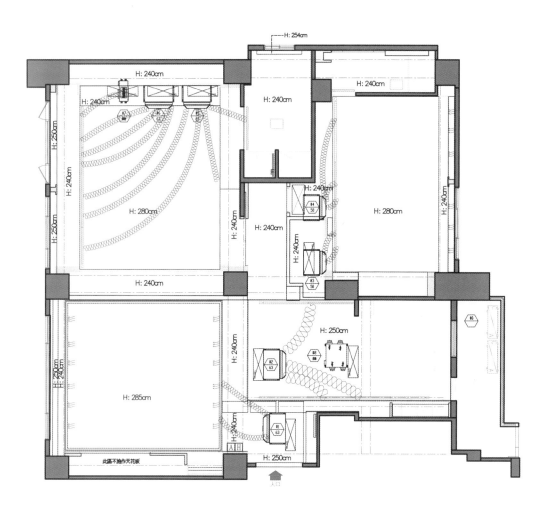

編號／圖例	品名	尺寸 H*W*D(cm)	備註
#0	空調室外機	77*90*32	
#1/60	空調吊隱機	20*110*62	
#2/60	空調吊隱機	20*110*62	
#3/50	空調吊隱機	20*90*62	
#4/50	空調吊隱機	20*90*62	
#5/60	空調吊隱機	20*110*62	
#6/60	空調吊隱機	20*110*62	
#7	吊隱—除濕機	35*90*40	
#8	全熱交換機	27*81*55	
A	集中控制面板	W12*H12*D6	開孔尺寸：W10*H7.5
H	全熱控制面板	W12*H12*D1	開孔尺寸：W7*H7

設備圖說

d. 廚具廠商

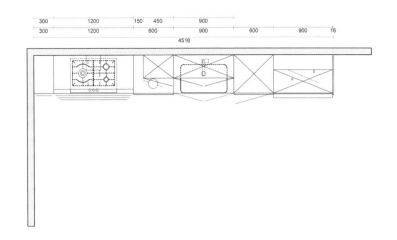

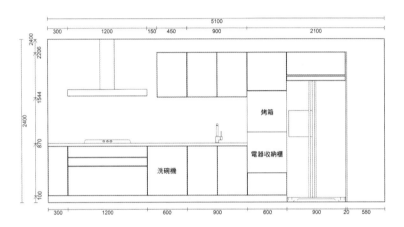

烤箱

電器收納櫃

洗碗機

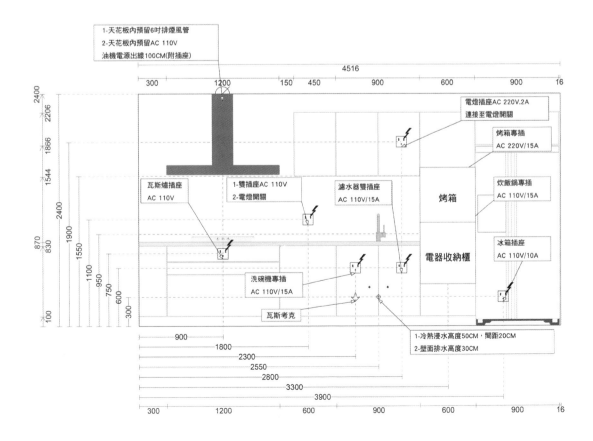

1-天花板內預留6吋排煙風管
2-天花板內預留AC 110V
油機電源出線100CM(附插座)

電燈插座AC 220V.2A
連接至電燈開關

烤箱專插
AC 220V/15A

瓦斯爐插座
AC 110V

1-雙插座AC 110V
2-電燈開關

濾水器雙插座
AC 110V/15A

烤箱

炊飯鍋專插
AC 110V/15A

冰箱插座
AC 110V/10A

電器收納櫃

洗碗機專插
AC 110V/15A

瓦斯考克

1-冷熱浸水高度50CM，間距20CM
2-壁面排水高度30CM

e. 衛浴廠商

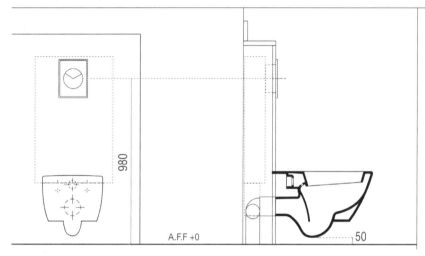

懸臂臂馬桶說明：
1- 排水管距地 355mm
2- 排汙管距地 220mm
以上均以地板完成面開始計算

A.F.F +0

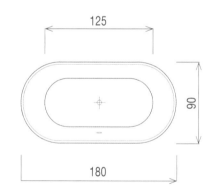

排水器零件（含落水頭）

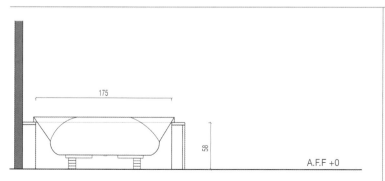

A.F.F +0

說明：
排水位置及砌磚尺寸參考附件規格
壓克力浴缸 180*90CM
浴缸砌磚實內尺寸 175*85CM（石材完成面）
浴缸砌磚實際高度 58CM（石材完成面）
砌磚時配合紙版由衛浴公司提供

單位：cm

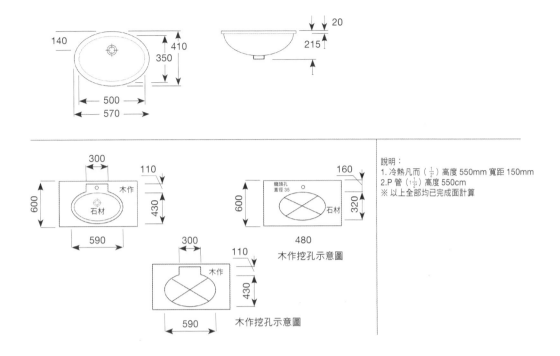

說明：
1. 冷熱凡而（$\frac{1}{2}$）高度 550mm 寬距 150mm
2. P 管（$1\frac{1}{2}$）高度 550cm
※ 以上全部均已完成面計算

木作挖孔示意圖

木作挖孔示意圖

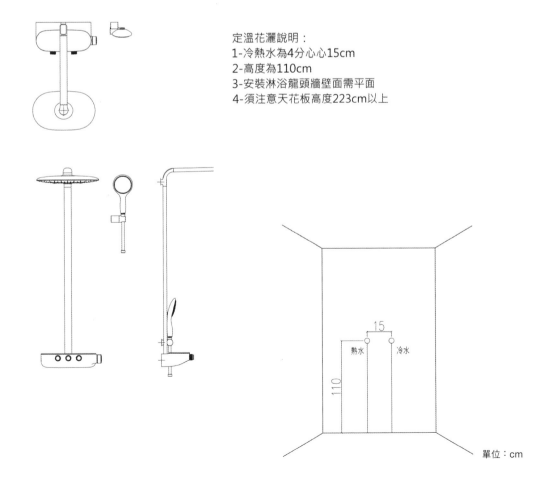

定溫花灑說明：
1-冷熱水為4分心心15cm
2-高度為110cm
3-安裝淋浴龍頭牆壁面需平面
4-須注意天花板高度223cm以上

單位：cm

f. 鋁窗、鋁門

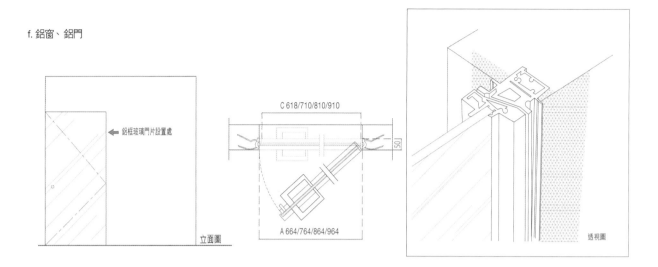

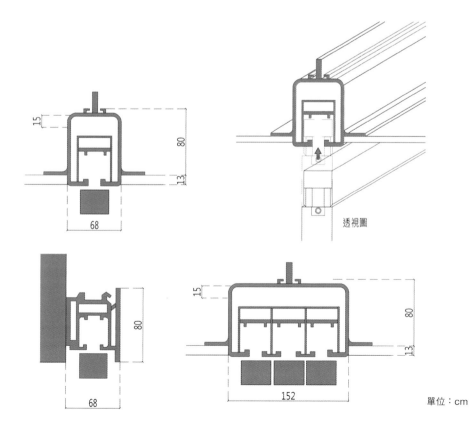

單位：cm

g. 系統櫃

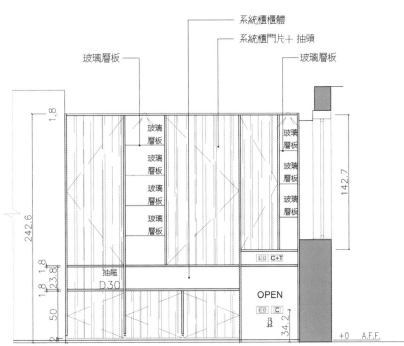

系統櫃櫃體

系統櫃門片＋抽頭

玻璃層板

玻璃層板

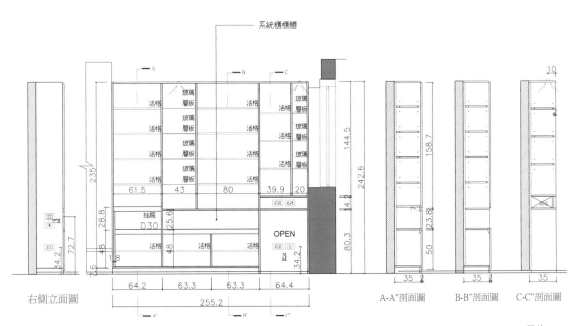

系統櫃櫃體

右側立面圖

A-A"剖面圖　　B-B"剖面圖　　C-C"剖面圖

單位：cm

第2章

施工圖的五個關鍵

設計圖是設計者繪製的一套理想圖說，施工圖是清楚整理材料規劃、說明如何具體施作、讓施工者可以容易讀得懂的一套圖說，施工圖的構成不只需要仰賴專業知識素養，背後更是包含大量與工班團隊們溝通的無形過程。

施工圖的建構是設計者與眾多施工單位和材料商溝通協調，加上設計者本身知識和經驗的具體表現，如果把不同施工種類和材料當成一片片不同形狀的拼圖，完整的施工圖說 就是小心謹慎地把這一片片拼圖之間的關係找到，合併為一大幅完整的圖像，因此，繪製施工圖必須先清楚瞭解每個施工單位要求、特性和工序才能結合成一套可以符合施作需求的圖面。

將設計圖轉化成施工圖面時，必須擬定問題、圖面計畫、規劃程序、提出解決方案、最後執行施工圖面，但是在執行施工圖面之前到底要瞭解多少事情才能進行到最後一個環節關卡？本書列了五個關鍵：「瞭解材料」、「認識常用身體尺寸」、「如何應用圖面」、「需要哪些圖面」、「轉化成可用的圖面」。這五大關鍵點將在本章節中逐一說明，讓大家瞭解如何掌握這五個關鍵，梳理成為一套完整的施工圖說。

2-1
瞭解材料

施工圖在規劃時第一步要先瞭解幾個問題：圖面標示的材料有哪些？有甚麼樣的規格與尺寸可以用？有替代材料嗎？有其他最新商品可以應用嗎？這些有關材料應用與組合的問題處理方式，接下來將以不同材料為分類主軸，對應天花板、隔間、地板等主要區域予以個別說明。

關於天花板

天花板的材料會因為設計的不同而採用不同板材，組合成自己想要的設計風格，也可能會因為空間屬性的需求不同而必須改變材質、挑選適合空間性能的天花板材料，所以在繪製施工圖前要先瞭解每個空間可以應用的材料特性才能事半功倍，

接下來將天花板區分為「構造」、「表面材質」、「表面處理」三個部分說明：

1 構造

以下以常見的「明架輕鋼架天花」、「平頂、複層天花」兩大類為例：

（1）.明架輕鋼架天花材料：石膏板、礦纖板、矽酸鈣、塑膠天花板、水泥板。明架輕鋼架天花板以卡式的方式組合固定，特點是工法省時、省工、可以迅速安裝施工並且方便拆卸更換，比起傳統木造工法防火性能更優，此外，由於板材以活動方式放置在輕鋼架框架上，天花板內的管線及設備容易維護。適用於輕鋼架施工的板材種類眾多，除了不同花樣型式的外觀，可以視空間需求選擇具備防火、吸音、隔熱等性能的材料。

板材規格	內容	備註
石膏天花板	9mm×2尺 ×2尺	
礦纖天花板 常用厚度（mm）	10mm	耐燃一級
	12mm	
	15mm	
矽酸鈣天花板 常用厚度（mm）	6mm	耐燃一級
	3.5mm×2尺 ×2尺	
PVC 塑麗板 常用厚度（mm）	8mm	

（2）.平頂、複層天花材料：角材木構造、金屬暗架、矽酸鈣板。具有造型的天花板可使用結合輕鋼架與木作之複合式天花板結構，造型採木作方式施作，大面積平頂部分以輕鋼架方式進行施工，複合式結構一方面可減輕天花板負重，另一方面平頂部分防火性較全天花採用傳統木造工法優，唯工序部分需注意木工與輕鋼架進場順序。

2 表面材質：

（1）.輕鋼架天花板：金屬鑲板、吸音板、木製鑲板、金屬隔板、紡織物鑲板。

（2）.平頂、複層天花板：6／8mm 矽酸鈣板、合板、實木貼皮、實木薄板。

3 表面處理：

表面處理最常運用的是油漆塗裝，施工圖繪製時需要預留距離完成面約 3mm～5mm 油漆厚度空間，其他複合材料，例如：木皮、塗裝板、美耐板、鐵件、鋁板……等，除了須留意每種材料本身不同的厚度，更重要的是清楚以什麼方式固定材料，如果是把材料黏貼上去的，黏貼方法不同就會產生不同厚度，若疏於留意黏貼方法，最後完成面就會產生高低誤差，因此，不同黏貼方式施工圖面就有不同的表現方式，有關材質厚度將在下一個章節特別介紹。

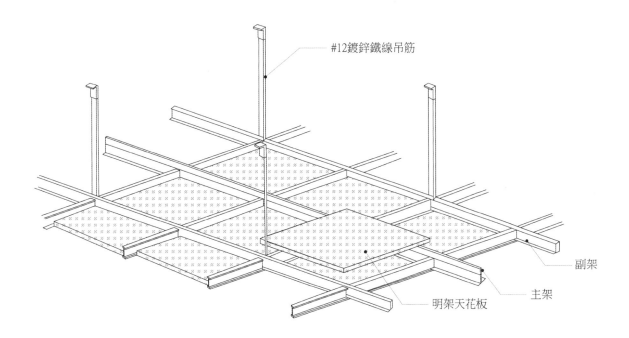

#12鍍鋅鐵線吊筋

副架

主架

明架天花板

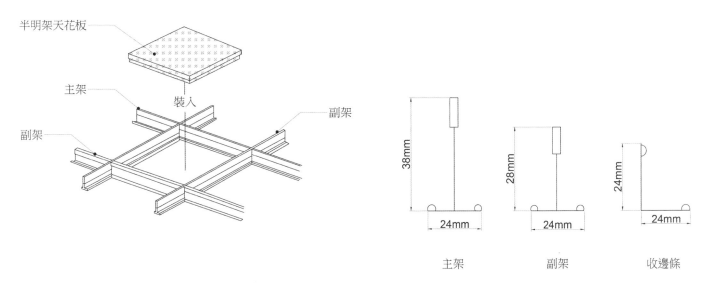

半明架天花板

主架

副架

副架

裝入

38mm

24mm

28mm

24mm

24mm

24mm

主架　　　　　副架　　　　　收邊條

明架輕鋼架天花

板材規格	內容	備註
矽酸鈣板	6mm	耐燃一級
常用厚度（mm）	3.5mm×2尺×2尺	
木角材	7尺×1.2寸×1寸	
常用尺寸（mm）	6尺×1.2寸×1寸	
	3尺×1.2寸×1寸	
金屬暗架	W40.5×H42×厚度8mm	
常用尺寸（mm）	W49×H27×厚度6mm	

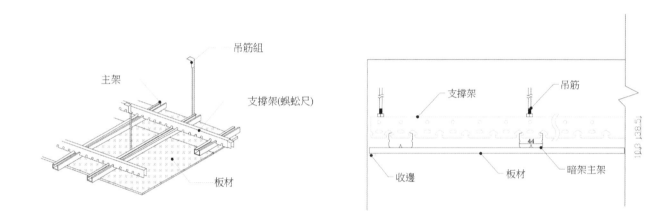

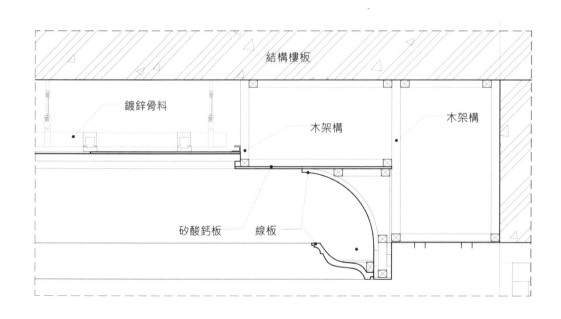

平頂、複層天花材料

關於地坪

近年來老屋翻修和毛胚屋裝修較過去增加許多,加上人口逐漸高齡化,關注高齡者生活品質的空間便利、舒適、無障礙等議題浮現,對於地坪的材料構造的厚度與面貼材料整合,都必須特別縝密思考因應使用者現階段以及未來的需求,從而設定合宜的水平和高低差,因此,繪製施工圖時,需要了解材料介面與應用工法後才能完整如實在施工圖呈現,以下我們挑選一些室內常見構造、材料讓大家瞭解材料與施工圖介面的關係。

1 構造:

(1).水泥砂漿硬底

結構由下而上依序為建築結構體、粉底層、黏貼層、及最上層的面材及填縫。最下層建築結構體一般為混凝土粉光,結構體上的粉底層是 20mm 以上厚度的 1:3 打底水泥砂漿,黏貼層厚度 5mm 以上粉底用來固定最上層的表面材料,表面材料貼合後的間隙填縫為樹脂類黏著劑、水泥石粉漿等材料抹縫。

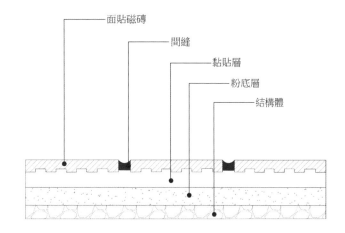

(2).水泥砂漿軟底

整體結構由下而上依序是最下層的建築結構體、黏貼層、及最上層的面材及填縫。與硬底工法不同,黏貼層厚度較厚使用 1:4 或 1:4.5 水泥砂漿,直接接觸最下層建築結構體混凝土粉光層,貼附的表面材質利用黏貼層較厚的特性,與硬底工法相較之下容易整平表面材料。

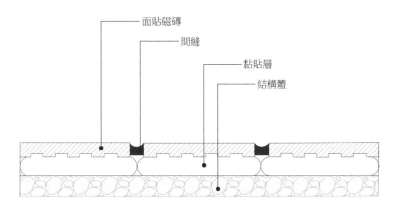

2 表面材料：

（1）.EPOXY 地坪
合成樹脂地坪結構由下而上依序是最下層
的建築結構體、建築結構體上 6mm 為合
成樹脂所需底漆以及中材，最上層為合成
樹脂 EPOXY 地坪塗層。

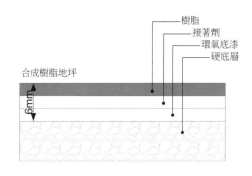

（2）.磨石子
結構順序由最底層到最上層為建築結構
體、粉底層、面料層，粉底層 1：3 水泥
砂漿打底，最上層的表面材料是以水泥固
定位置的黃銅嵌條，框含水鑠石與 1：2
水泥混合體，再將完成面加以磨光打蠟，
嵌條的主要作用是控制伸縮及減少裂痕。

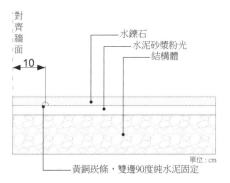

（3）.架高地板
架高地板由一般會在地面鋪防潮布，避免
濕氣滲透，防潮布上結構由下而上依序為
角材、夾板、木地板，常見角材尺寸為 1
吋 ×1.2 吋，最上層木地板或面材則視選
擇種類及規格不同而有不同厚度。

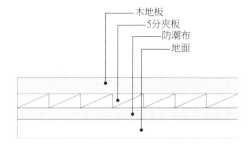

（4）.石材
石材鋪面分層為最下層的建築結構體以水
泥砂漿軟底打底，接著依序為黏貼層、表
層的石材。

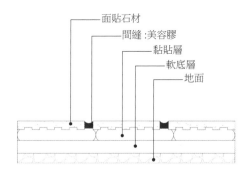

（5）.磁磚
結構體上以水泥砂漿硬底打底，接著為黏
貼層、最表層的磁磚。

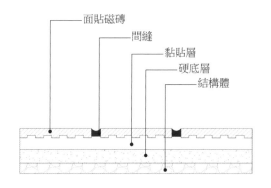

關於隔間牆

隔間牆材料和工法有很多種,近年來隔間牆採用輕質隔間施工法為主流,優點是比傳統紅磚牆重量降低許多,施工速度較快,一方面降低建築物所乘載之重量,另一方面可以縮短工時、加快施工進度。輕質隔間又分為乾式輕質隔間和濕式輕質隔間兩類,濕式輕質隔間常用於會使用到水的浴室和廚房等區域,除了輕質隔間施工法,以下另整理包括木構造隔間的尺寸規格、構造方式,以及磚造隔間的基本規格、貼附材質的規格和特點。

1 隔間:

(1). 乾式輕質隔間:

常見材料:鍍鋅骨料、隔熱(音)棉、石膏板、水泥板、矽酸鈣板。

乾式輕隔間主要是以輕型鋼為骨架,面封以石膏板、矽酸鈣板等表面材料,施工過程中所用之材料及工法避開與水接觸,又稱為乾式分間牆隔間。素有施工快速、工期短、低環境汙染等優點。

隔間規格	內容	備註
C 型立柱	40×35×0.6mm	隔間完成厚度
常用尺寸	65×35×0.6mm	65 立柱 +9mm 矽酸鈣板(雙面)=8.5cm
(mm)	92×35×0.6mm	65 立柱 +12mm 石膏板(雙面)=9.1cm
吸音棉	R8 吸音棉	
(K)	60K 2 英吋岩棉	
封板厚度	9mm 矽酸鈣板	
(mm)	12mm 石膏板	
	10mm 木絲水泥板	
	12mm 防水夾板	

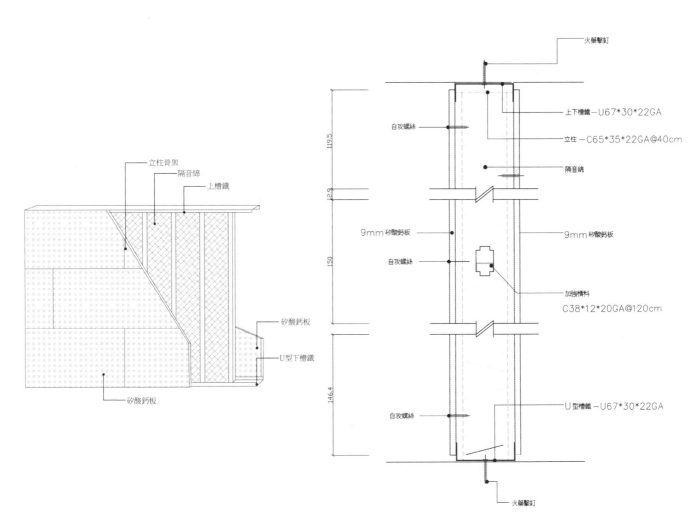

（2）. 濕式輕質隔間：

常見材料：鍍鋅骨料、輕質混凝土、纖維水泥板、維斯板。

所謂濕式輕質分間牆又名濕式灌漿隔間，施工過程是以輕型鋼為骨架，面封石膏板，骨架間使用輕質灌漿材料充填，故稱濕式隔間。相對磚牆，此工法施工快速、節省工時、具備牆面平整、易於維護等特性。面封板使用纖維水泥板或維斯板（灌漿隔間專用牆板）為牆面板材之搭配，並以補土、粉刷或壁紙等善後工程施作之牆面。

隔間規格	內容	備註
C 型立柱 常用尺寸（mm）	75×35×0.6mm	隔間完成厚度 75 立柱＋ 9mm 石膏板（雙面）=9.3cm
封板厚度（mm）	9 ～ 12mm 纖維水泥板 10mm 木絲水泥板	

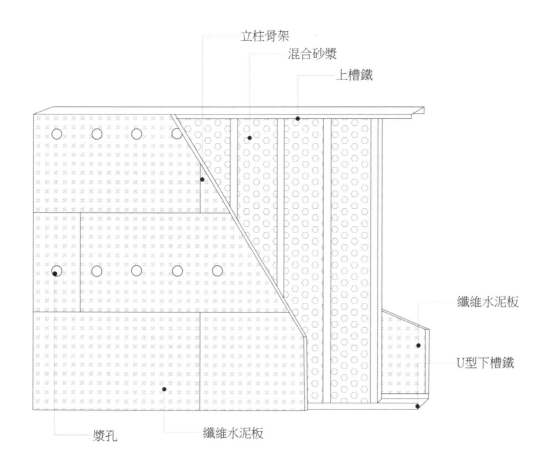

立柱骨架
混合砂漿
上槽鐵
纖維水泥板
U型下槽鐵
漿孔
纖維水泥板

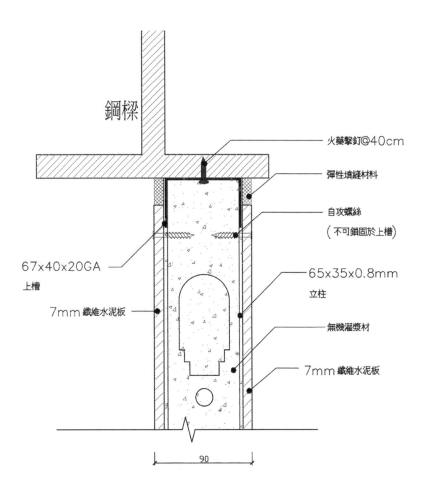

鋼樑

火藥擊釘@40cm

彈性填縫材料

自攻螺絲
（不可鎖固於上槽）

67x40x20GA
上槽

65x35x0.8mm
立柱

7mm 纖維水泥板

無機灌漿材

7mm 纖維水泥板

90

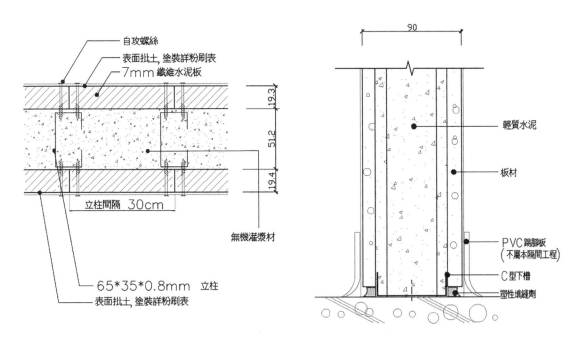

自攻螺絲

表面批土, 塗裝詳粉刷表

7mm 纖維水泥板

19.3

51.2

19.4

立柱間隔 30cm

無機灌漿材

65*35*0.8mm 立柱

表面批土, 塗裝詳粉刷表

90

輕質水泥

板材

PVC 踢腳板
（不屬本隔間工程）

C 型下槽

塑性填縫劑

（3）. 木構造隔間：

常見材料：木角材、木夾板、木心板、矽酸鈣板。

木構造隔間牆優點為最小厚度較為彈性，可配合少數尺寸條件受限的情況，由木作

工班所進行的工程主體結構以「實木角材」或「集成角材」所構成，為求隔音性能，木角材架構間格內可填塞隔音棉，傳統木作隔間牆面封板多以夾板為主，因不具防火耐燃特性，無法通過防火耐燃的嚴格消

防安檢，為符合建築法規防火要求，面封材料皆改為防火耐燃板材 6mm 或 8mm 矽酸鈣板，以ㄇ形封釘槍固定。

夾板規格	內容	備註
尺寸（cm）	【36】：91.6×182 【37】：91.6×214 【48】：122×244	
厚度（mm）	2mm 3mm（1分2） 4mm（2分） 5mm（2分足） 8mm（3分） 12mm（4分） 15mm 18mm（6分）	※ 單位常以分稱，但現今夾板厚度都不足分，如2分送 　 來都只有 4mm 非 6mm，建議以 mm 作為單位 ※ 2mm 多用於鋪設地板保護材或是各類工種的打樣板

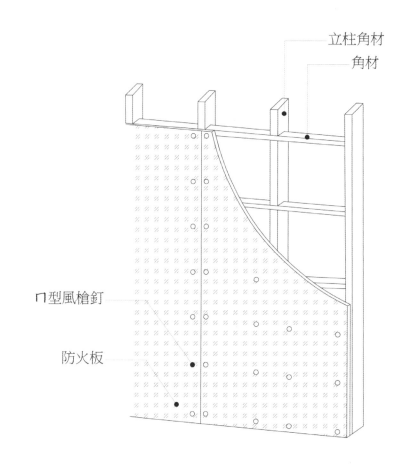

立柱角材

角材

ㄇ型風槍釘

防火板

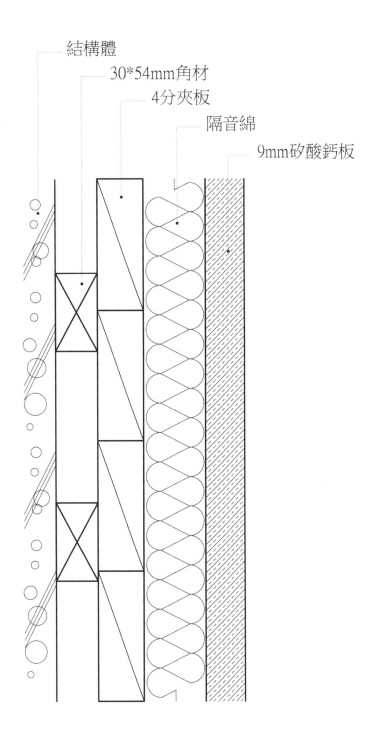

結構體

30*54mm角材

4分夾板

隔音綿

9mm矽酸鈣板

（4）.磚構造隔間：

常見材料：黏土燒製而成。

紅磚規格	內容	備註
常用尺寸 長 × 寬 × 高（mm）	200×95×53mm， 較易記的整數為 210×100×55mm	※ CNS382 R2002 　公差長 ±6mm，±4mm， 　高 ±2.7mm ※ 標示 1B 為一塊磚的長邊 210mm， 　1／2B 為一塊磚的短邊 100mm

2 貼附材質：

（1）.塑合板：密集板、木絲水泥板、氧化鎂板：

塑合板類規格表			
項目	常用規格尺寸	內容	特性
密集板	厚度：3mm、9mm、12mm、 　　　15mm、18mm 尺寸：3×6 台尺、4×8 台尺、 　　　6×8 台尺	又稱 M.D.F、 中密度板或纖維板	木屑組合，側剖可看見木屑 壓痕，混雜、顏色不一
木絲水泥板	厚度：6 mm、8 mm、 　　　12mm、16mm 尺寸：3×6 台尺、4×4 台尺、 　　　4×8 台尺	以木刨片語水泥混合， 兼具硬度、韌性且輕量	具防火、防潮，花色多元， 使用範圍廣
氧化鎂板	厚度：4、6、8、9、12mm 尺寸：3×6 台尺、4×8 台尺	以氧化鎂為原料， 並添加木屑等， 烘乾而成	具防火、耐燃、可仿砂岩 表面，但不吸水，表面油 漆易變質

（2）.天然板：實木貼皮：積層材、實木薄板、塗裝木皮板：

天然板類規格表			
項目	常用規格尺寸	內容	特性
塗裝木皮板	厚度約 3 ～ 3.6mm	以 kd、kc，兩大品牌最 為人知，是板材的一種， 表面木皮已和底板黏好	底材是木材，外表貼木皮， 可訂製，裝修前可先看到 成品

（3）. 壁紙（布）、壁磚：

壁紙規格表			
項目	常用規格尺寸	內容	特性
一般壁紙	W：1.65 台尺 L：33 台尺，約可貼 1.5 坪	分為素色、花色， 最經濟壁面裝飾材	素色壁紙有裝飾效果， 花色樣式多
浮雕壁紙	20×20cm 30×30cm	市面上多以金箔紙或 鋁箔紙壓刻	將紙質壓刻成設計圖案、 形狀
泡棉壁紙	W：1.65 台尺 L：33 台尺，約可貼 1.5 坪	分為低度泡棉、 中度泡棉、高度泡棉	表面呈現立體圖案
壁磚規格表			
地鐵磚	10×30cm 10×20cm 20×20cm	名叫 Subway Tiles 的 小片釉面磚適合曲面 空間	較薄、顏色豐富
復古壁磚	10×10cm 15×15cm 20×20cm		表面作仿舊質感，常 見於鄉村風設計

（4）. 合成板：

合成板規格表			
項目	常用規格尺寸	內容	特性
美耐板	厚度：0.7mm～1mm 尺寸：3×6 台尺、3×7 台尺、 4×8 台尺、4×10 台尺、 5×10 台尺	色紙或牛皮紙類以高溫、高 壓將表面三聚氰胺耐磨保 護層與中心部位浸泡苯酚 樹脂乾燥後的多層牛皮紙 壓合而成	美耐板不能轉 90 度， 會出現黑邊，優點是 可以耐高溫、防焰、 耐髒、耐刮
波麗板	夾板厚度：層板常用為 6mm 以 上厚度，插板、封板常用厚度 2.7mm、4mm，其他厚度有 8mm、11mm、14mm、18mm 尺寸：2×8 台尺、3×6 台尺、 3×7 台尺、4×8 台尺	印刷的紙類或膠膜藉三聚 氰胺熱壓貼於夾板、木芯 板製成，或是使用聚氯乙 烯（PVC）膠膜貼附於表 面製成，以聚酯塗料 （polyester）噴製而成表面 光滑者則稱為麗光板	印刷紋理較天然木紋 無色差，大量使用時 較容易因為印刷紋路 重複而失自然感。 PVC 材質邊緣較厚不 易磨損，而紙類印刷 者較薄，容易破損

2-2
認識常用身體尺寸

如果沒有其它工具可以使用，量尺寸最簡單的方法就是使用我們肢體部位之間的距離做為單位，像是幾隻手指頭的跨距、幾個手肘的長度、一共走了幾步的距離、需要幾個人環抱、大約幾個人的高度，從古至今始終都可以用我們的身體尺寸來認識感受周遭環境及感知世界，以我們身體尺度建立空間大小的認知，然而每個人的手肘距離、走路的跨距都有點出入，不同的人以相同肢體部位量距離自然而然都會出現誤差，如果請不同人走十大步的距離，每個人走完十大步停下腳步的位置都會有些不大一樣，但相同的距離就會因人而異得出步數的差異，掌握以肢體部位為單位是比較直接但也是比較粗略的計算方式，隨著社會進步，雖然不少度量衡仍延續以人體部位為單位，但已經有精確統一的標準，例如：一個腳掌的長度為一英呎（1 ft.），轉換為公制單位為 30.48 公分。身體尺寸從粗略的單位到精確統一標準化的過程也廣泛影響設計界，設計界得以藉由人因工程標準範圍，設計出友善使用者的環境。

人因尺寸

人因工程是長久以來系統化測量和觀察人體尺寸與其活動友善範圍的整合成果，為現代設計構築安全、舒適、宜人的生活環境不可或缺的一環，一般來說，我們在室內主要肢體活動行為有站著、坐著、蹲著、躺臥、拿取、凝視、談論、操作等姿態，設計構思與繪製圖面階段需要仔細考量每個空間機能及相對應的活動方式與尺度，好的規劃讓使用者在空間內活動順暢、操作及使用物品時舒適不吃力，舉幾個常見例子：沙發深度合宜讓坐在沙發上的人腳不會懸空、看電視時不會因為電視高度設定太高需要仰著頭看電視，導致越看脖子越酸、衣櫃吊衣桿高度除了掛衣服機能之外也要可以掛得順手，不會感覺好像用到巨人國的衣櫃，高櫃門片分割高度太高也不方便日常生活使用。這些狀況說來好笑，卻是經常發生的情況，雖然基礎功能不是不能用，但不好用！因此，想要塑造良好使用體驗，需要體貼的將人因工程加入思考。

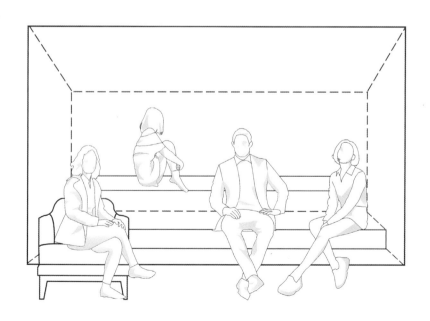

以規劃住宅室內空間為例，客廳、餐廳、廚房 臥房等區域是常見設計的基本區域，在這些以使用機能為區分方式的空間中，人的行為與活動方式就顯得格外重要，因為在其背後各有不同的人因工程基礎，從進入住家大門開始，玄關是住家內客廳、餐廳等共同活動範圍與外界的中介緩衝區域，玄關區域常見肢體動作有放置手提物品，穿、脫鞋子或外衣等行為，接下來依據空間條件不同而繼續發展，離開玄關後進入客廳或是進入餐廳，客廳的角色是多

元的，具有迎賓談話、看電視、看書、唱歌、玩遊戲、吃吃喝喝等身兼品茗餐飲多重身分的場所，餐廳是交流談話、空間，有時也因為餐桌桌面較大而成為閱讀、寫字、工作的地方，廚房是飲食和相關餐具器皿儲存、料理、清潔的地方，廚房內的作業區域為了工作方便，通常都是站立姿勢和焦點式的走動工作。

除了公領域共同使用的客廳、餐廳、廚房，私領域的臥房除了睡眠之外有時還有多功

重能需求，臥房是睡眠處所，也有容納衣物的需求，臥房經常還需要有衣櫃兼具衣物收納機能、梳妝打扮的梳妝台或讀書寫字的書桌、以及可以看電視的壁掛電視或電視櫃等，在臥房的人因工程需要考量使用者的身材及使用方式，衣物穿脫和收納、閱讀書寫、梳妝、看電視等活動的舒適與便利性。有關人因工程相關知識相當多且細緻，本節僅就一般室內設計入門常見狀況整理討論。

1 客廳：

市售單椅尺寸設計各有不同，規劃時需以實際尺寸為準，本文圖說以預設椅子座面60 公分、扶手左右兩側各 10 公分為例，如果單椅採 L 型配置並共同使用一個小邊桌，建議將單椅與桌子之間留下一些空間，例如 10 公分的間距，讓坐在兩張椅子上的使用者人際互動距離多一些空間，膝蓋也比較不會互相碰觸。

單張三人座 200 公分沙發，沙發與牆之間走道空間走路時如果要讓手臂可以自然擺動至少需要有 60 公分的距離，如果空間條件有限，走道寬度小於 60 公分的情況，有可能行走時需要側著身體走，一般來說，走道保留得更寬敞可減少行走移動時因空間狹隘造成壓迫感。

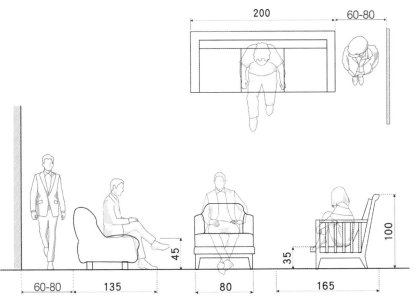

單位：cm

2 餐廳:

餐桌用餐時,使用者舒適坐在椅子上的活動範圍一般設定椅背與餐桌邊緣脫開後間距 80 公分,這樣的距離無論是用餐或是輕鬆一點靠著椅背,使用者皆不會太過緊迫貼近於桌子或是距離桌子太遠。餐椅後面如果為走道,走道淨空間最小寬度為 60 公分為宜。坐姿手臂前肢靠在桌面時,良好的桌面高度不會讓人感到吊手聳肩,桌子下方空間大腿和膝蓋不會感到侷促,同時可以輕鬆的出入座位,至於餐椅與餐椅之間的間距,如果希望使用者臂膀可以有稍微大一些的活動空間,可以將每一張餐椅本身及其左、右空間寬度一共設定為 75 公分,讓餐椅與餐椅之間產生一點距離,如果希望多幾個人坐,當然椅子跟椅子之間不留空間的完全併攏可以坐最多人,用餐時人與人之間自然也是零距離緊貼的比肩而坐,使用餐具時難免會相互碰觸,感覺較為緊張,如果期望可以坐多一點人數,同時考量用餐時人與人之間緊湊而不擁擠的餐椅空間設定為 60 公分,這樣的距離設定人與人之間可以略為多一些距離,用餐時比較不會肢體不小心接觸到旁邊的人,感覺也會較為舒適放鬆。

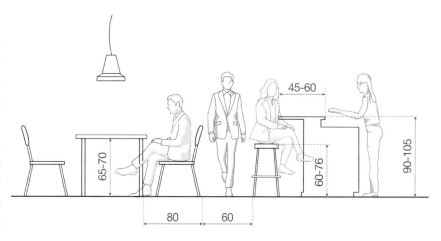

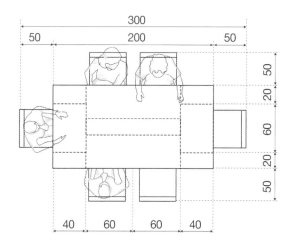

就立面高度而言,不同餐椅和餐桌的高度設定因為設計的關係經常有一定範圍的高低變化。餐椅座面高度一般在 45 公分上下,西式餐桌桌面高度在 75 公分上下,視使用者需求搭配符合人體工學舒適的餐桌和餐椅,一般而言,舒適的餐椅高度是坐在椅子上大腿與小腿約呈 90 度時腳底不會懸空,手前臂平靠在桌上時是舒適的,不會因為桌面太高而聳肩或桌面太低需要身體彎腰前傾。

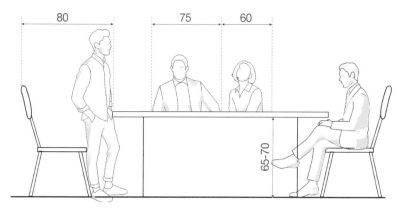

單位:cm

3 廚房：

料理區域由工作檯面、高低櫥櫃所組成，如果考量為可以兩人同時背對背備餐、料理食材操作廚房器具、轉身拿取物品、或是交替使用料理檯面等使用行為，兩個人同時使用的料理檯之間建議至少需要留150 公分的淨寬度，讓兩個人可以料理食材時有足夠活動範圍。

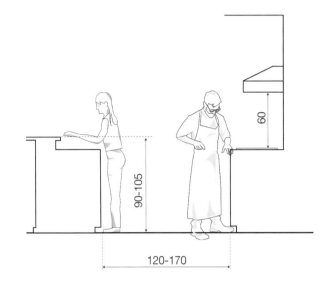

4 儲藏收納：

儲藏收納包含高、中、低三段是由抽屜或層板組成存放食材和物品的區域，如果當下是有是兩個人，通常我們考量會有一個人在使用工作檯面、收納或是拿取物品，假設另一個人只會單純通行的狀況，由於備餐、收納的動作姿態主要是站姿舉手使用高層櫃體或層板區域、站姿使用中層的工作檯面，操作下層區域抽屜或層板時需要彎腰或採取蹲姿，因此需要較大的空間，而另一個人從後面單純通行至少要60 公分寬的行走空間，此條件下的儲藏收納空間活動淨寬度至少保留160 公分，提供工作及行走的人移動順暢，相互不會擋住去路而造成干擾。

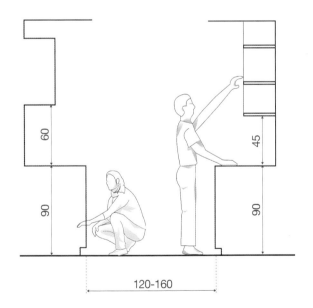

單位：cm

5 更衣室：

根據空間條件及使用者需求不同，衣櫃設計有相當多不同變化，衣櫃系統主要由層板、抽屜、吊衣桿所組成，這裡以衣櫃深度 60 公分、寬度 120 公分、高度 250 公分內含底座 10 公分踢腳為例，衣櫃門片單片為 60 公分，因此門片開啟時需要半徑 60 公分的迴旋空間，使用者站在衣櫃前面開啟門片時，門片加上使用者可以操作的空間一共需要保留 90 公分，使用者才不會被門片卡住，即可以順利開門。

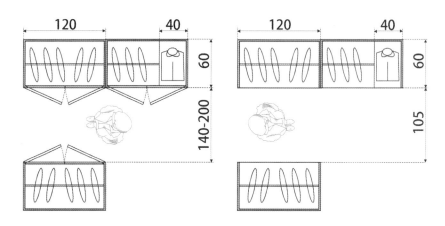

衣櫃內吊衣桿的高度除非特殊需求，一般會設定在符合人體尺度，徒手可以掛取衣架的高度內，250 公分高的衣櫃依據使用的便利程度可以分為上、中、下三個區域，依據使用便利性層級，在此將最方便使用的中層區域設定為第一區，要彎腰或蹲著的下層區域設定為第二區，最高層也是最難拿取物品的區域設定為第三區，第三區的上層區域 200 公分以上此區收納空間由於高度較高，對於大部分的人來說拿取物品不是那麼方便，通常設定為較少使用到物品和換季衣服、被子的收納處，衣櫃中間區域是站立時不需要彎腰或掂著腳尖就可以輕鬆使用的區域。

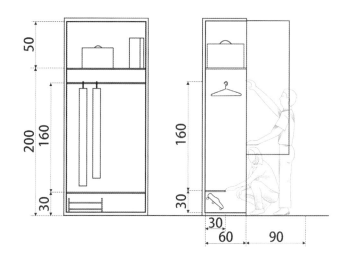

中間區域是使用頻率最高的主要區域，這個區域把它定義為使用先決的第一區域，由於為常用區域，一般會設定為平時使用頻率高的衣物掛置或收納處，如果是掛衣服，掛衣桿設定在 200 公分向下 10 公分處，讓衣架的勾子可以順利勾掛於掛衣桿上，至於可以吊掛什麼長度的衣物則需要視使用者的需求規劃，如果是規劃採用抽屜或層板收納衣物，寬度建議要 40 公分以上，讓折疊好的衣物有足夠空間可以擺放，衣櫃的下方第二區由於需要彎腰或蹲著才能操作，相較於第一區以吊掛或摺疊收納經常會用到的衣物為主，第二區可以設定較大一些的抽屜或層板方便放置稍為少一些頻率使用的蓬鬆衣物或是大件的物品，如果將抽屜或層板空間設定得比第一區域的收納深度再深一些則可補足第一區收納不足的機能，也會讓使用者伸手拿取物品時更方便。

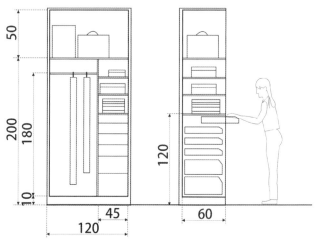

單位：cm

6 人物差異：

通常是以一般成人身體尺度條件為設定的對象，任何一個空間會使用的人可能是多元的，不同年齡層都有可能是需要考量的潛在使用者，除了成年人會使用之外，小孩、青少年、長輩都有機會使用到，實際執行設計規劃時還需要參酌使用者身型、身體健康狀態、年齡、習慣、使用頻率、喜好差異等眾多因素加以調整成符合人體工學尺度的優質設計，舉例而言，室內空間某一個區域女主人使用頻率最高，幾乎都是女主人在使用，其他人很少使用，這個區域的空間機能、尺寸設定則需要以女主人為考量主體，接著才以多元使用為考量，思考如何讓空間加分，考量家庭其他成員需要使用時，還有什麼地方是可以基於無損原本女主人使用先決條件下的設定，讓其他成員使用時也能同享便利。

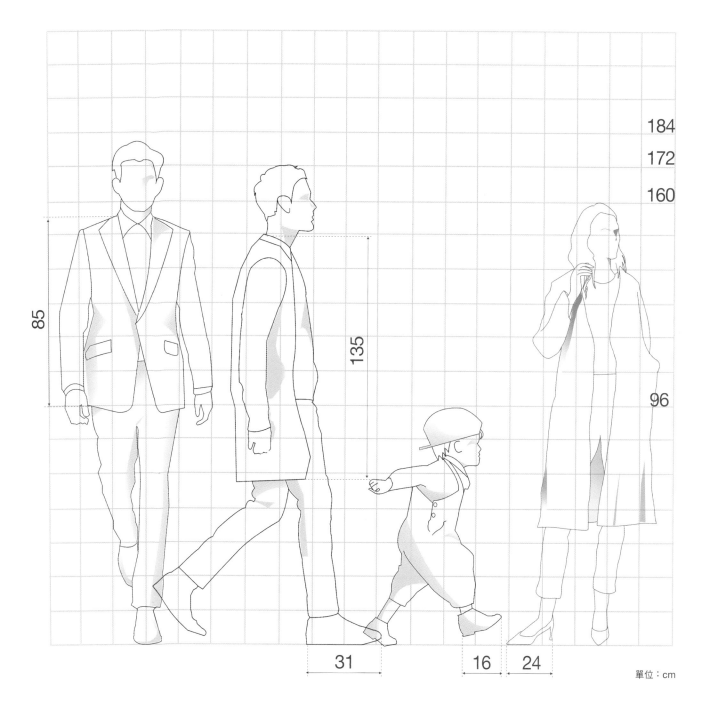

單位：cm

室內設計常見的尺寸應用

室內設計關注的是人們在室內場域的使用體驗，優異的空間使用經驗與人因工程息息相關，人因工程這門學問涵蓋範圍相當廣泛，在室內設計應用簡略的形容就是考量符合人體感官、機能、尺度以及肢體活動舒適順暢的體貼設計，以下依序以室內設計常見的玄關區、更衣室、客廳、餐廳、廚房、衛浴空間等六個區域室內設計平面、立面對應圖範例，說明解析人因工程尺寸應用與考量。

1. 玄關區：

大門入口的玄關區是室內、室外的中介轉換區，對於從外面進來的人而言，是外部的終點及內部的起點，對於要出門的人而言，是私領域的終點和公領域的起點，這個空間是厚重外衣穿卸的地方，往往也是鞋子穿脫的地方，人因工程的考量在於營造便利的空間尺度讓人穿脫外衣和鞋子，玄關區空間機能著重外套、鞋子、以及外出配件的收納置放。

理想狀態下的玄關區會考慮提供暫時放包包物品的地方，空下雙手來穿脫衣物、鞋子，穿鞋子的時候可以坐在穿鞋椅上，不需要考驗自己的平衡感，單腳站立穿鞋，或是彎著腰穿鞋都盡量避免，若是遇到必須穿脫長靴時更是升級考驗，有一張適合穿鞋子高度的椅子會優雅輕鬆許多，對於年長者尤其貼心友善。如果在玄關區有

衣帽間也是相當理想的規劃，可以將在外穿過的外套懸吊於此透氣或是等待之後清潔整理，如果空間足夠，這裡也是收納經常使用到的運動用品及行李箱等物品的好地方，另外，玄關區配置一座全身鏡，不但在視覺上可以放大玄關的空間景深，更重要的是可以出門前再一次檢視整理自己服裝儀容，安心優雅的走出家門。

由平面圖（見右圖）可知，玄關區平面下方為住家大門，右側為放鞋子的高櫃，高櫃上端設定為可以放衣帽的空間，中間區域為使用頻率最高放置鞋子的地方，衣帽櫃設置的位置是否合宜，動線是否流暢、收納是否充足都是此區設計規劃時應注意的重點。立面圖的鞋櫃層板與層板之間的高度間距視鞋子種類可以再加以調整，如果是平底鞋或普通皮鞋，淨高 20 公分的空間算是足夠，如果要放運動鞋或短靴這類的鞋子，由於鞋高會比一般便鞋高一些，層板間距設定高 30 公分大多足夠，層板間距設定高 30 公分大多足夠，30 公分的高度也是可以放得下用來保存鞋子的塑膠或紙類鞋盒。圖例為兩人同時在玄關區的情境，一人蹲姿拿鞋子、一人站立或行走在拿鞋子的人後面，空間尺度設定為同時使用玄關空間不會互相影響干擾的情況。

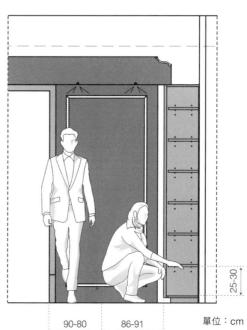

25-30

90-80 86-91 單位：cm

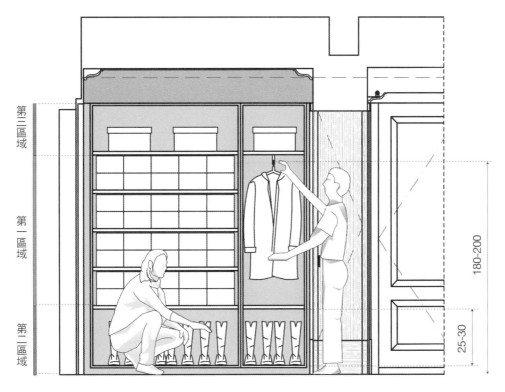

第三區域

第一區域

第二區域

180-200

25-30

單位：cm

由平面圖（見上圖）可知，牆面有設計一座具有吊掛衣物功能的一字型高櫃，立面圖說明的是中間區段屬於最常使用到的第一區域，規劃為鞋子收納盒、衣服吊掛處，下面區段的第二區域規劃為擺放鞋子的地方，最高可以放置高筒靴，最上面的第三區域位置較高，拿東西時較費力，用來存放使用頻率最低的物品。

2. 更衣室：

更衣室可以是獨立一間或附屬於某房間的空間，這個空間設置的主要目的是收納衣物，更衣室不同於衣櫃，衣櫃是單指一座收納衣物的櫃體，而在更衣室的空間裡，會有多個存放衣物的衣櫃或是系統化設計的衣物收納處。存在於公共區域的更衣室通常用來存放外套大衣為主，私領域的更衣室常座落於房間內較為私密的地方，鄰近臥房或衛浴空間，因此，主要機能除了存放外出衣物之外，貼身衣物的收納也很重要，而收納衣服配件、手錶、包包、棉被寢具、行李箱等附屬機能也都是規劃私領域更衣室時需要考量的。另外，就像百貨公司挑選衣服的櫃位經常也有試衣的更衣間一樣，在更換完衣服後，需要照鏡子看看款式是否好看，私領域的更衣室也需要有鏡子，如果有一面全身鏡會是最理想的，看看挑選的衣著搭配和儀容狀態是否滿意理想。

平面圖（見下圖）的例子是更衣室走道為單一動線，動線兩側皆有衣櫃，立面圖左側中間第一區域、下方第二區域衣櫃設定為上、下皆可吊掛衣物，最上面的第三區域可以擺放物品，右側衣櫃設定為中間第一區域可吊掛衣物，層板存在於第一區域下方和第二區域，如果以層板使用分類來說，位於第一區域的層板可以收納折疊平時常使用的衣物，較不常使用或是換季的衣物可以放在第二區域或是裝箱放置於第三區域。

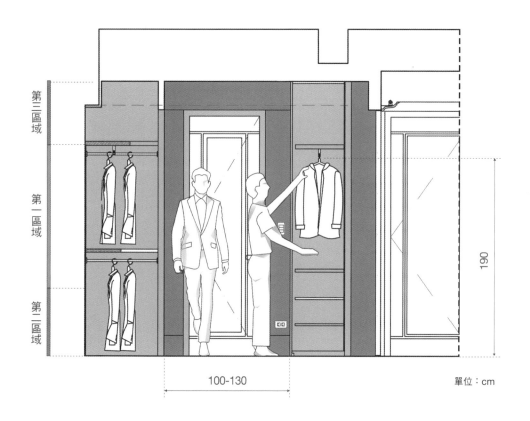

第三區域

第一區域

第二區域

100-130

190

單位：cm

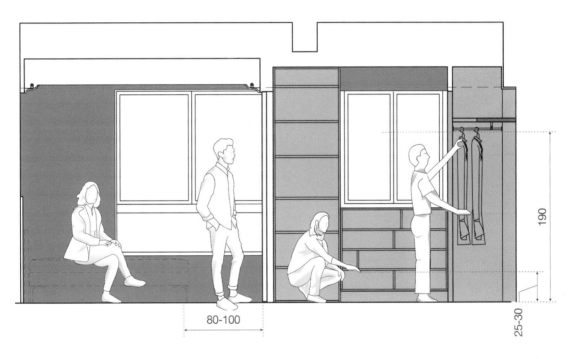

單位：cm

平面圖（見上圖）呈現的是緊鄰臥房的更衣室，更衣室出入口靠近窗邊，門片向臥房這一側打開，目的是讓更衣室內使用空間最大化，少了門片如果向更衣室內開關需要保留的空間，有限的空間裡不需要在意門片是否會影響動線或擋住櫃體視線等

問題，立面圖可見更衣室入口處為深度較淺的高櫃層板，窗戶正下方為深度較淺的矮櫃層板，同樣是為了爭取收納空間的應用，這兩座一高一矮的層板深度較淺，懂得如何收納則可放很多東西，此處可以放置和堆疊透明小收納盒將眼鏡、飾品、配

件等在家中種類數量很多且零散的物件化零為整的收納，在開放式層板上透明收納盒中有哪些小物件一目瞭然並且容易拿取，立面圖右側衣櫃規劃為吊掛較長衣服的地方，衣櫃上方較高處同樣是置物空間。

3. 客廳：

客廳顧名思義為接待客人的廳堂空間，現代集合式住宅建築一般每個居住單位空間有限，除了接待客人之外，客廳同時需要兼具起居間的功能，如果室內空間條件足夠，會有一個正式的客廳接待訪客外人，另規劃一個空間供自己家人使用的私人起居間，起居間是家人休憩同歡的地方，氛圍較對外正式的客廳放鬆休閒，當正式客廳有客人來訪，起居間的活動也比較不會與正式客廳互相干擾，正式客廳好比正式場合穿著的正式服裝，不一定有電視，取而代之是較為外顯的掛畫、藝品展示和佈置擺飾，起居間就像是穿著休閒服飾，輕鬆自在無拘無束，如果室內空間同時有正式客廳和起居間的規劃，通常電視等影音娛樂設備比較會放在起居間，如果因為空間因素客廳就是起居間，或是社區本身已經有正式客廳可使用不需要另外在自家規劃正裝客廳，這時候視聽娛樂設備就會規劃在偶爾會有好友訪客的家中起居客廳，因此，設計師進行室內設計時必須瞭解使用者的習慣與想法，才能靈活調整設計出好空間。

平面圖（見下圖）是常見的起居客廳佈局，由右至左依序為沙發、桌子、電視牆，立面圖呈現的是沙發、桌子、電視三者的相對關係，起居客廳最常見的是坐在沙發看電視此時電視要如何放置在合宜高度的問題，一般而言電視配置的高度以電視中央為基準，觀看電視時視線平視電視中心或是電視中心點放在平視再下一點角度即可，如果電視放得較高，眼睛看電視時向上看是較吃力的，這點大家可以自我嘗試看看，現在試試只動眼睛向上 45 度看東西，接著換成向下 45 度看東西，是不是向上看的時候眼睛比較需要花力氣呢？使用筆記型電腦時是不是預設為眼睛要略為向下看，螢幕的位置設定在比平視再下一點的視覺角度呢？電視機要放的位置也是如此，原則上符合人體工學看電視的方式是脖子、眼睛不費力的平視或是比平視略低一點即可，至於電視機的尺寸大小則是因人而異，會因為不同文化、不同使用者的喜好而有所差異。

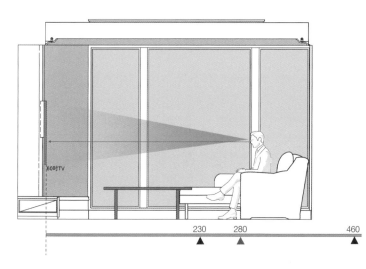

60吋TV

230 280 460

單位：cm

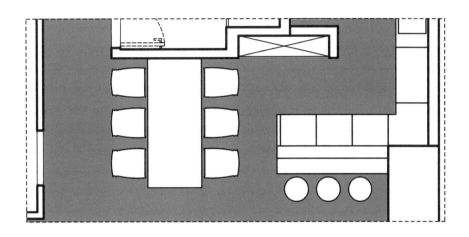

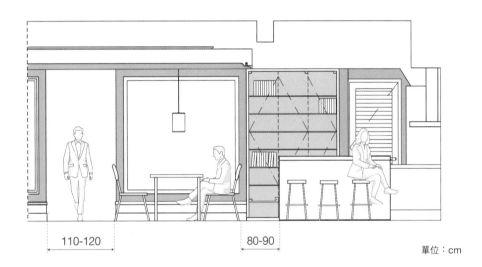

110-120

80-90

單位：cm

4. 餐廳：

餐廳是平時用餐的地方，依據空間與使用習慣可以劃分為餐桌區、中島吧檯輕食區兩個區域，餐廳用餐區域一般而言會鄰近廚房熱炒區，具有方便上餐及用完餐後收拾等優點。中島吧檯輕食區與餐桌區機能可以說是互補的，中島區域檯面高度

是提供使用者站姿可以順暢使用為原則的設定，為了符合站姿使用的檯面高度，旁邊擺放椅子座位高度也相對較高，使用中島吧檯輕食區時如果不是坐著，可以幾個人站著圍繞中島交談或飲食。相較之下，餐桌區桌椅設定則是讓使用者坐著才能夠

用餐，如果想要站姿使用餐桌會覺得桌面太低不好使用，因此在型式上會比中島吧檯輕食區動略為再正式一些，餐桌區採坐姿使用的時候高度適中，可以符合人體尺度腳底自然輕鬆的接觸地面的姿勢，因此可以較長時間來用餐或聊天。

餐廳區域的平面圖（見上圖）左側配置了一張長桌及六張椅子，排列方式較寬鬆，餐桌左側是到其他區域的過道，右側是到廚房熱炒區方向的動線，一字型可以坐三個人的中島吧檯輕食區在廚房熱炒區動線旁邊，中島吧檯鄰近熱炒區的另一個好處是可以在廚房備餐時當成料理檯或是食材

暫時放置區域，讓準備餐食期間可以有彈性運用空間，坐在吧檯的人也可以跟廚房的人就近互動，立面圖可見右側坐在吧檯的人向前看的視野可以看到展示高櫃、廚房熱炒區，向左看是餐桌區，如果要跟左側餐桌的人互動也是方便的，相形之下，使用餐桌的人由於不像中島吧檯輕食區的

人可以輕易的跟不同區域的人互動，會較為專注於自己餐桌的區域，因此，觀察平面圖、立面圖可知，精心策劃的小空間可以營造出不同性格的環境氛圍，圖中左側的餐桌區個性內斂、集中且專注，右側中島吧檯輕食區的個性則較為外向、開闊且活潑。

5. 廚房：

廚房是飲食烹調料理的地方，也是料理工具、烹煮設備、器皿、儲藏保鮮設備等相關器材設備放置的地方，或許也是在商業空間和住宅空間中密度和數量最多的區域，食物的料理很重視處理順序，因此廚房空間動線在烹調備餐的過程是否流暢而不卡頓，需要使用到的工作檯面空間是否足夠料理所需，空間條件是否讓設備和器具使用順手，這些都是需要規劃測試的，就像是美國某知名連鎖速食品牌規劃高效率現代工作站檯式的廚房料理空間動線一樣，一個廚師料理食物需要的東西就在料理區內設計規劃到隨手可得處，多人同時料理時，就像舞蹈一樣每個人在定點展現舞姿，當需要換位跳舞時不會出現沒有跳舞演出的空窗時間或是互相絆腳，隨時都是精湛演出、精心策劃的過程，現代廚房的便利貼心及高效能，需要設計工作者們根據使用者需求，方能深入著墨、發揮巧思於規劃設計中。

平面圖（見下圖）為一字造型的廚房空間，左上側是矮櫃，矮櫃上是可以使用的平整檯面，最左下側為冰箱，右上側為烹飪爐具、最右下側為水槽，烹飪爐具和水槽之間是可以處理食材的檯面，冰箱、水槽、烹飪爐具三者呈三角形動線設定，讓備餐過程拿取食材、清洗、切製、烹調的過程可以順暢有效率，立面圖可見左邊矮櫃為收納櫃，可以收納餐具器皿和備餐用具，收納櫃上方檯面可以暫放備餐碗盤或食材，烹調者可以轉身順手取得碗盤盛裝已經煮好準備要上桌的菜餚，右邊是主要烹調區域，檯面設定為符合人體工學使用站立姿勢就可以輕鬆使用的友善高度。

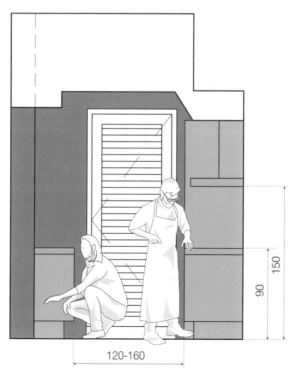

120-160

90　150

單位：cm

單位：cm

6. 衛浴空間：

衛浴空間和設備是近代文明進步的產物，這個空間的主要功能是在提供如廁和身體清潔，常見衛浴空間設備的說法為三件式或四件式，通常三件式設備是指洗臉盆、馬桶、淋浴設備，四件式設備則是指洗臉盆、馬桶、淋浴設備及浴缸，衛浴空間形式可以是具備基礎功能的超極簡風格，也可以是多點設計雕琢的奢華感受，或是寬敞氣派還有梳妝台、沙發、氣氛吊燈等，有如私人俱樂部的展現，無論是何種機能或形式展現，基本都和潔淨脫不了關係，空間使用行為及流程的潔淨順暢是衛浴空間設計基本必備的，衛浴空間從歷史洪流脫穎而出的發展本質就是為了追求清潔乾淨而存在，否則例如像古代上完廁所後用葉子或海綿等來清潔，何必發展成現代講究乾淨美觀又自動的衛浴空間設備呢？人類對於衛浴空間、設備及服務流程所提供的潔淨美觀及貼心感動是殷切期盼的。

由平面圖（見上圖）可知，右側進入這個衛浴空間後，衛浴設備配置先是遇到洗臉盆，接著才是馬桶，如果打開衛浴空間門後直接見到馬桶，在傳統華人社會要盡量避免，因為開門見馬桶有如開門見黃金，存在不潔淨的隱喻，也存在正是不雅動作的窘境，動線上如果空間條件許可，像本張平面圖的排列，右側為洗臉盆左側為馬桶，使用流程會比較順暢，在左側如廁完到右側洗面盆洗手，之後再出衛浴空間，會比馬桶在右側門邊，洗面盆配置在圖的左邊好，使用完馬桶還需要走到衛浴空間左邊去洗手，再折返回馬桶區然後出門，這樣的流程並不順暢，況且有時候只是純粹洗手沒有想要上廁所的情況，如果洗面盆在接近入口處洗完手就可以出去了，不會走很遠，反而很方便，如果需要先經過馬桶，才能到洗面盆處洗手不是順暢的流程。立面圖呈現的是浴櫃、檯面、上嵌式面盆、鏡子、馬桶符合人體工學的相對高度和位置間距，由於是上嵌式面盆，檯面設定較下嵌式面盆低，如果是配置下嵌式面盆，檯面高度需要較高，約為立面圖上的上嵌式面盆最上緣高度，要注意的是鏡子懸掛高低的問題，洗臉盆上方的鏡子為半身鏡，需要視使用者調整鏡子最下緣之高度，鏡面大小及高低均得視衛浴空間大小及使用對象條件要求來設計施作。

2-3
如何運用圖面

在上一章節有提到需要很多不同廠商配合才能成就一套完整施工圖說，收集相關資料後需要經過整理、檢討，接著才能套入施工圖中，給現場人員後續施作運用，資料怎麼整合套入施工圖？尺寸是否符合？空間是否充足？是否需要修改設計來符合設備尺寸？修改部分設計後是否又會引發其他問題？各式種種問題會一一浮現，所以當收集到各個不同廠商回饋圖面時，得再檢討原本圖面是否正確。要如何檢討與運用呢？本章節將會介紹。

不同廠商的圖面應用

設計圖面規劃好之後，視相關廠商所需資料將適當圖面發給廠商配置與運用，但經常因為相關配合廠商眾多，收集回來的廠商資料與圖面也相當有分量，以下就常用的廠商須配合圖面做分類說明。

1. 傢具廠商：
傢具廠商又分為國內工廠訂製和進口傢具，國內訂製可以符合現場尺寸與需求，但進口傢具尺寸是固定的，所以得依尺寸規劃設計。

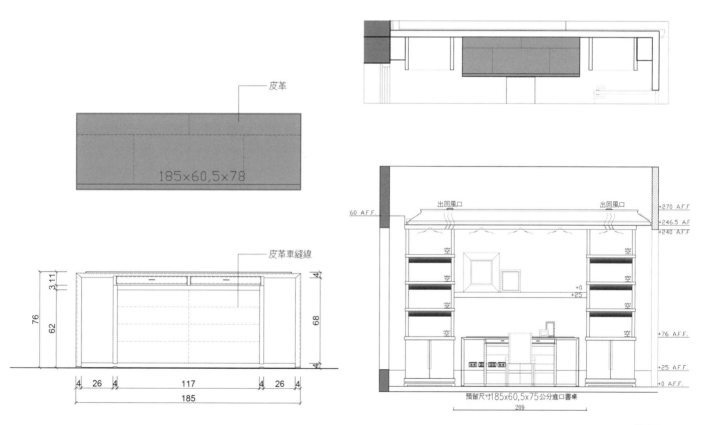

單位：cm

2. 音響廠商：
音響廠商除了水電廠商需要配合給電的安
培數和最大瓦數外，再來就是嵌入喇叭預
留尺寸安排。

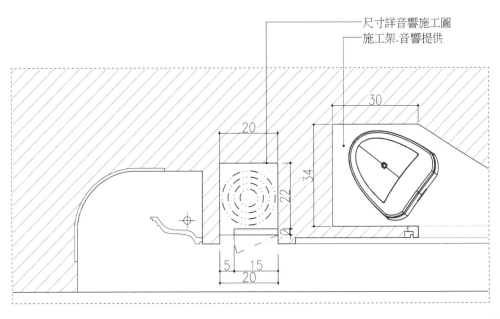

單位：cm

3. 空調廠商：

空調廠商會先依空間大小給建議機型與尺
寸，設計單位再依設計圖面規劃與運用，
施工圖就得依尺寸畫出預留尺寸高低、計
算出風口風量是否足夠與維修孔位置是否
合宜。

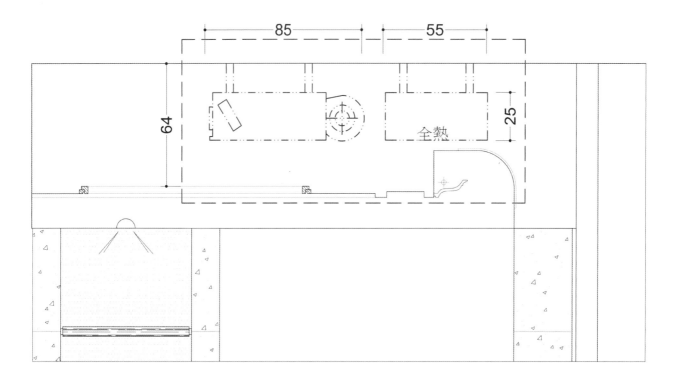

單位：cm

4. 廚具廠商：

廚具廠商跟傢具一樣有國內訂製與進口品
牌，國內訂製可符合現場尺寸，進口品牌
就得注意安裝尺寸與規格。

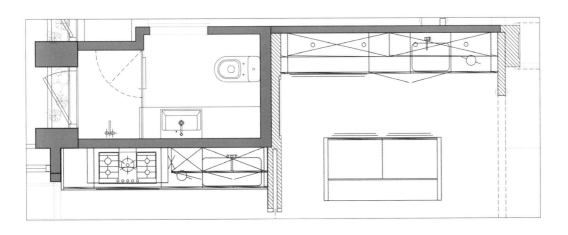

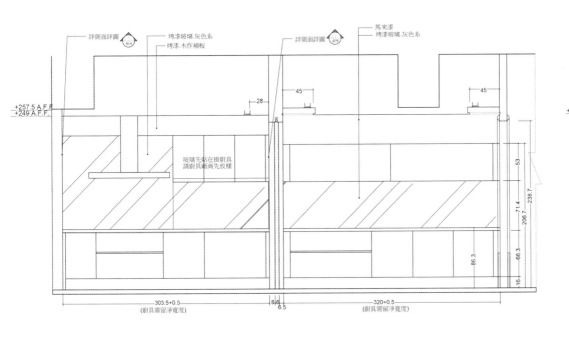

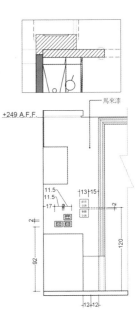

單位：cm

5. 衛浴廠商：

衛浴設備皆是規格化的產品，所以施工圖
在套入設備時在尺寸上一定要注意。

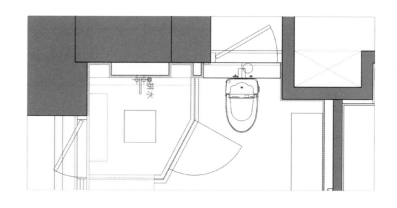

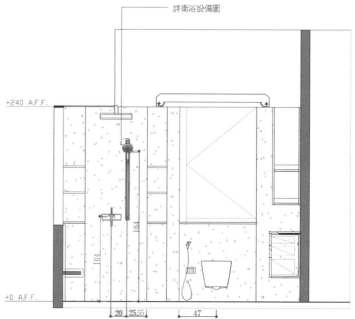

單位：cm

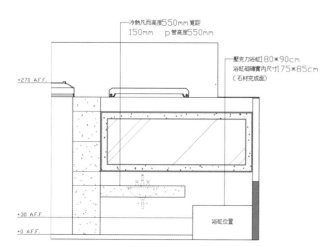

6. 鋁窗、鋁門：

鋁窗鋁門雖然有一些可以客製尺寸，但是
在安裝時都會有廠商施工圖說，需預留尺
寸，在框架方面會需要與木工配合，尺寸
上皆需注意。

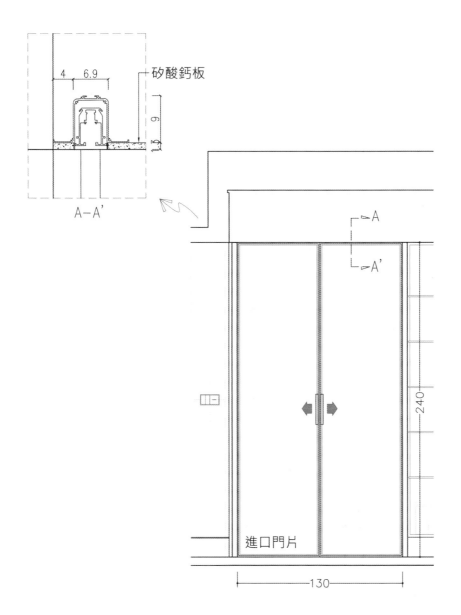

單位：cm

7. 系統櫃：

系統櫃有規格品也有訂製品，雖可以依現場尺寸下單，但是也需預留安裝尺寸，所以在圖面上都需要標示清楚，且須依圖說預留尺寸。

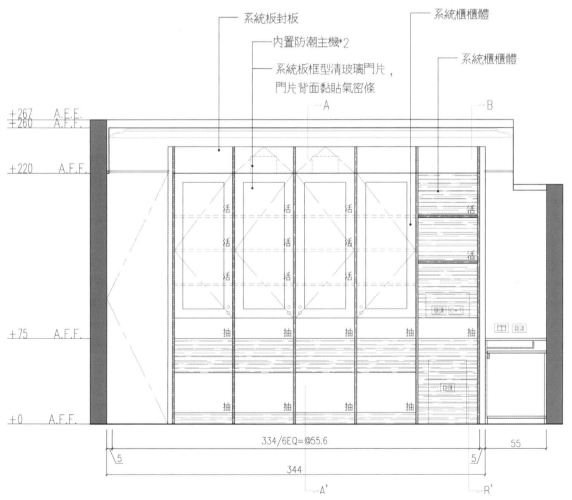

單位：cm

畫出重點

所有配合的廠商的圖說如此多，如何在施工圖上表示清楚重點在於：一、讀懂廠商圖面；二、了解尺寸；三、放置位置是否合宜，這些都是繪製施工圖需要釐清與注意的事項。這麼多的廠商圖面，要如何清楚表達在施工圖說上呢？並不是把所有圖面全部畫上去，而是要「畫出重點」，如有需要可用剖面圖或大樣圖說明，因此以下用區域劃分，平面配合立面和局部大樣來做說明：

1 客廳、玄關部分：

（1）．平面：

1、除非有特別需求，鞋櫃深度不可小於35cm 以符合大多數人的尺寸。

2、鋼琴需留插座，除濕用。

3、電視除了插座和電視線外要預留網路線，現在電視都有上網功能。

4、窗簾深度需先檢討樣式，預留空間尺寸。

（2）．空調：

1、鞋櫃預留抽風設備，循環空氣可減少鞋櫃味道並防止發霉。

2、出風位置盡量不要對著沙發位置，才能避免吹到頭部造成不舒服。

3、維修孔配置位置下方盡量不要有家具，才能避免清洗或維修時不需移動家具。

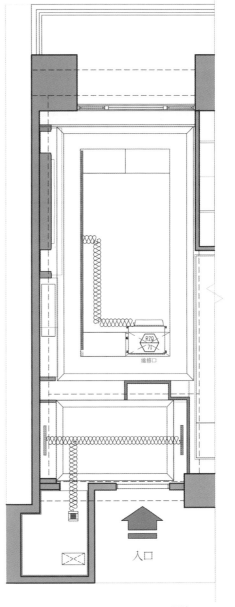

單位：cm

2 餐廳部分：

（1）.平面：

1、餐桌附近配置插座，可供應餐桌電器
需求。

2、吊燈位置高度需注意使用方式安全，才
不至於影響破壞用餐時的氣氛。

（2）.空調：

1、出風位置盡量不要對著座椅位置，才
能避免吹到頭部造成不舒服。

2、維修孔配置位置下方盡量不要是餐桌
家具，才能避免清洗或維修時移動餐桌。

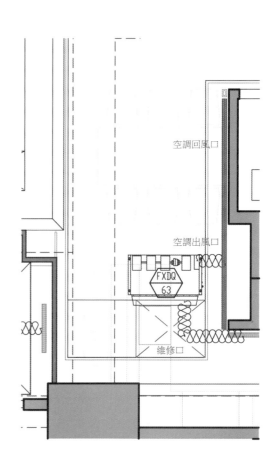

3 廚房、中島部分：

（1）.平面：

1、中島高度 85 ～ 105cm 需依業主需求配置，附近配置插座，可供應餐桌電器需求。

2、廚房檯面高度 85 ～ 95cm 需依業主需求配置。

3、冰箱位置要接近水槽方便食物取出時使用。

（2）.空調：

1、廚房只設置出風不設置迴風，以避免油煙吸進室內機。

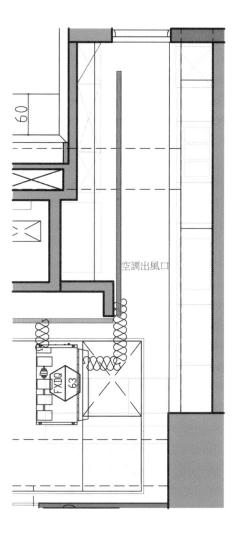

4.臥室部分：

（1）.平面：

1、床頭部分可設置夜燈，方便半夜起床使用。

2、窗簾深度需先檢討樣式，預留空間尺寸，需注意遮光問題。

3、電視除了插座和電視線外要預留網路線，現在電視都有上網功能。

（2）.空調：

1、出風位置盡量不要對著床位置，才能避免吹到身體部造成不舒服。

2、維修孔配置位置下方盡量不要是床，才能避免清洗或維修時移動床組。

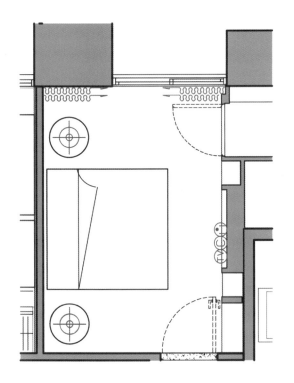

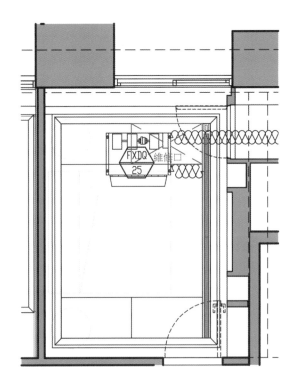

5. 衣櫃、浴室部分：

（1）. 平面：

1、注意衣櫃有門片與無門片深度尺寸的
差異。

2、設備尺寸需詳讀，預留插座或給排水
和高度設置，面盆高度標準是 85cm，但
需與業主再次確認。

（2）. 空調：

1、出風位置盡量不要在衣櫃正下方。

2、浴室只設置出風不設置迴風，以避免
濕氣吸進室內機。

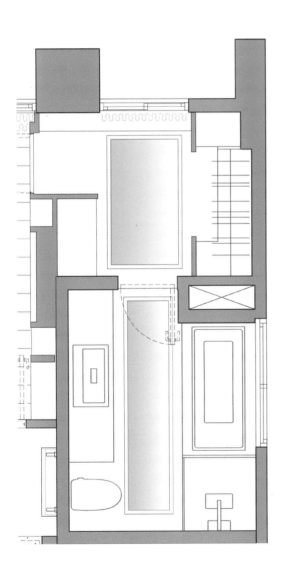
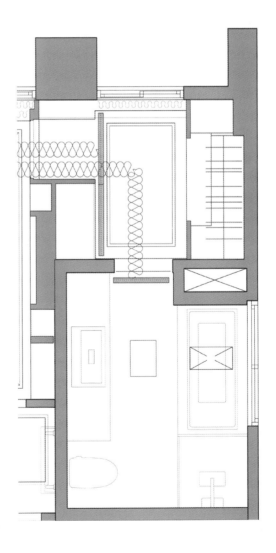

2-4
需要哪些圖面

在第一章已經詳細說明一套完整施工圖說包含哪些內容,大架構下就是平面、立面、剖面和大樣圖,但是這些圖是要給誰看,須配合哪些廠商給圖,每一個施作廠商給甚麼樣的圖,是要給所有廠商全部圖說還是部分,這些都是要在施工圖上做計劃,才不會畫了一堆圖但是並不是真正需要的圖。

誰需要讀懂圖

一個工地工種眾多,到底誰該拿什麼內容的圖呢?各個工種的圖面該標示到甚麼程度,或者圖面的介面在哪,都是施工圖說該注意的要點。本章節用平面與立面來說明,圖面該標示到什麼程度,可以讓施作單位看得清楚看得懂,誰又應該拿什麼圖面才能方便施作

1 平面部分:
(1). 給木作施工單位

1、平面配置圖:即是傢具配置圖可以讓木作單位了解整個配置。

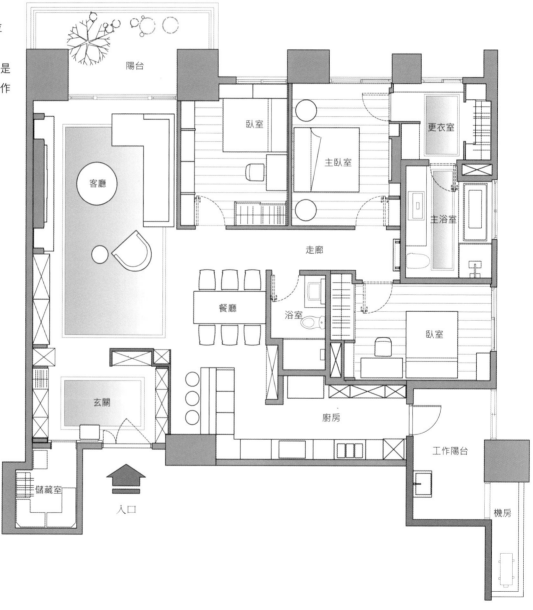

平面配置圖

2、隔間放樣圖:將基準線與尺寸線標示
清楚,還有材料也要標示。

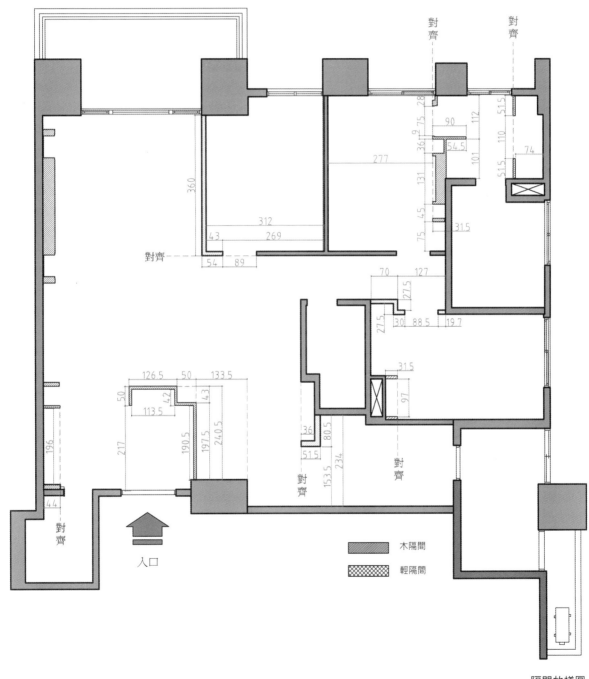

隔間放樣圖

單位:cm

3、天花板圖：平面鏡射方式繪製，標示
高度與尺寸距離讓木作單位放樣。

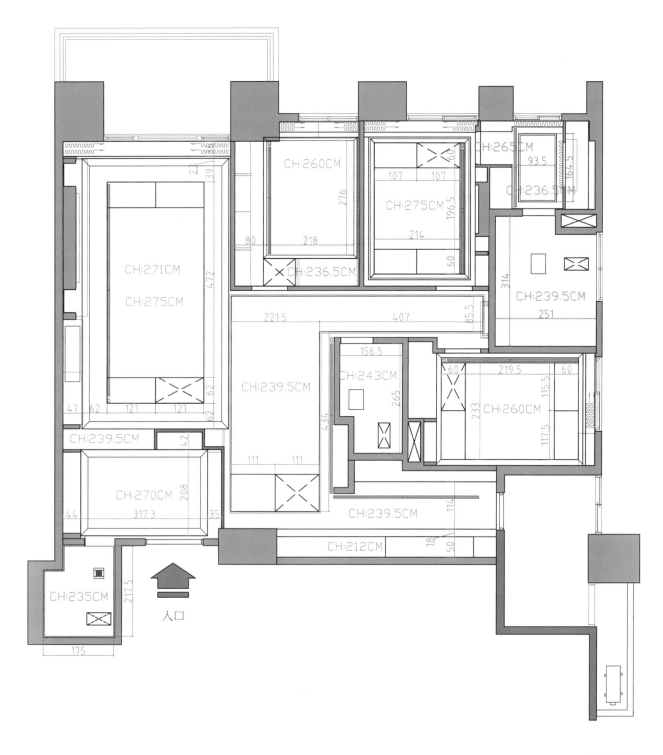

天花板圖

4、燈具尺寸圖：標示燈具尺寸可讓木作
單位在下骨料或角材可以避開。

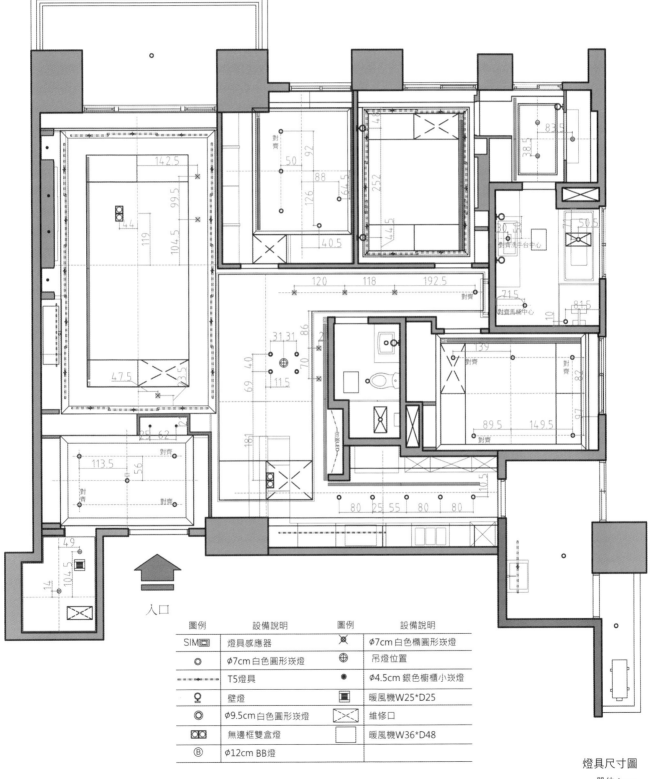

入口

圖例	設備說明	圖例	設備說明
SIM▭	燈具感應器	✕	φ7cm 白色橢圓形崁燈
◎	φ7cm 白色圓形崁燈	⊕	吊燈位置
·–·–·–	T5燈具	●	φ4.5cm 銀色櫥櫃小崁燈
⚲	壁燈	▣	暖風機 W25*D25
◎	φ9.5cm 白色圓形崁燈	⊠	維修口
◎◎	無邊框雙盒燈	▭	暖風機 W36*D48
Ⓑ	φ12cm BB燈		

燈具尺寸圖

單位：cm

（2）.給空調施工單位

1、天花板圖：讓空調單位知道高程，才
能知道室內機的高度。

2、空調圖：標示室內外主機位置、風管
路徑、出回風口位置（包含全熱出風口）、
維修孔位置。

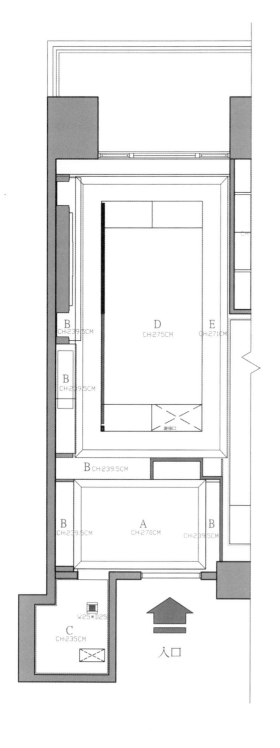

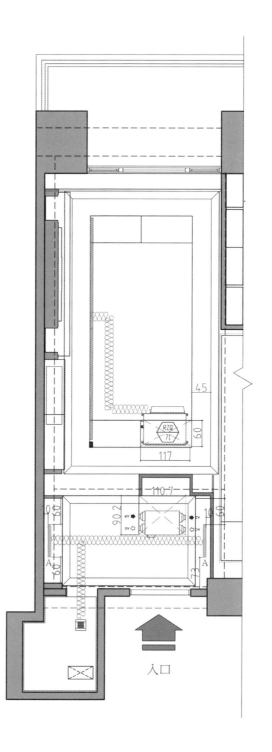

（3）．給水電施工單位

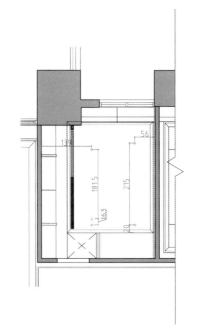

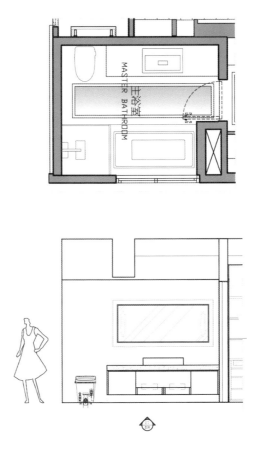

1、隔間放樣圖：標示隔間尺寸可讓水電
單位了解水電位置。

2、燈具尺寸與迴路圖：標示燈具尺寸可
讓水電單位放樣燈具位置。

3、消防灑水圖：標示灑水頭與室內偵煙
器位置。

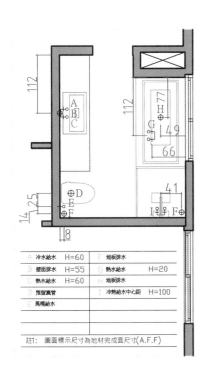

A	冷水給水	H=60	F	地板排水	
B	壁面排水	H=55	G	熱水給水	H=20
C	熱水給水	H=60	H	地板排水	
D	預留冀管		I	冷熱給水中心距	H=100
E	馬桶給水				

註1：圖面標示尺寸為地材完成面尺寸(A.F.F)

4、給排水圖：標示給排水位置與高度讓
水電單位施作。

（4）.給燈具施工單位

1、燈具型號圖：標示燈具樣式、使用型號、
挖孔尺寸與色溫。

2、燈具尺寸迴路圖：標示燈具尺寸對齊
線與中心線。

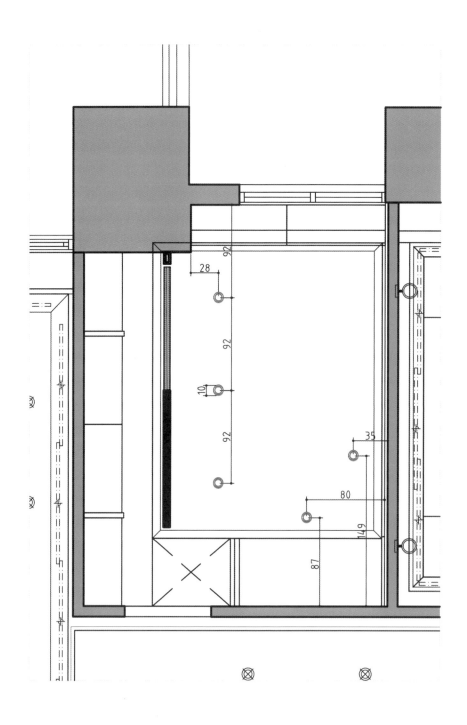

（5）.給油漆施工單位

1、油漆介面圖：標示油漆材質位置圖包
含顏色色號與品牌，木皮或烤漆。

2、天花板圖：標示顏色色號與施作方法，
噴漆、刷漆或烤漆。

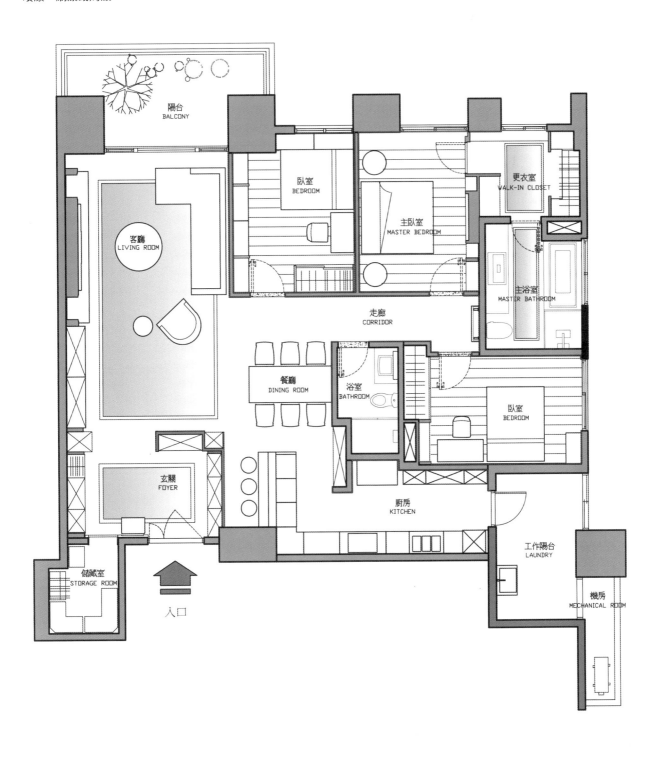

（6）.給雜項施工單位
在天花板或地板有其他材料需要再另外於
平面標示材料，需單獨出圖給施作單位例
如石材、玻璃、鐵件、木地板等。

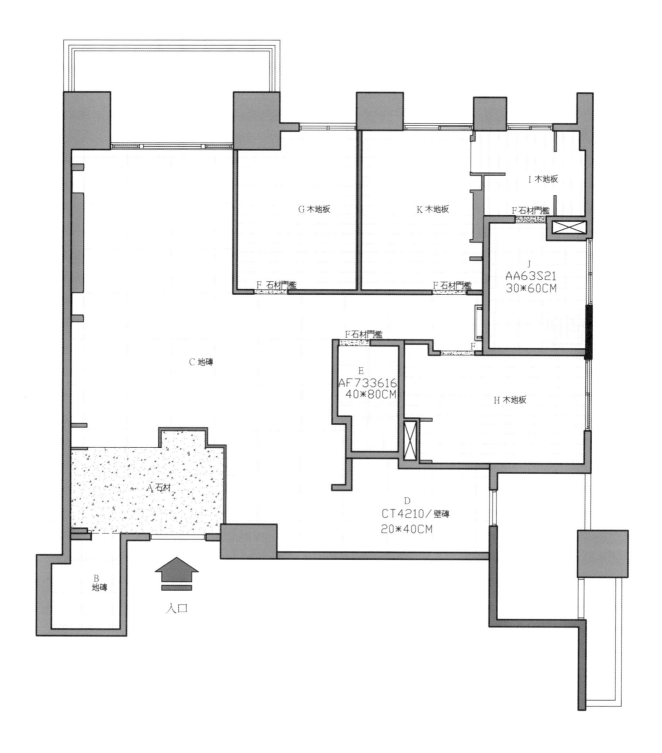

I 木地板

F 石材門檻

J
AA63S21
30*60CM

G 木地板

K 木地板

F 石材門檻

F 石材門檻

F 石材門檻

F

F石材門檻

E
AF733616
40*80CM

H 木地板

C 地磚

A 石材

D
CT4210／壁磚
20*40CM

B
地磚

入口

2 立面部分：

（1）.給木作施工單位

立面圖：整套立面圖，標示相關尺寸與材
料介面。

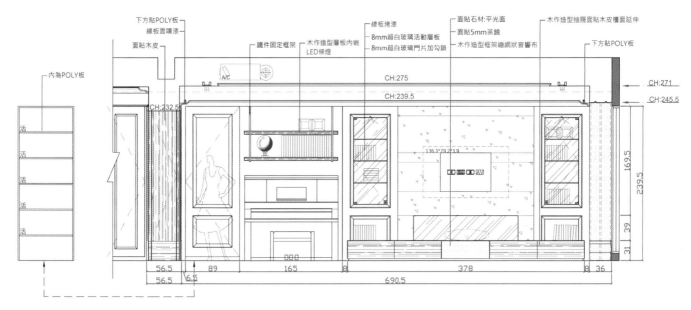

未標示尺寸之單位：cm

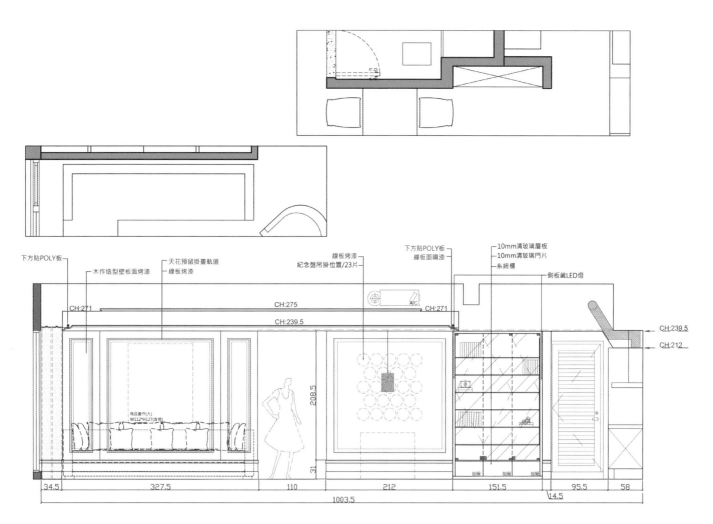

下方貼POLY板

木作造型壁板面烤漆

天花預留掛畫軌道
線板烤漆

線板烤漆
紀念盤吊掛位置/23片

下方貼POLY板
線板面噴漆

10mm清玻璃層板
10mm清玻璃門片
系統櫃

側板藏LED燈

CH:271 CH:275 A/C CH:271

CH:239.5 CH:239.5

CH:212

精品畫作(大)
W112*H127(含框)

208.5

31

34.5 327.5 110 212 151.5 95.5 58

14.5

1003.5

未標示尺寸之單位:cm

（3）.給水電施工單位

立面圖：整套立面圖，標示水電面板相關

尺寸。

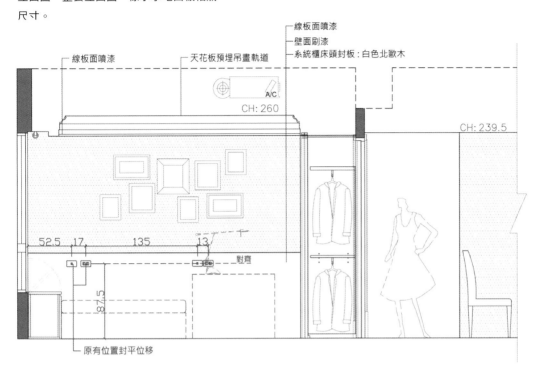

（4）.給燈具施工單位

立面圖：有相關燈具位置立面包含壁面燈

具、櫃內燈具位置高度。

（5）. 給雜項施工單位

在立面有其他材料部分需另外標示出圖，

例如系統櫃、玻璃、鐵件等。

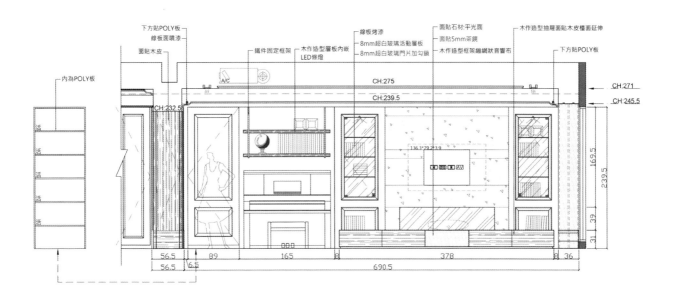

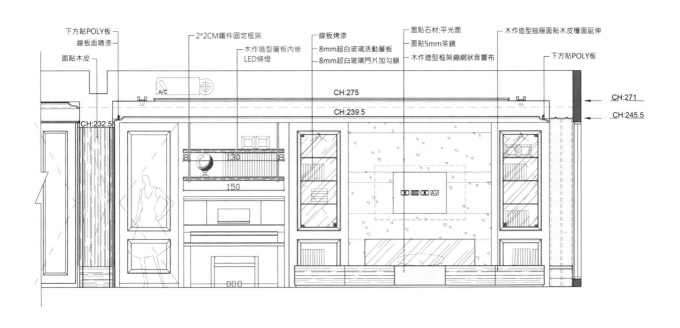

圖面的配置

上一小節已提到，只要有不同的施作項目
就得畫出相關圖面給施工單位，圖面如何
配置施工單才會較容易看得懂、不至於做
錯或看錯呢？本章節延續上一小節用施工
單位來做說明。

1 給木作施工單位

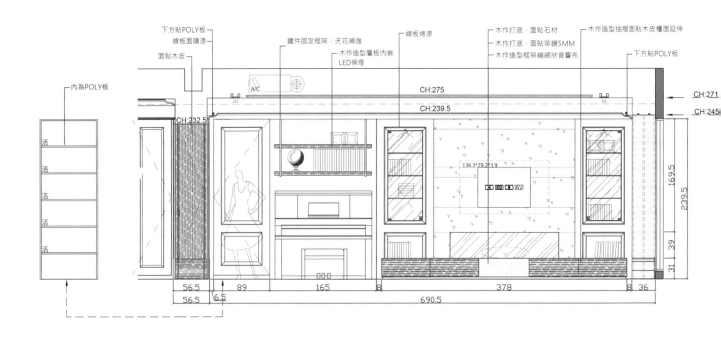

2 給空調、水電施工單位

3 給燈具、雜項施工單位

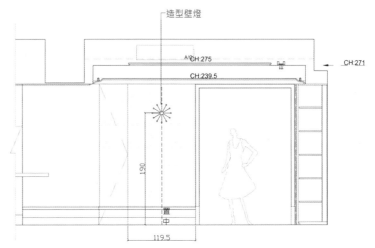

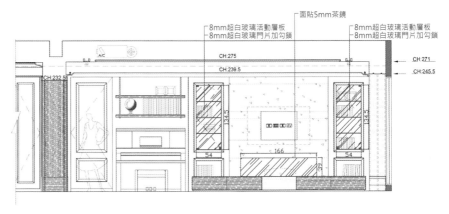

2-5
轉化成可用圖面

施工圖介面可以很簡單也可以很複雜，簡單是材料少一點圖面就可少一點，複雜是材料越豐富時就需要更多圖面來交代清楚

各個材料交接與處理，不同材料是要平接、溝縫處理或再夾不同材料來對應處理，適切增加堆疊材料讓立面表情豐富，

在「2-1 瞭解材料」單元中，介紹了材料如何運用，本章節將更進一步深入探討。

可落實並應用

室內設計工地之施工工種非常豐富多樣，大致可以分為木作、油漆、鐵件、燈具、水電、玻璃、石材、磁磚、泥作、拆除、空調、家具、窗簾壁紙……等，林林總總

加起來這麼多工種在工地進出，總不能僅憑一張施工圖紙打天下，或者只是口頭說說就算數，為了 將眾人相互之間可能存在的想法落差或是口說無憑的情況減到最

低，一定要憑藉著詳細 施工圖面說明，讓不同工種不同圖面均可落實運用，以下就幾個常配合的不同工種舉例說明：

1. 木作

大部分木作工程會包含天花板施作、輕隔間施作、木作櫃體施作，但也有些隔間會分開施作，例如：濕式和乾式輕隔間是另外專門廠商施作，但不論是哪種方式，木作和隔間這二種工種的施工銜接面息息相關，因為木作材料會鑲嵌在隔間裡的部分比其他工種來得多，有關不同銜接方式的施工圖表現如右：

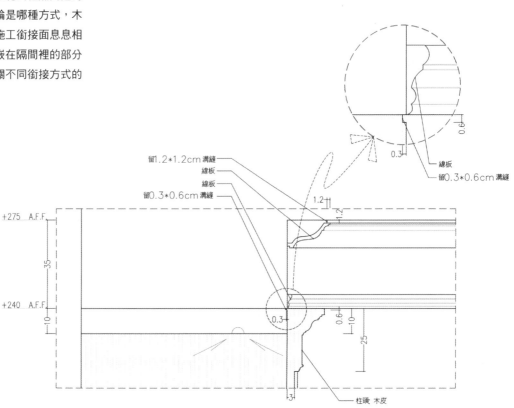

2. 油漆

油漆材料除了上一章節介紹說明的外在不
同材料銜接、油漆該收到的位置、不同顏
色分界處理方式之外，圖面如何表示才能
清楚表達，可詳見右圖例子。

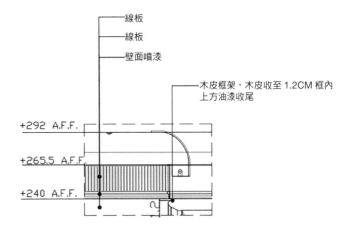

3. 鐵件

近幾年來鐵件的使用相當普遍，鐵件可彎
摺的角度因機器的進步，轉折的 R 角可
以更洗鍊的縮到 3mm 左右，鐵件的厚度
也有相當多選擇，焊接技術比起以往精進
不少，早期焊接由於焊點不夠細緻，鐵件
大多運用在建築外牆的裝飾，現在因為焊
點小比較可表現出精緻感，室內鐵件用量
也相對大增，舉右圖大樣例子可參考。

4. 玻璃

玻璃也是室內常用材料，光線透過玻璃透
射、折射、反射可以呈現不同樣貌與彩度，
有些進口有圖騰的玻璃也可以應用膠合技
術，讓不同顏色的玻璃展現不同質感。

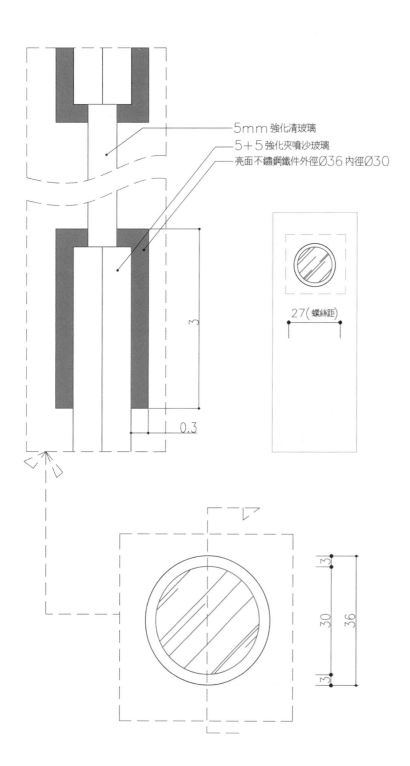

5mm 強化清玻璃

5＋5 強化夾噴沙玻璃

亮面不鏽鋼鐵件外徑∅36 內徑∅30

3

0.3

27（螺絲距）

3

30

36

3

5. 石材、瓷磚與泥作

把這三種材料一併在此講解，三種材
泥作高程取決於貼附材料本身的厚度
上一個章節已提到，右圖舉例一個合
用的大樣說明。

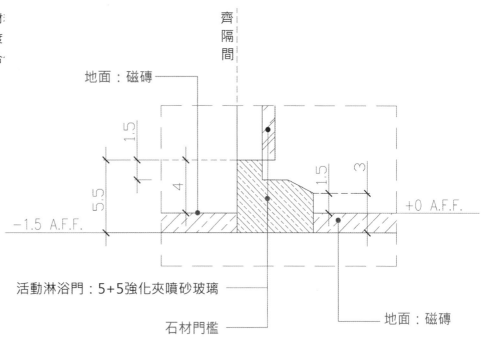

6. 窗簾壁紙

特別列出窗簾與壁紙的原因在於設計端都
著重空間運用，施工會依設計端規劃的施
工圖進行，但是窗簾與壁紙經常到快施工
後期才討論，造成想要挑選裝設的窗簾空
間不夠，只好放棄某些選擇，或者所挑選
的壁紙和壁布因為厚度預留厚度不足而會
產生破口，有鑑於此，右圖分享一個常用
大樣。

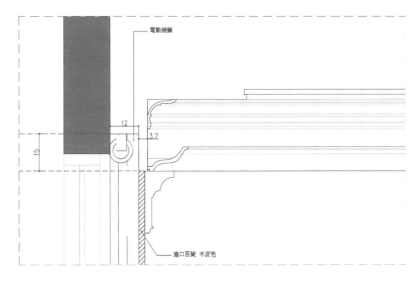

具體可施作的圖面

當我們清楚瞭解多種材料與施工大樣後，接著就是將這些圖面整合，將自己的想法落實到施工圖繪製，不會只是空有想法無法實際應用與施作，但無論是否已經懂得各種施工圖組成與應用，跟不同工班來回討論工法後再畫圖的工作是不可或缺的，畢竟不同施工執行者對於工法的想法有時候確實和設計端想的不一樣，這些都是設計師與施作者需要討論協調之處。以下依不同工種分類說明應用方式：

1. 木作

木作工程經常是工程進程中最大也是人數需求最多的工種，可應用的圖面範圍相當廣泛，因此木作工程與其他工種銜接面也最多，所以當我們瞭解所需材料與大樣後就可運用在施工圖上。

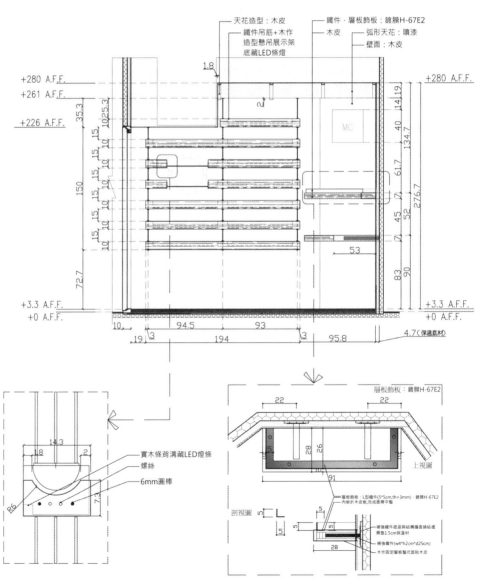

2. 油漆
油漆計劃書可以可在平面先計畫各種漆面
的介面後，再依照各個立面標示截止點或
油漆顏色的介面所在位置。

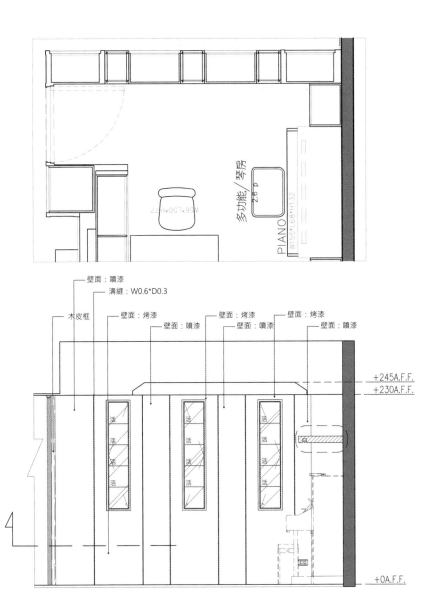

3. 鐵件

鐵件的運用範圍很廣,從很小的配件到一
整座衣櫃或書架都經常應用到。

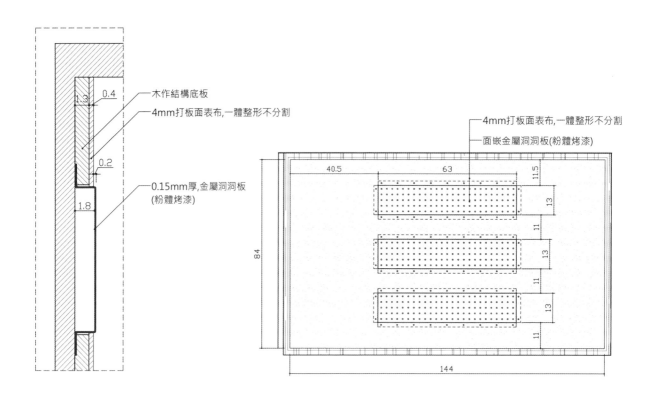

木作結構底板

4mm打板面表布,一體整形不分割

0.15mm厚,金屬洞洞板
(粉體烤漆)

4mm打板面表布,一體整形不分割

面嵌金屬洞洞板(粉體烤漆)

【金屬洞洞板】

4. 玻璃

玻璃不只是鏡子或門片的運用，也可以作
為隔間的用途，不同的玻璃能營造不同的
空間氛圍，重點在於玻璃收尾的斷面要包
覆處理好。

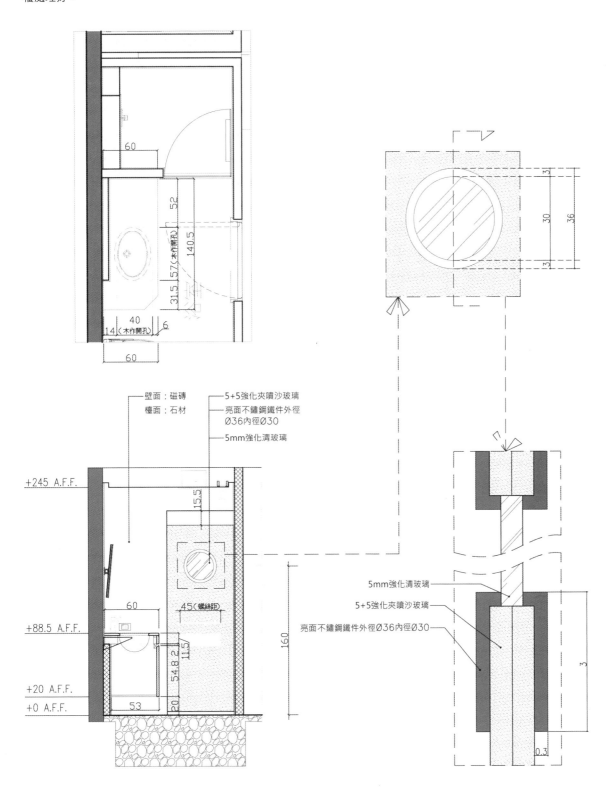

5. 石材、瓷磚與泥作

以下舉例幾個可用的圖面說明材料運用。

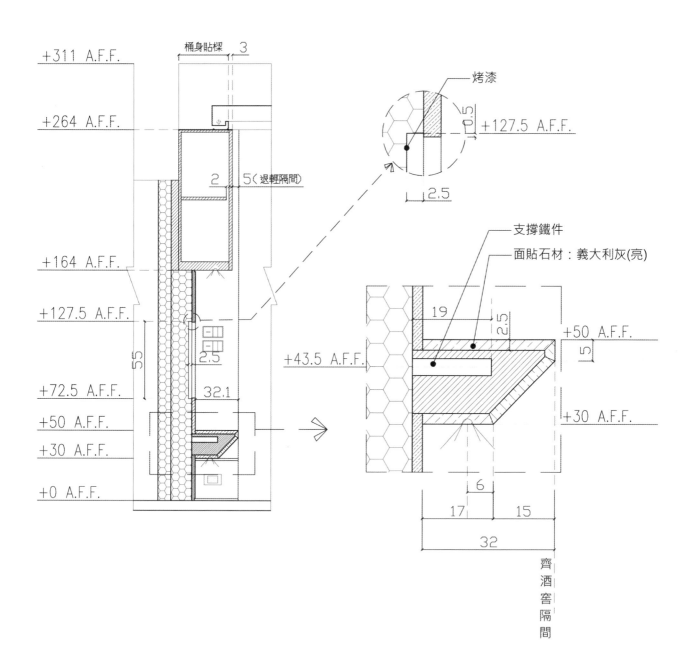

6. 窗簾壁紙

當我們都瞭解窗簾樣式所需尺寸、壁紙、
壁布或皮革需預留多少厚度收尾，接著就
是將 相關條件尺寸繪製運用在施工圖上。

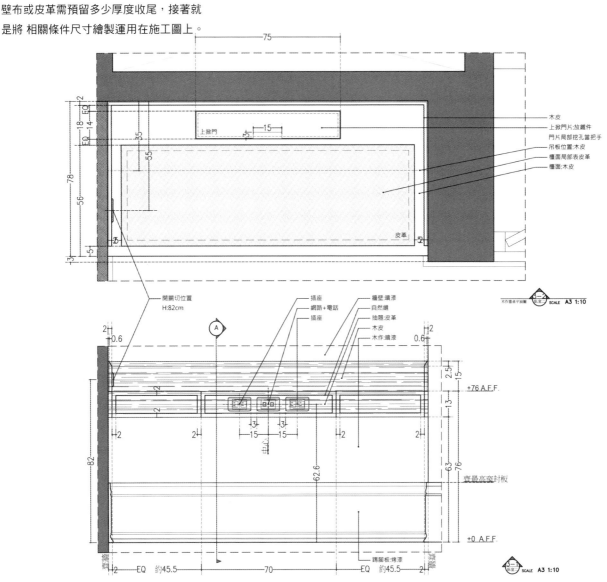

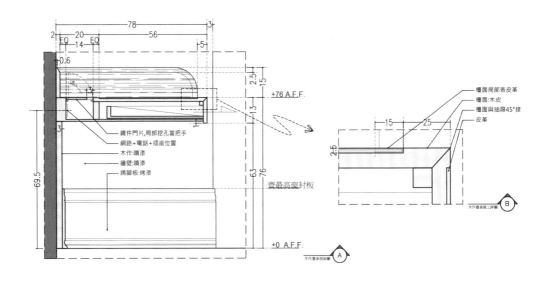

第3章

施工圖的表現法

製作完善施工圖仰賴繪製者專業背景知識素養以及案場相關資料整合能力，知識素養包括材料篩選運用知能、友善人體尺寸使用空間知識、各項施作方式與工法等，資料整合能力包含收集與檢討不同廠商和工種資料、將不同介面整合於設計者整體設計規劃內等，預備好各類規劃所需作業後，接著就是將所有內容整合於施工圖中，完整的施工圖包含四種圖：平面圖、立面圖、剖面圖、大樣圖，這些圖面表現方法有很多種，各家設計公司會因應不同的表現法而發展出屬於自己公司獨特的畫法和規格，但無論施工圖如何表現，都應該在圖面清楚表示比例、尺寸、確定圖例符號是正確的，最後以美觀、清晰、易讀排版呈現，以下為為平、立、剖面圖和大樣圖相關說明例子。

3-1
平面圖

如同第一章所言，平面圖為案場分層說明圖，視角與地面垂直，由上方向下看與地面平行的面，就像醫學斷層掃描一樣，斷層掃描儀器將醫生需要診斷瞭解的人體部位每隔一個間距擷取截面影像，醫生可以依照二維影像的序列前後觀察，進而在真實世界的三維立體空間人體部位判斷是否有那個地方需要醫療，室內設計的平面圖也是如此，有系統的平面圖分層一張張堆疊出案場未來立體樣貌，因此，每一張平面圖都要仔細檢討、核對，一層層平面圖堆疊時需要看看是否對應其他層平面圖無誤，平面圖拆解越多越細會更具細彌遺呈現細節，至於要拆解得多精細則要視施工執行所需判斷，否則就只是繪圖者個人表現繪製慾望，對現場施作不一定有作用，以下為平面圖範例，以隔間放樣為例，可分為乾濕式隔間放樣圖、木作放樣圖與全室隔間放樣圖等，表現法如以下圖所示。

乾式輕隔間放樣圖表現法

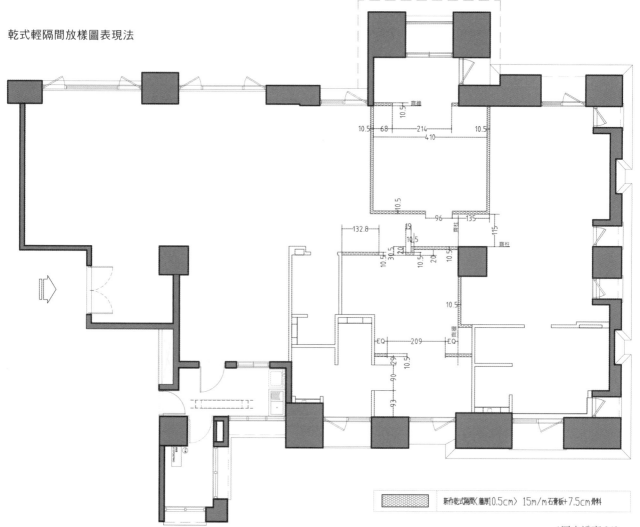

新作乾式隔間（牆厚10.5cm）15m/m石膏板+7.5cm骨料

*屋內淨高:342cm

濕式輕隔間放樣圖表現法

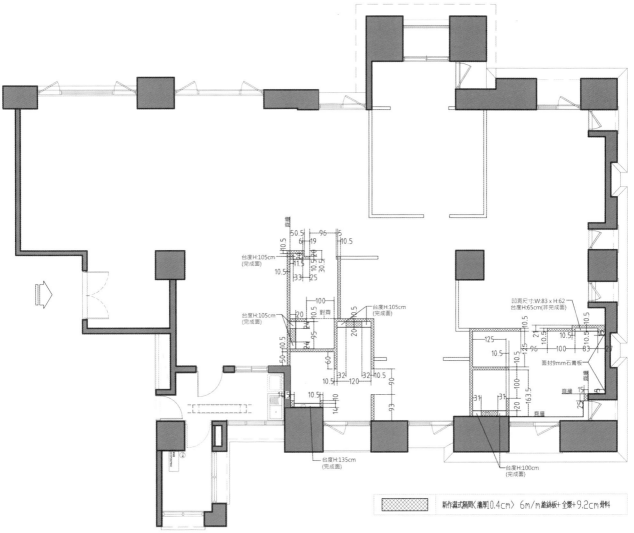

台度H:105cm
(完成面)

台度H:105cm
(完成面)

台度H:105cm
(完成面)

凹洞尺寸:W:83 x H:62
台度H:65cm(非完成面)

面封9mm石膏板

台度H:135cm
(完成面)

台度H:100cm
(完成面)

新作濕式隔間K(牆厚10.4cm〉6m/m維絲板+全漿+9.2cm骨料

*屋內淨高:342cm

木作放樣圖表現法

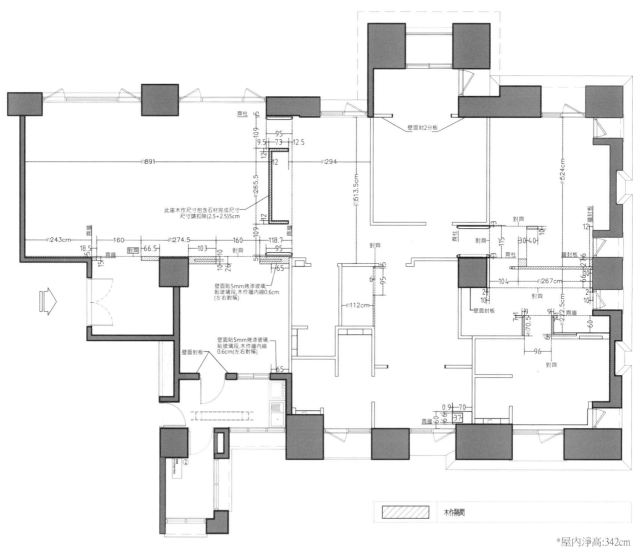

木作隔間

*屋內淨高:342cm

木作隔間放樣圖表現法

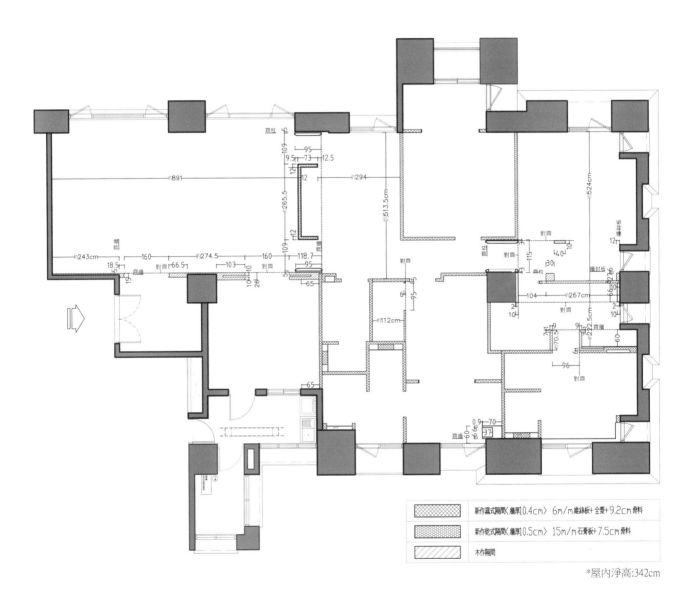

	新作濕式隔間（牆厚10.4cm） 6m/m纖絲板+全票+9.2cm骨料
	新作乾式隔間（牆厚10.5cm） 15m/m石膏板+7.5cm骨料
	木作隔間

*屋內淨高:342cm

3-2
立面圖

立面圖表達的是與地面垂直平面，觀察
視線與地面平行，立面圖除了使用文字
標示高層、尺寸、使用材料之外，製圖時
需要把材料用不同鋪面表現出來，便於
清晰快速讀圖，易容辨別立面圖各個部
分材料之異同，相關表現法例子如下：

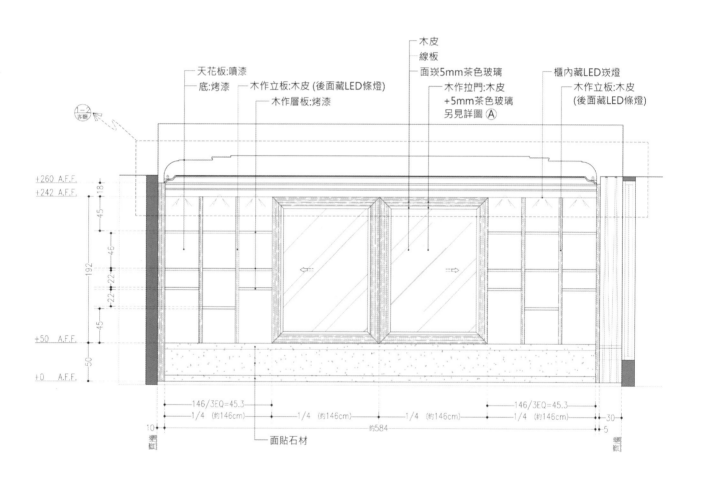

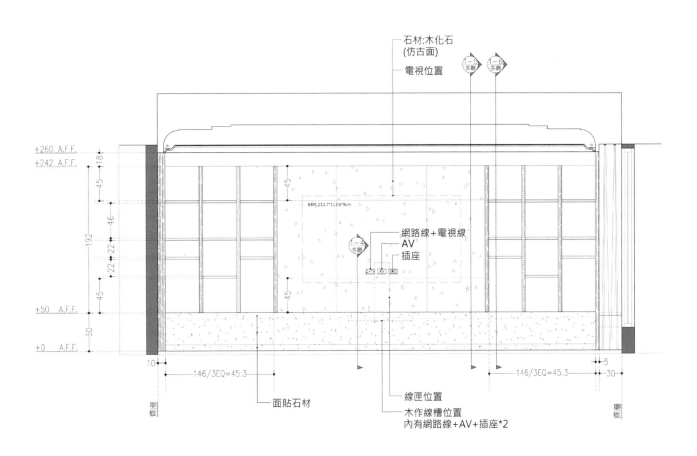

石材:木化石
(仿古面)

電視位置

網路線+電視線
AV
插座

面貼石材

線匣位置

木作線槽位置
內有網路線+AV+插座*2

3-3
剖面圖

剖立面圖藉由空間、物件斷面表現相關
位置、材料的接點與斷點、插座相關位
置、設備和器具放置位置深度與寬度是
否符合尺寸，表現法如下：

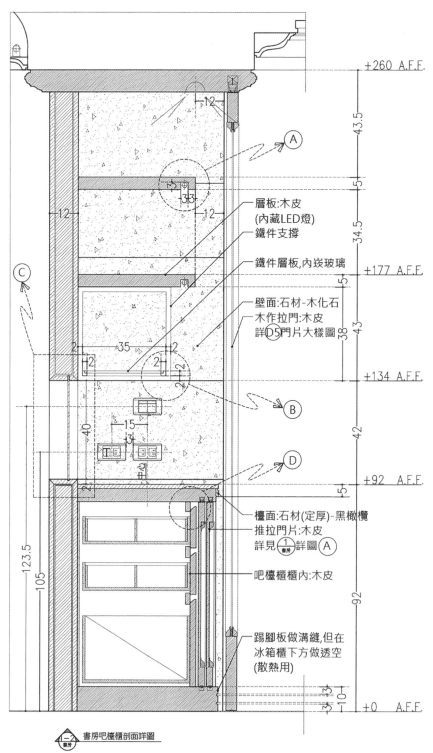

層板:木皮
(內藏LED燈)
鐵件支撐
鐵件層板,內崁玻璃
壁面:石材-木化石
木作拉門:木皮
詳D5門片大樣圖

檯面:石材(定厚)-黑橄欖
推拉門片:木皮
詳見 ① 詳圖 Ⓐ
吧檯櫃櫃內:木皮
踢腳板做溝縫,但在
冰箱櫃下方做透空
(散熱用)

書房吧檯櫃剖面詳圖

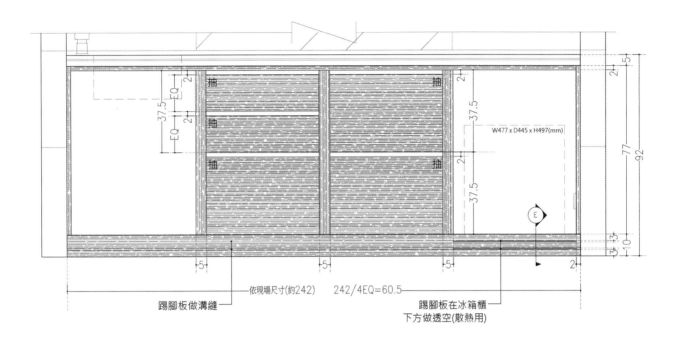

依現場尺寸(約242)　242/4EQ=60.5

踢腳板做溝縫

踢腳板在冰箱櫃
下方做透空(散熱用)

W477 x D445 x H497(mm)

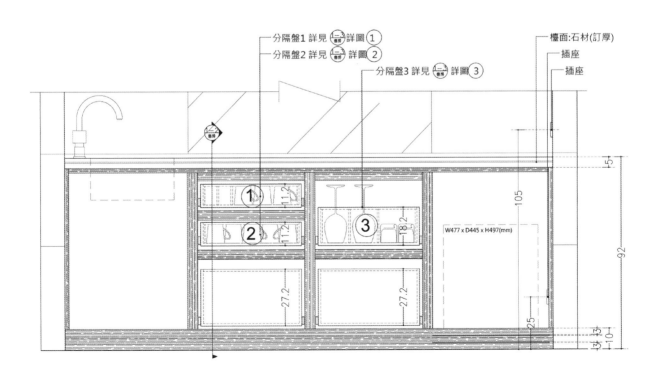

分隔盤1 詳見 詳圖 ①
分隔盤2 詳見 詳圖 ②
分隔盤3 詳見 詳圖 ③

檯面:石材(訂厚)
插座
插座

W477 x D445 x H497(mm)

3-4
大樣圖

大樣圖是將圖面某部位再依照比例放大，
藉此得知更詳盡尺寸與材料組成，或是
視需要以剖面圖表達更詳細的材料銜接
方式、介面、尺寸，表現法如下：

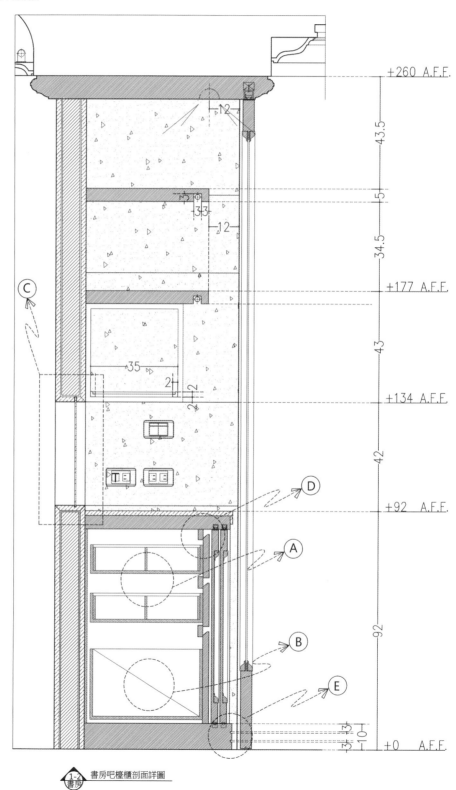

書房吧檯櫃剖面詳圖

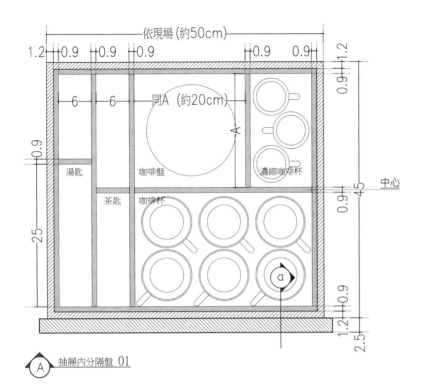

依現場 (約50cm)

同A (約20cm)

湯匙
茶匙
咖啡盤
咖啡杯
濃縮咖啡杯

A 抽屜內分隔盤 01

a 抽屜內分隔盤 01.02 剖面圖

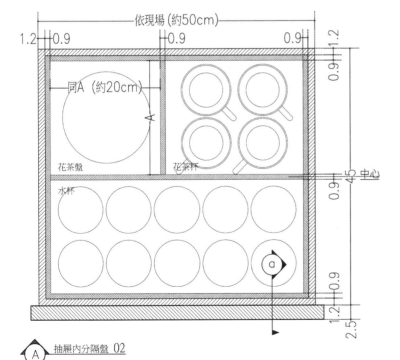

依現場 (約50cm)

同A (約20cm)

花茶盤
花茶杯
水杯

A 抽屜內分隔盤 02

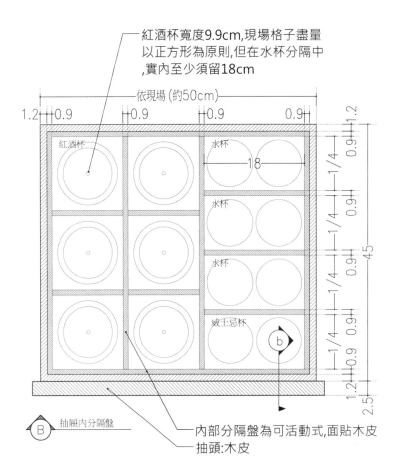

紅酒杯寬度9.9cm,現場格子盡量
以正方形為原則,但在水杯分隔中
,實內至少須留18cm

抽屜內分隔盤

內部分隔盤為可活動式,面貼木皮
抽頭:木皮

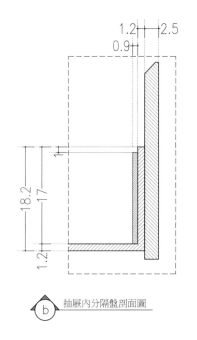

抽屜內分隔盤剖面圖

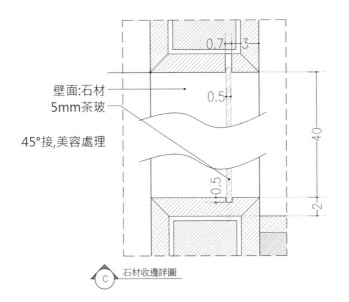

壁面:石材
5mm茶玻

45°接,美容處理

(C) 石材收邊詳圖

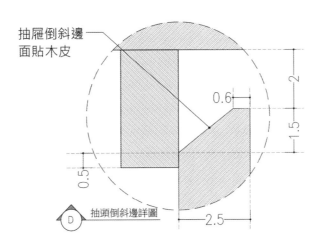

抽屜倒斜邊
面貼木皮

(D) 抽頭倒斜邊詳圖

現成透氣孔

踢腳板在冰箱櫃
下方做透空(散熱用)

(E) 冰箱透氣孔詳圖

第4章

相關資料排序法

具備平面圖、立面圖、剖面圖、大 圖的施工圖即為一套完整可以施工的專業圖面，除此之外，如果想要再進一步讓客戶、廠商或執行專案小組內部也能很清楚了解施工圖所表達的方向與材料，落實文字化紀錄、圖像影像歸檔可增進執行精準度與知識傳承，透過時間脈絡得知執行過程歷史發展，而為了讓設計內容更為具象，有時候設計師以手繪透視圖方式詮釋設計，讓圖面更清楚表達銜接點與收尾的方式，除了手繪透視圖之外，圖面上的編號和色號等繁多資料的再覆核、其他配合廠商需要提供什麼資訊給木工、水電、油漆讓整體圖說統合更完整，以下列舉一些常見讓施工圖更清楚齊全的資訊。

4-1
3D透視圖

3D英文是three dimension也就是三維立體空間的意思，電腦繪圖作業空間由X、Y、Z座標軸場域所組成，建構電腦立體模型有助於從多個角度和面向檢視設計，例如空間的收尾或者材料細節收尾，相較於一般由X、Y軸組成的2D（two dimension）施工圖，二維平面優點是標準化與規格化，可以有一致性的產出和閱讀，3D立體透視將二維圖面組合為立體空間，表現方式有很多種，可以灑脫的單純由線條構成，或是添加色彩、賦予質地紋理，也有擬真照片式的效果圖，優點是產生空間立體感，一般人若無法透過平面圖理解完工的立體空間會是什麼樣子，立體透視圖確實可輔助說明空間格局、壁面材料與顏色系統、迅速了解空間。

然而極真也有可能實際是失真，就跟照相一樣，如果視角設定太廣角，很小的空間會有大空間的錯覺，觀察點的高低很可能會讓空間高度感受改變，就像是照相時相機高度低一點拍攝人物腳看起來很長，相機拿高拍照，人物腳的視覺感看起來就會比較短，除此之外，不同相機鏡頭焦段長短也會產生不同空間感，長焦可以壓縮空間感，後面背景會看起來比較近，短焦會放大空間，出現廣角的視覺效果，這也是為什麼專業施工圖是二維平面的標準化表示，而不是使用三維空間效果圖的主因，有太多可以操作的變因以及標準化問題。

4-2
材料板

材料板（mood board/material board）是匯集設計者對於一個專案構思和設計所設定的材料、顏色與調性之重要根基，英文 mood 是氛圍、感受的意思，board 指的板子、看板也稱為材料（material）板，所以材料板的意義在於藉由呈現於實質或數位板面上的素材集合表達設計和概念，讓設計者構想的願景氛圍和質感清晰表達出來給業主並產生共鳴。對設計者而言，材料板除了表現氛圍質感，還可以可知道材料的厚度、寬度、等級等繪製施工圖所需相關規格資訊。

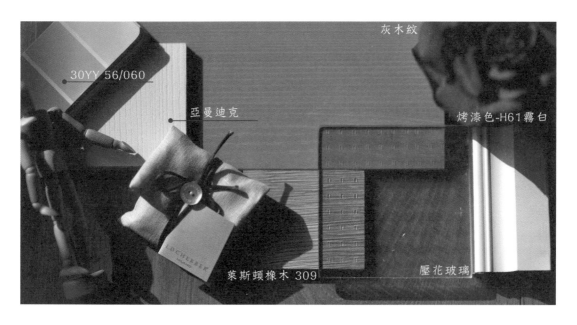

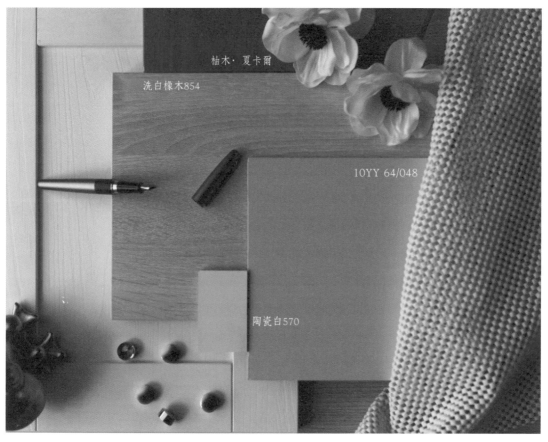

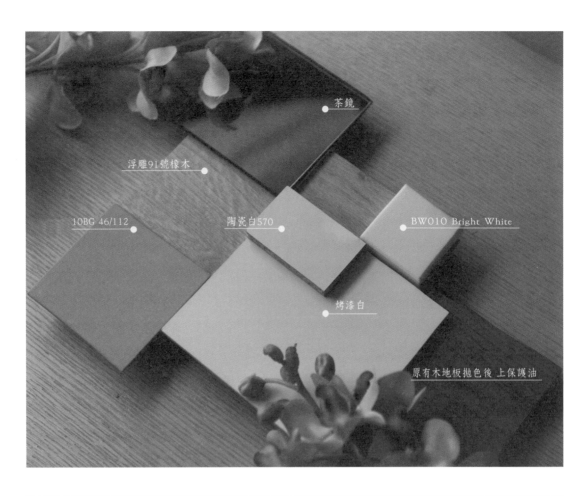

茶鏡

浮雕91號橡木

10BG 46/112

陶瓷白570

BW010 Bright White

烤漆白

原有木地板拋色後 上保護油

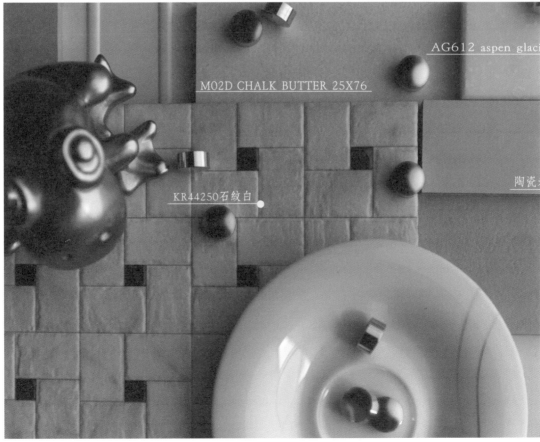

AG612 aspen glaci

M02D CHALK BUTTER 25X76

KR44250石紋白

陶瓷

4-3
相關廠商圖面

除了基礎工程的木工、油漆、水電、燈具外,須配合主要基礎工程施作和提供安裝尺寸規格以利工程整合的附屬協力廠商在此列為相關廠商,例如:廚具、衛浴設備、空調、石材、音響和最近流行的酒窖工程設備等,在施工圖上須明確標示廠商所提供的相關尺寸、編號和安裝方式,才不會造成日後設備無法安裝或預留錯誤尺寸,建議在施工圖後面附上相關廠商提供之圖面,方便與整合後之施工圖覆核是否無誤。

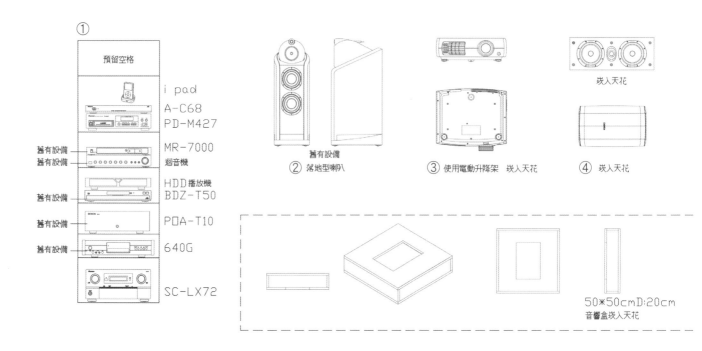

① 預留空格

i pad
A-C68
PD-M427
MR-7000 迴音機
HDD 播放機 BDZ-T50
PDA-T10
640G
SC-LX72

舊有設備
舊有設備
舊有設備
舊有設備
舊有設備

② 落地型喇叭　舊有設備
③ 使用電動升降架　崁入天花
④ 崁入天花
崁入天花

50*50cmD:20cm
音響盒崁入天花

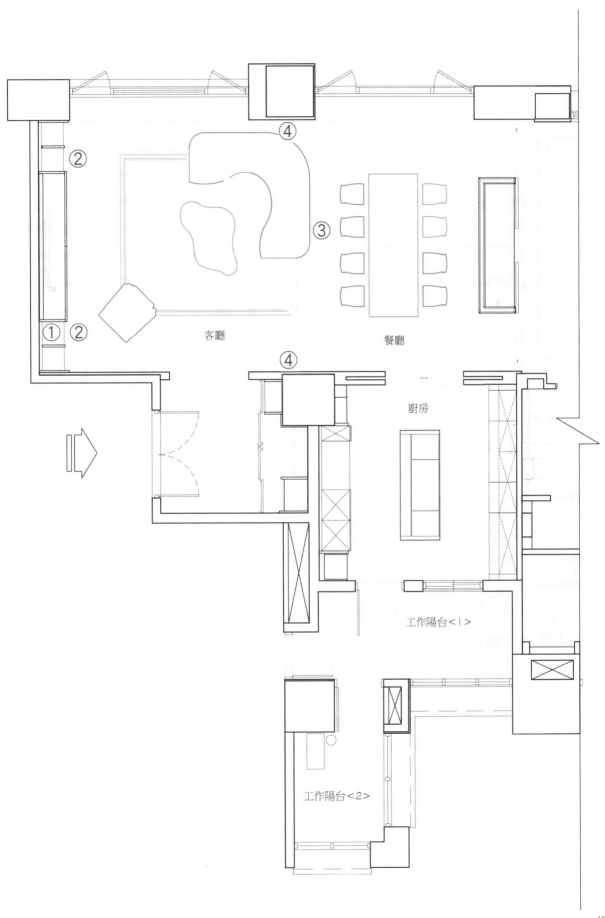

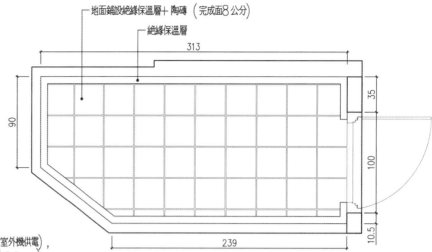

地面鋪設絕緣保溫層＋陶磚（完成面8公分）
絕緣保溫層

酒窖工程配合事項：

1.單相 220V,15A附接地專用迴路 X1組（室外機供電），
必要時請加裝穩壓器及不斷電系統（線徑請使用 2.0mm）．

2.燈具迴路及開關 X2組．

3.1/2"排水系統 X1組（立管，明管）．

4.六面隔間平整（含隔間牆及第一層天花 H:266公分）．

　※隔間牆若為輕隔間則酒窖內側第一層完成面請封足四分低甲醛夾
板（ 12M/M或 9M/M）．

5.酒窖內部牆面，天花於絕緣保溫層完成後，請以環保水泥漆處理．

6.現場如遇消防灑水頭，請配合完成高度調整管線及加包保溫管處理．

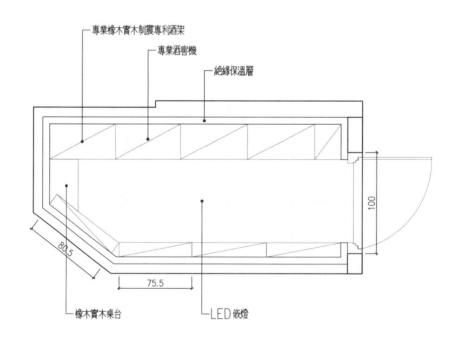

專業橡木實木制震專利酒架
專業酒窖機
絕緣保溫層
橡木實木桌台
LED 嵌燈

標準架：229瓶
展示架：26瓶
不規則水平架：24瓶
橫置式展示架：128瓶
堆疊：24瓶
堆箱：12箱（144瓶）
共約：575瓶

絕緣保溫層（完成面矽酸鈣板）
LED嵌燈

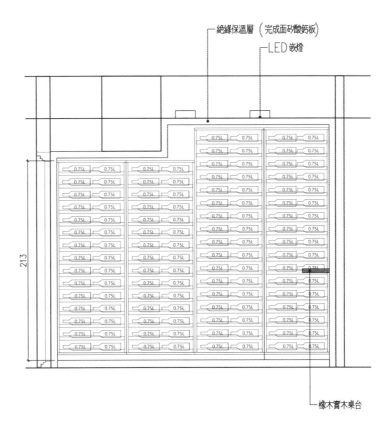

橡木實木桌台

橫置式展示架：128瓶

專業橡木實木制震專利酒架
專業酒窖機
絕緣保溫層

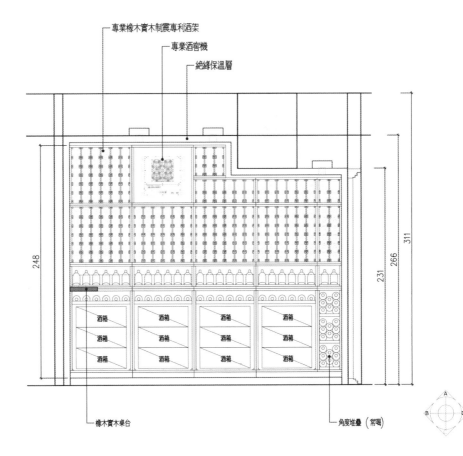

標準架：229瓶
展示架：26瓶
不規則水平架：24瓶
堆疊：24瓶
堆箱：12箱（144瓶）

橡木實木桌台

角度堆疊（常喝）

第5章

施工圖實例說明

本章為室內裝修專案所需的成套施工圖案例範本,施工圖組成由基礎圖紙尺寸和比例選擇開始,以清楚明晰構圖要素的線、文字、符號、圖例、編號等架構繪製成一張圖,不同的圖面組成一份成套施工圖,內容包括封面、索引、平面圖、立面圖、剖面圖、大樣圖、和相關廠商圖面等,施工圖的繪製需要仰賴設計者大量背景知識才能夠將不同材料特性適性運用、清楚結構組成與施作方式而減少問題、考量人因尺寸於空間的舒適應用、整合不同工種和廠商於整體設計內,這些都再再考驗施工圖設計繪製者的功力,以下施工圖例為初學設計者或初入職場者提供編排方式、架構、內容脈絡之基本參考。

5-1
平面系統圖 & 天花平面圖

平面圖是由當層樓板上方高度150公分位置平面橫切向下看的視角,此圖如果是全區圖可以看見全區空間地坪、天花的平面圖,地坪圖包括所有150公分以下所有施工所需圖面,例如:平面配置圖、木作隔間圖、濕式隔間圖、地坪粉光圖、地坪鋪面圖、插座弱電圖,天花圖包括燈具、消防灑水、空調等圖,在成套施工圖中需要有一份索引圖提供平面圖對應立面圖的指引,便於查找對應空間區域的立面圖。

平面系統圖

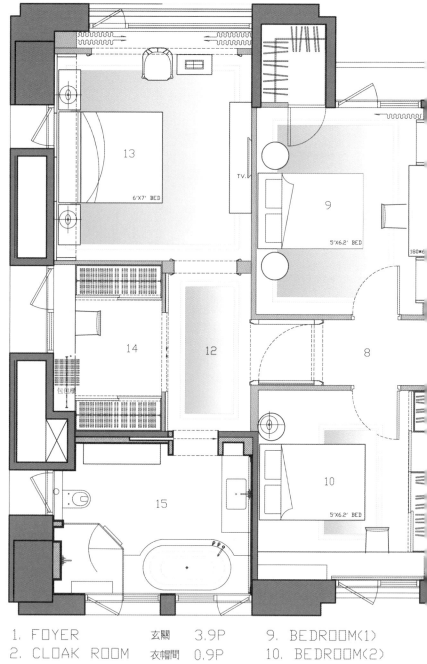

1. FOYER	玄關	3.9P	9. BEDROOM(1)
2. CLOAK ROOM	衣帽間	0.9P	10. BEDROOM(2)
3. LIVING ROOM	客廳	9.7P	11. BATHROOM
4. DINING ROOM	餐廳	6.9P	12. FOYER
5. SITTING ROOM	起居室	5.1P	13. MASTER BEDROOM
6. KITCHEN	廚房	4P	14. WALK-IN CLOSET
7. BATHROOM	公共衛浴	1.7P	15. BATHROOM
8. FOYER	次玄關	1.6P	16. BALCONY

| 公司名稱
FIRM | 案名
PROJECT | 圖名 平面配置圖
DRAWING NO. |

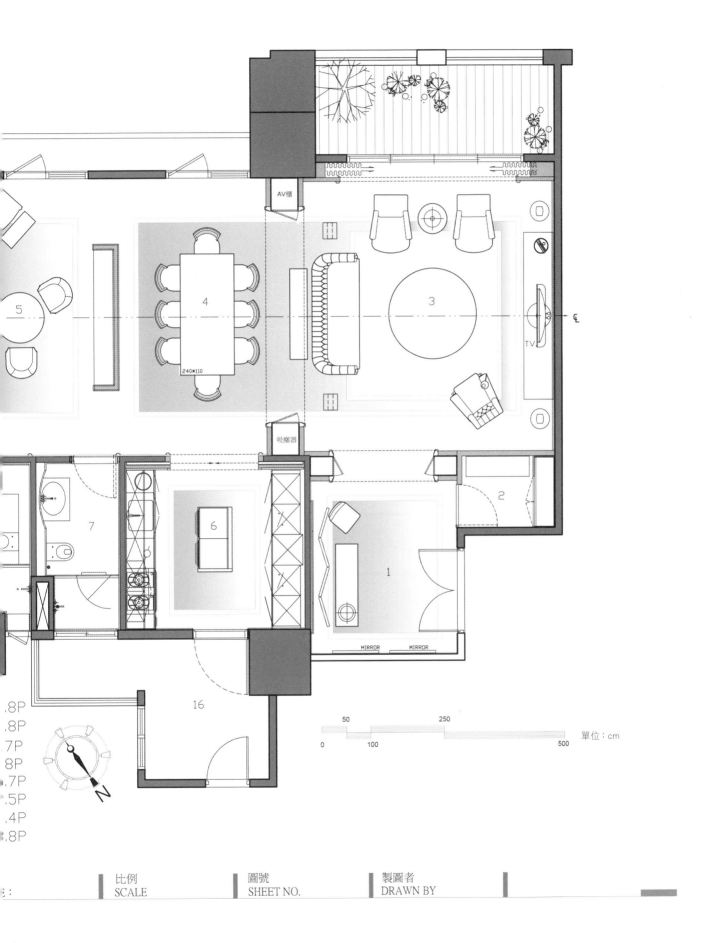

AV櫃

吸塵器

5

4

240*110

3

TV

6

7

1

2

MIRROR MIRROR

16

.8P
.8P
.7P
.8P
.7P
.5P
.4P
.8P

N

50 250
0 100 500 單位：cm

比例 圖號 製圖者
SCALE SHEET NO. DRAWN BY

木作隔間圖

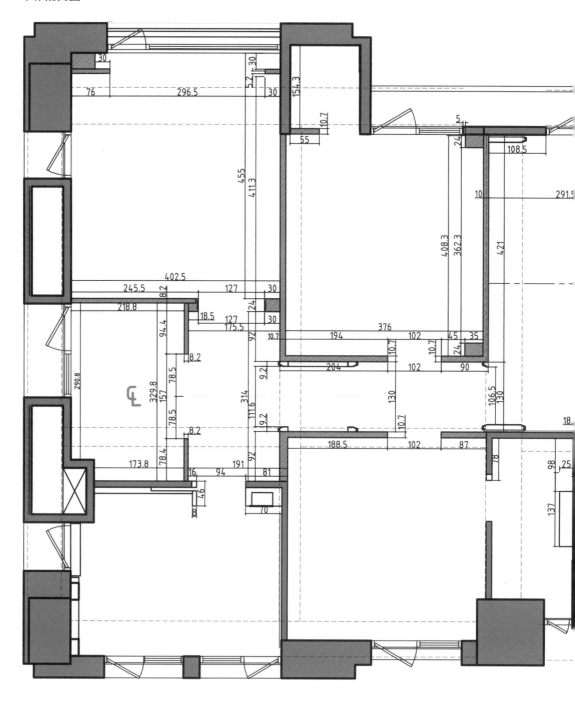

公司名稱	案名	圖名 木作隔間圖	日期
FIRM	PROJECT	DRAWING NO.	DATE：

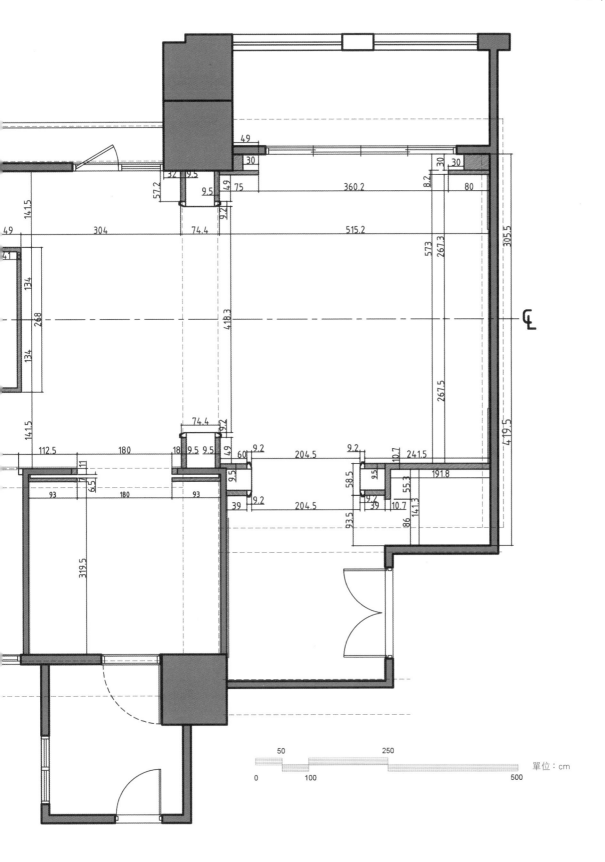

50　　　　　250

0　　100　　　　　　　500

單位：cm

濕式隔間圖

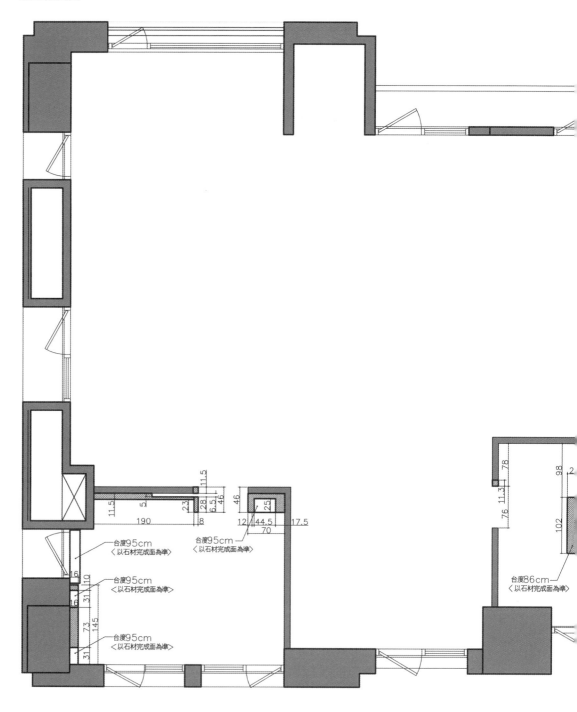

台度95cm
〈以石材完成面為準〉

台度95cm
〈以石材完成面為準〉

台度95cm
〈以石材完成面為準〉

台度95cm
〈以石材完成面為準〉

台度86cm
〈以石材完成面為準〉

| 公司名稱 FIRM | 案名 PROJECT | 圖名 濕式隔間圖 DRAWING NO. | 日期 DATE： |

2 ┐8

50 250

0 100 500 單位：cm

砌磚位置圖

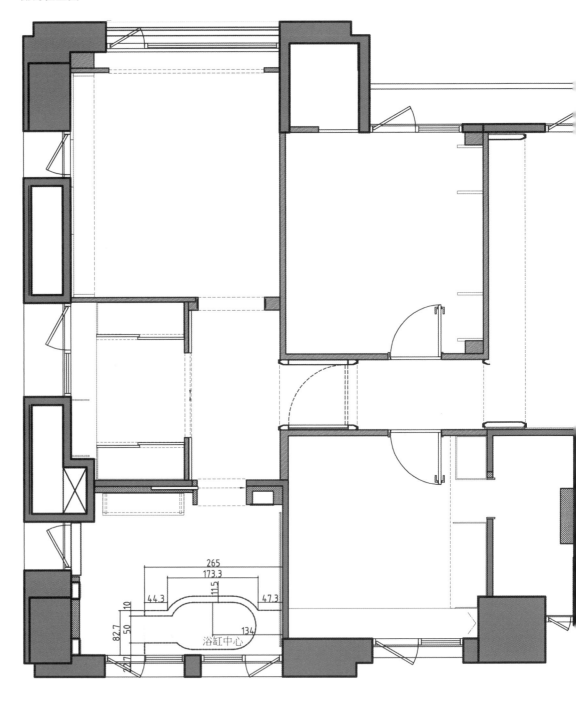

265
173.3
44.3
11.5
47.3
10
82.7
50
134
浴缸中心
22.7

公司名稱 FIRM	案名 PROJECT	圖名　砌磚位置圖 DRAWING NO.	日期 DATE：

50 250

0 100 500

單位：cm

地坪粉光圖

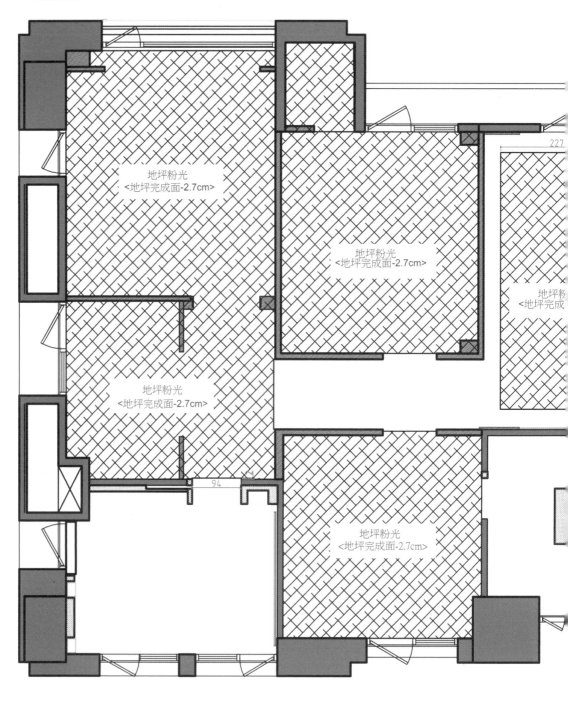

地坪粉光
<地坪完成面-2.7cm>

地坪粉光
<地坪完成面-2.7cm>

地坪粉
<地坪完成

地坪粉光
<地坪完成面-2.7cm>

地坪粉光
<地坪完成面-2.7cm>

227

94

公司名稱 FIRM	案名 PROJECT	圖名　地坪粉光圖 DRAWING NO.	日期 DATE：

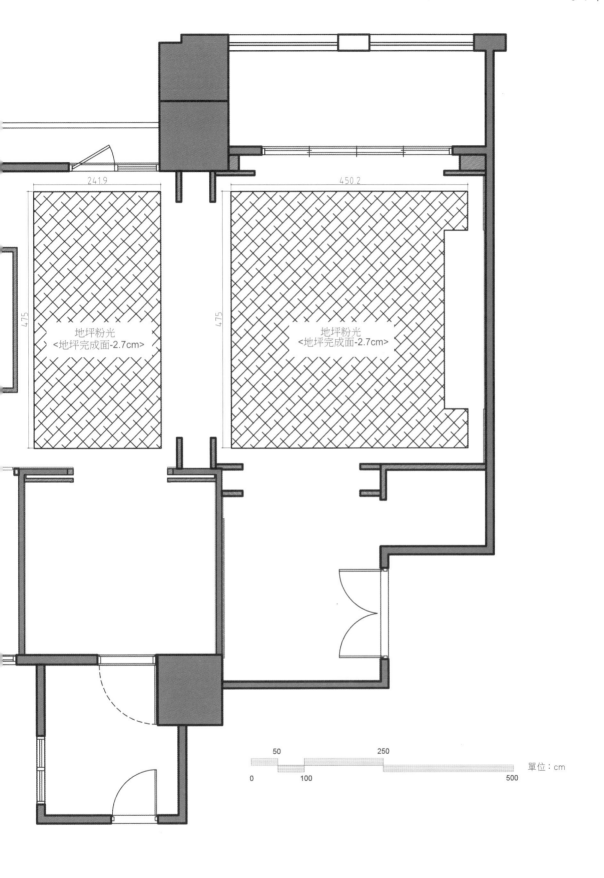

地坪粉光
<地坪完成面-2.7cm>

地坪粉光
<地坪完成面-2.7cm>

241.9

450.2

4.75

4.75

50 250

0 100 500 單位：cm

地坪鋪面圖

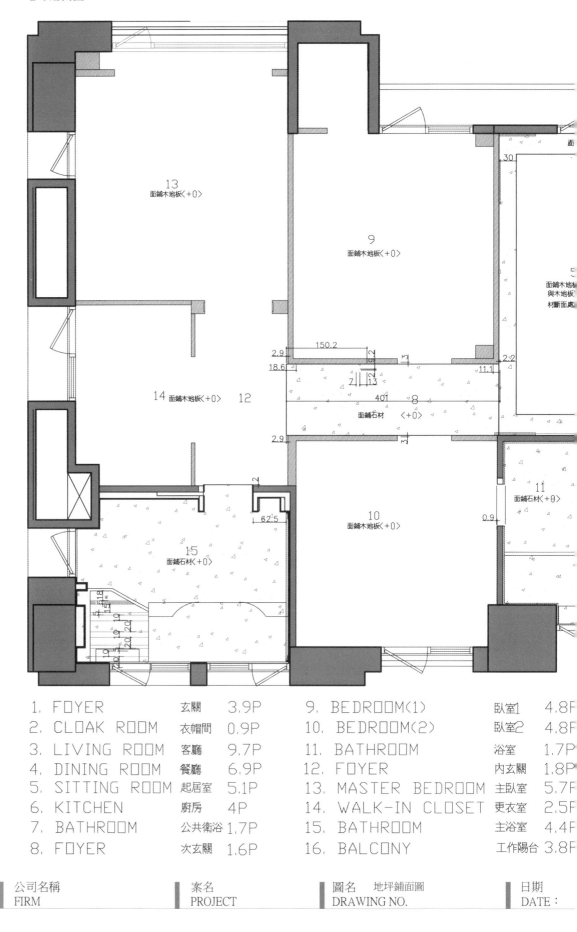

1. FOYER 玄關 3.9P
2. CLOAK ROOM 衣帽間 0.9P
3. LIVING ROOM 客廳 9.7P
4. DINING ROOM 餐廳 6.9P
5. SITTING ROOM 起居室 5.1P
6. KITCHEN 廚房 4P
7. BATHROOM 公共衛浴 1.7P
8. FOYER 次玄關 1.6P

9. BEDROOM(1) 臥室1 4.8P
10. BEDROOM(2) 臥室2 4.8P
11. BATHROOM 浴室 1.7P
12. FOYER 內玄關 1.8P
13. MASTER BEDROOM 主臥室 5.7P
14. WALK-IN CLOSET 更衣室 2.5P
15. BATHROOM 主浴室 4.4P
16. BALCONY 工作陽台 3.8P

公司名稱 FIRM	案名 PROJECT	圖名 地坪鋪面圖 DRAWING NO.	日期 DATE：

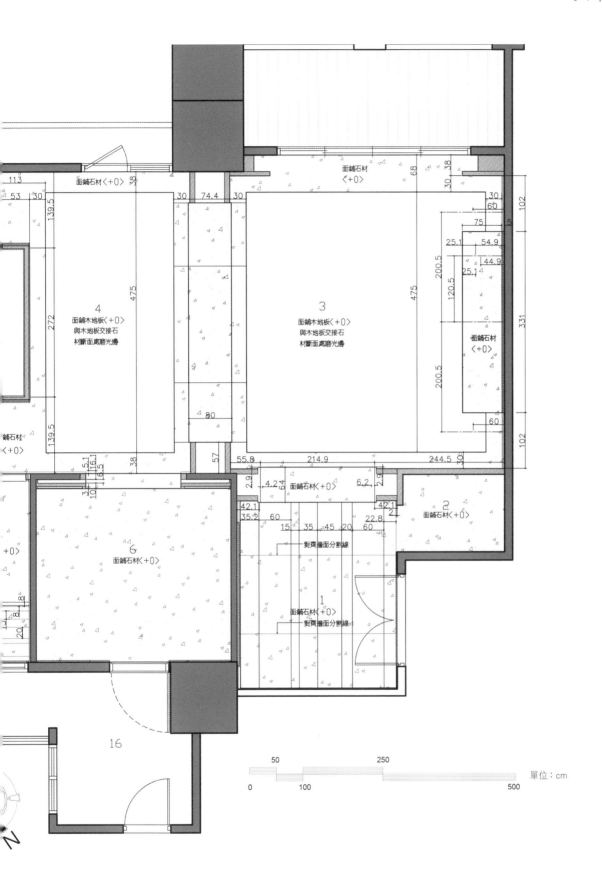

單位：cm

比例
SCALE

圖號
SHEET NO.

製圖者
DRAWN BY

插座弱電圖

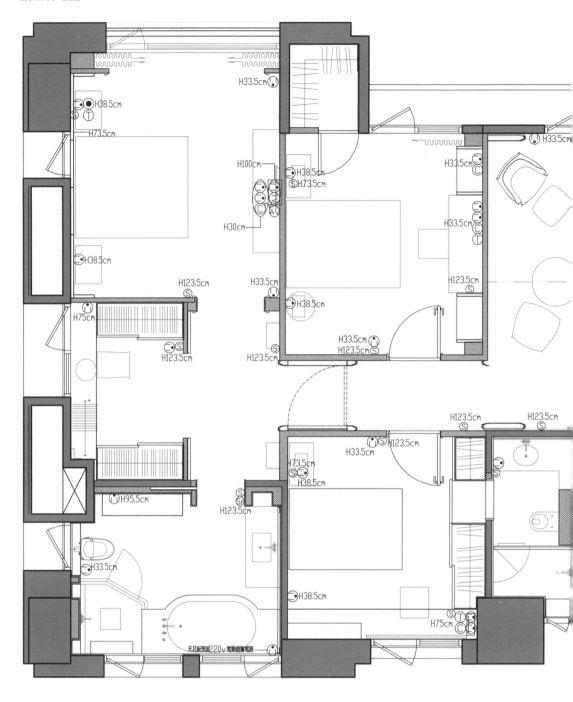

圖 示	說 明	裝置高度	圖 示	說 明	裝置高度
插座	依圖面標示為主	BS	德星電視	依圖面標示為主	
地板插座	H0cm	AV	音響設備出線口	依圖面標示為主	
TV	電視	依圖面標示為主	保安燈	依圖面標示為主	
C	網路	依圖面標示為主	緊急押扣	依圖面標示為主	
T	電話	依圖面標示為主	SATC	影像對講機	H145cm
標示高度皆為面板下緣至地面高度					

公司名稱 FIRM	案名 PROJECT	圖名 插座弱電圖 DRAWING NO.	日期 DATE：

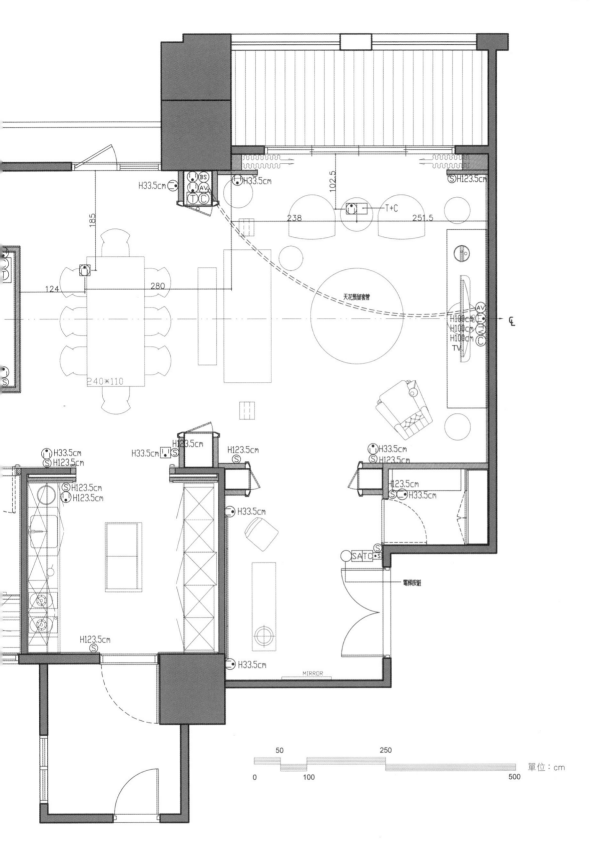

H33.5cm

H33.5cm

102.5

H123.5cm

238 T+C 251.5

185

天花預留套管

124 280

H100cm
H100cm
H100cm
TV

240*110

H33.5cm
H123.5cm

H123.5cm
H123.5cm

H123.5cm

H33.5cm
H123.5cm

H33.5cm

H123.5cm

H123.5cm

H123.5cm
H33.5cm

H33.5cm

SATC

電梯按鈕

H123.5cm

H33.5cm

MIRROR

50 250

單位：cm

0 100 500

給排水配置圖

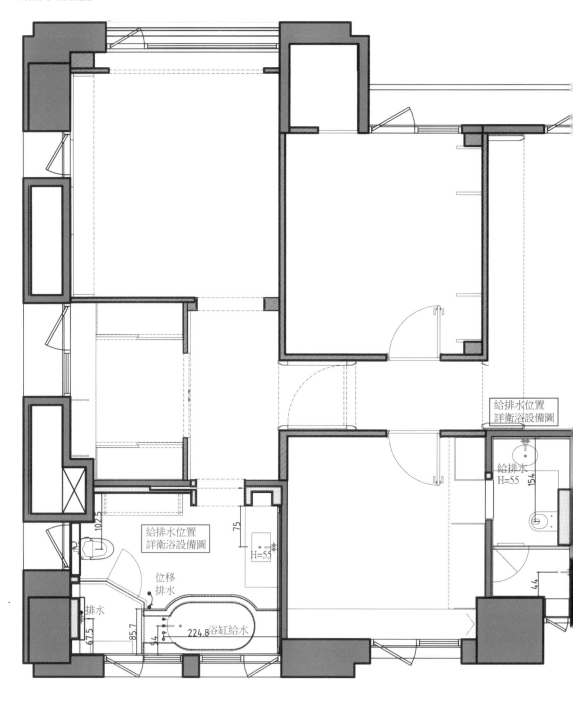

給排水位置
詳衛浴設備圖

給排水位置
詳衛浴設備圖

給排水
H=55

位移
排水

排水

浴缸給水

給排水位置
詳廚具設備圖

50 250

0 100 500

單位：cm

比例
SCALE

圖號
SHEET NO.

製圖者
DRAWN BY

天花板平面圖

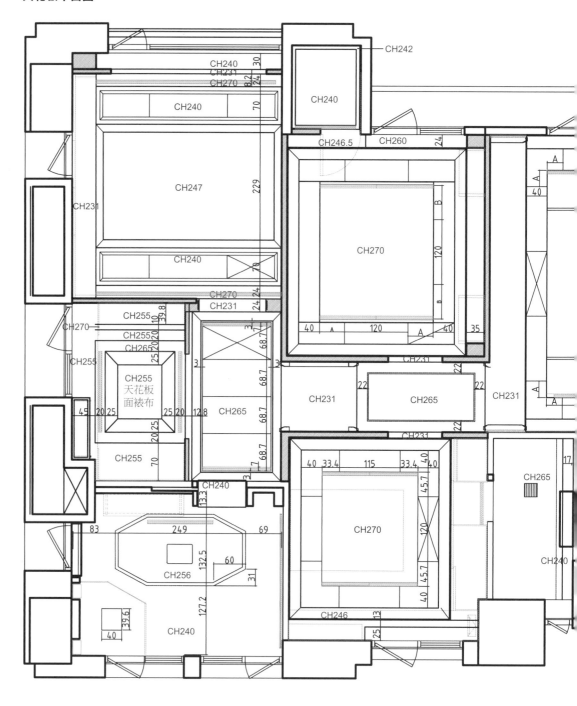

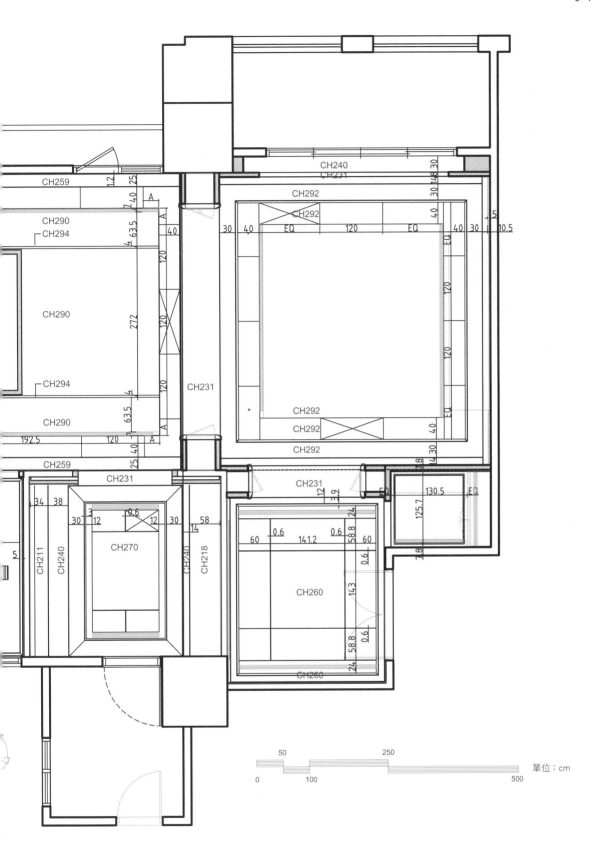

CH259
CH290
CH294
CH290
CH294
CH290
192.5

CH240
CH231
CH292
CH292
CH292
CH292
CH231
CH259

CH231
CH211 CH240 CH270 CH240 CH218

CH231
CH260
CH260
130.5

50 250

0 100 500

單位：cm

燈具迴路圖

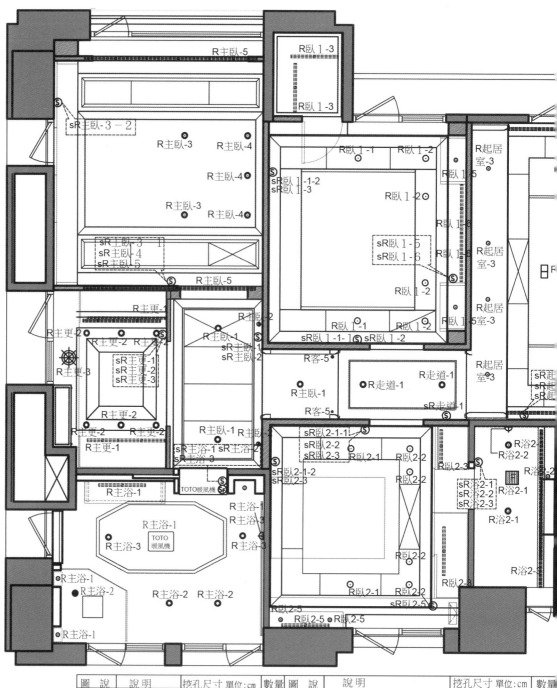

圖 說	說 明	挖孔尺寸 單位:cm	數量	圖 說	說 明	挖孔尺寸 單位:cm	數量
▥	AR70方2燈	20*12	7	sensor	National cosmo 感應器		
▫	AR70方1燈	12*12	0	SM	櫃內感應器		
⊙	MR16	φ10cm	54	▷	除霧鏡電源		
○	E27	φ10cm	12	S↺	開關附調光器		
●	LED加蓋崁燈	φ10cm	2	S	開關		
○	LED小崁燈		18	S₣	TOTO排風扇開關		
·	地燈	φ4cm	6	•S	總開關(ONE TOUCH)		
				F	排風扇		
☸	吊燈			-----	氛氣燈		
✦	桌燈						
▬	日光燈具						
⊢◦	壁燈			附註 1.微調開關使用開關按鍵式			

公司名稱 FIRM	案名 PROJECT	圖名 燈具迴路圖 DRAWING NO.	日期 DATE :

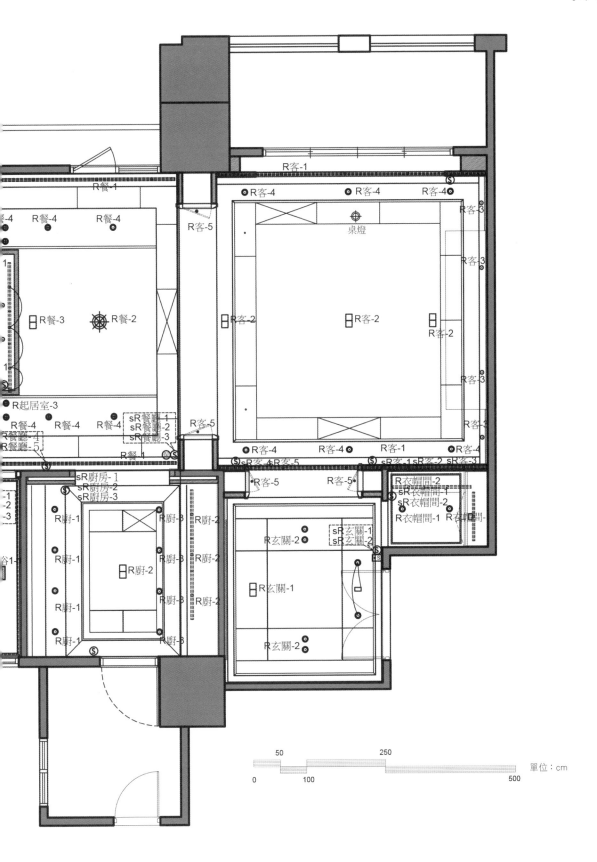

R客-1

R餐-1

R餐-4　R餐-4　　R餐-4

R客-5

●R客-4　　　●R客-4　　R客-4●

R客-3

桌燈

R客-3

R餐-3　　　●R餐-2

R客-2　　　　R客-2　　　　R客-2

R起居室-3

R餐-4　　R餐-4　　R餐 sR餐廳-1
　　　　　　　　　　sR餐廳-2
R餐廳-4　　　　　　　sR餐廳-3
R餐廳-5

R客-5

R餐-1

R客-3

R客-4　　　R客-4　　R客-1　　R客-4

sR客-4 R客-5　　sR客-1 sR客-2　sR客-3

sR廚房-1
sR廚房-2
sR廚房-3

R客-5

R客-5

R衣帽間-2
sR衣帽間-1
sR衣帽間-2
R衣帽間-1　R衣帽間

R廚-3　R廚-2

R廚-1

R玄關-2　sR玄關-1
　　　　　sR玄關-2

R廚-2

R廚-3　R廚-2

R玄關-1

R廚-1

R廚-3

R廚-1　　　R廚-3

R玄關-2

50　　　　　　250

100　　　　　　500

單位：cm

0

燈具尺寸圖

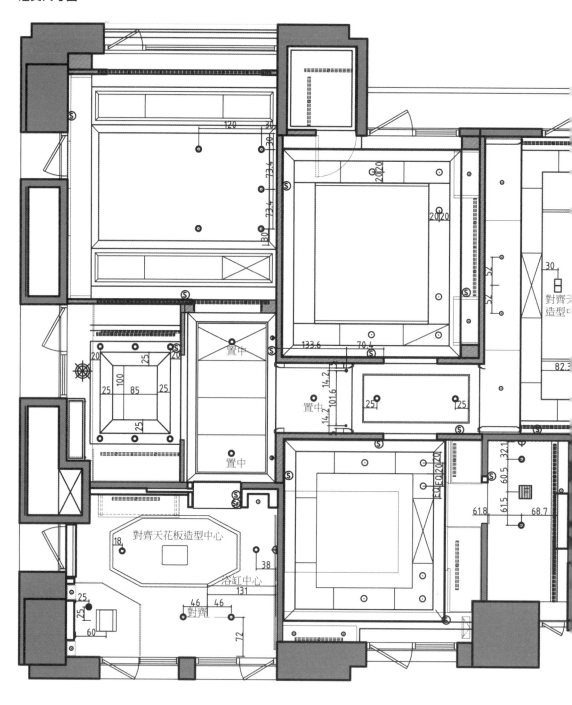

公司名稱 FIRM	案名 PROJECT	圖名　燈具尺寸圖 DRAWING NO.	日期 DATE :

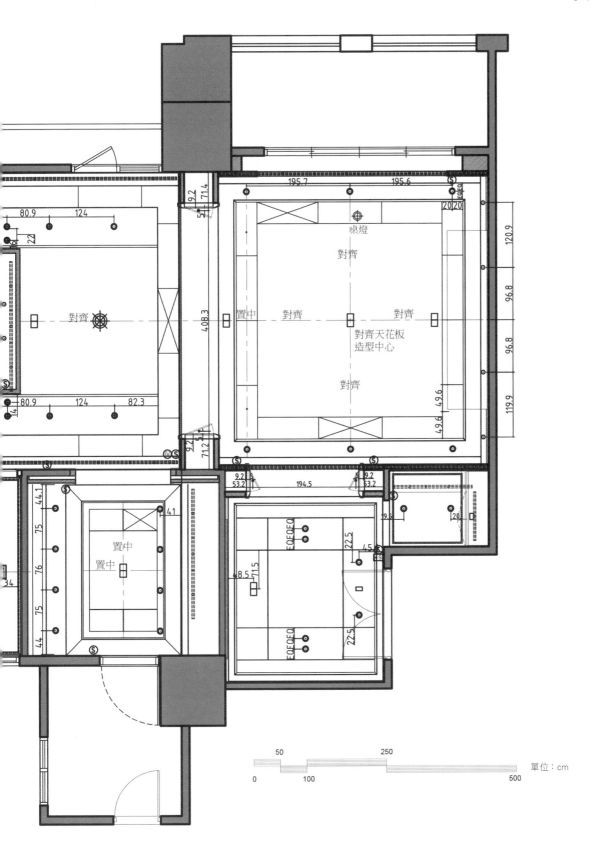

單位：cm

空調設備圖

公司名稱 FIRM	案名 PROJECT	圖名 空調設備圖 DRAWING NO.	日期 DATE：

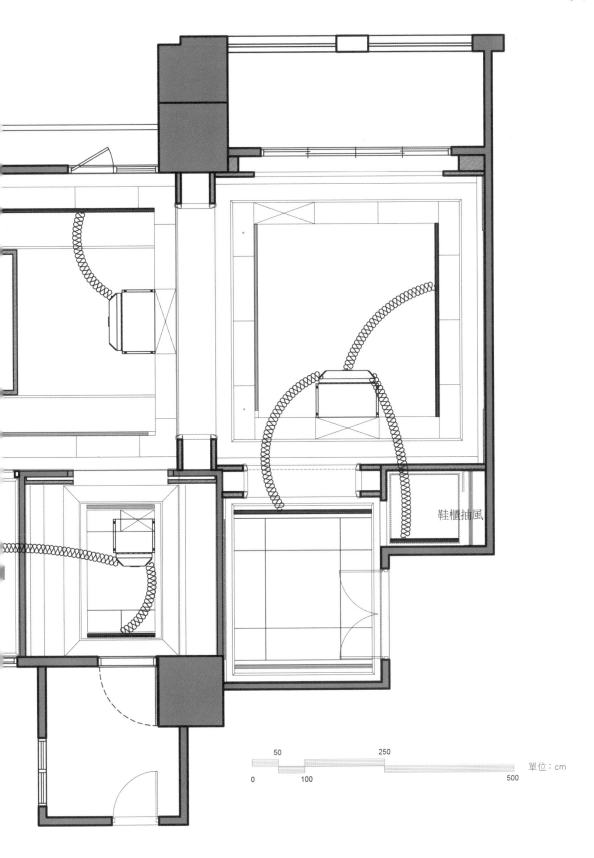

鞋櫃抽風

50 250

0 100 500 單位：cm

消防灑水位置圖

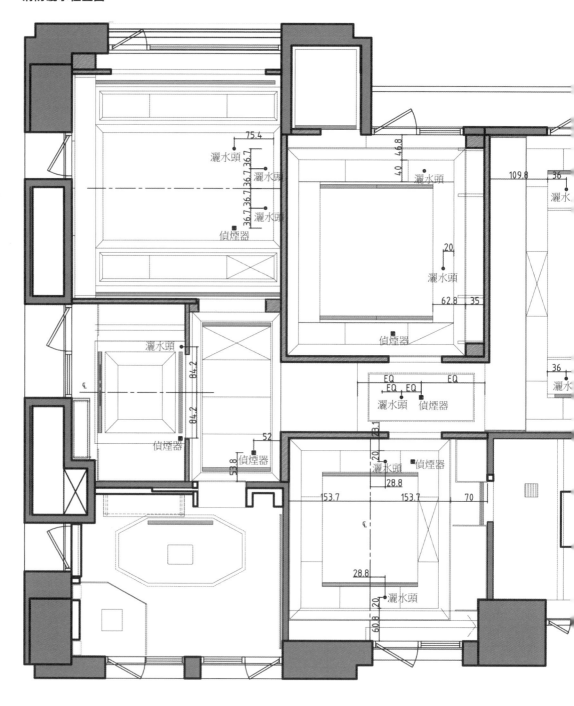

公司名稱 FIRM	案名 PROJECT	圖名 消防灑水位置圖 DRAWING NO.	日期 DATE：

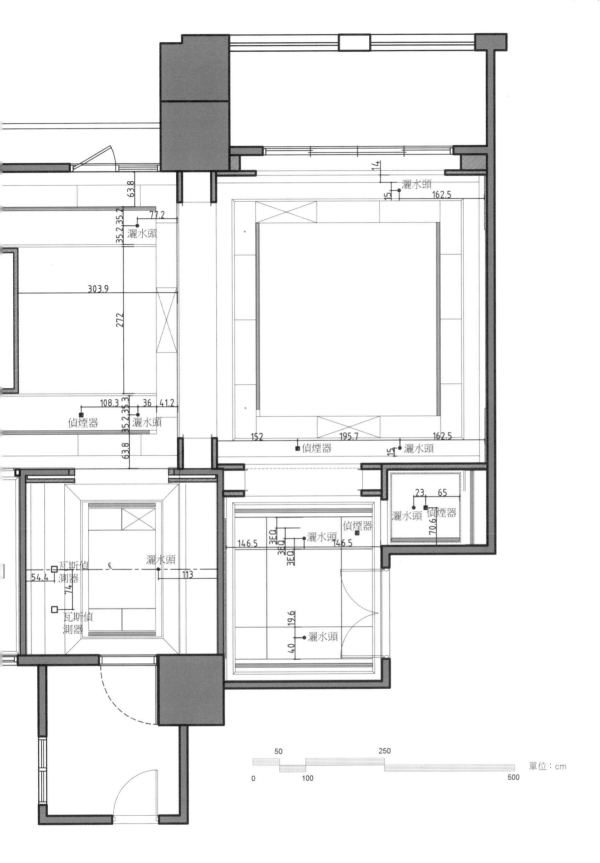

偵煙器

灑水頭

瓦斯偵測器

比例
SCALE

圖號
SHEET NO.

製圖者
DRAWN BY

平面配置圖

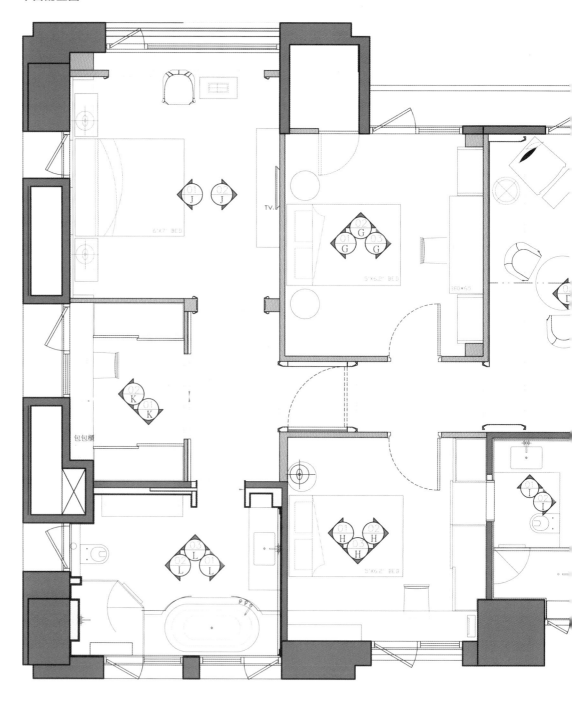

公司名稱 FIRM	案名 PROJECT	圖名　平面配置圖 DRAWING NO.	日期 DATE :

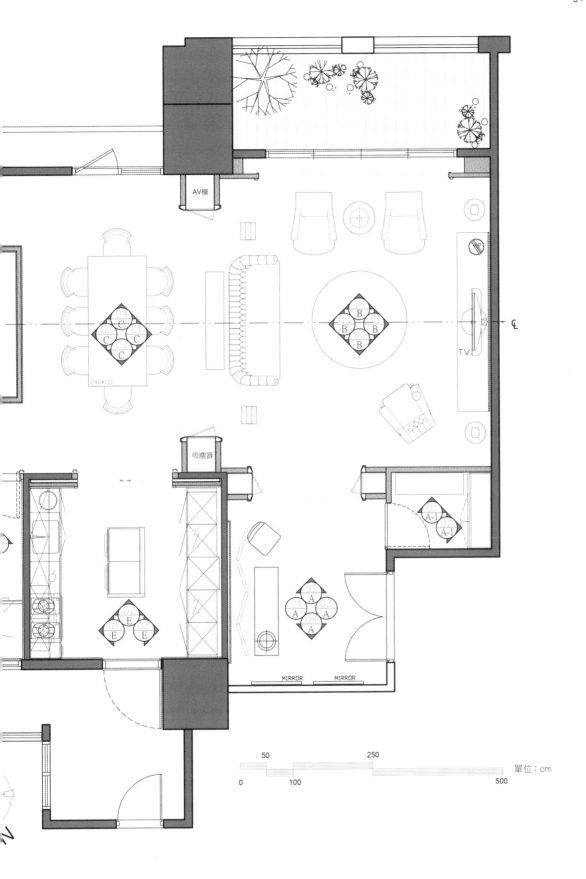

AV櫃

TV

吸塵器

240*116

MIRROR　　MIRROR

A-1
A-1

B
B
B
B

C
C
C
C

A
A
A
A

E
E
E

50　　　　　　　250

0　　100　　　　　　　　　500

單位：cm

5-2
空間立面系統圖

表現空間垂直面材料、尺寸、造型樣貌的
立面圖編排依據平面圖區域索引排列,
一般排列索引方式為相鄰立面依序呈現,
不應出現跳躍混亂無邏輯的圖面編排。

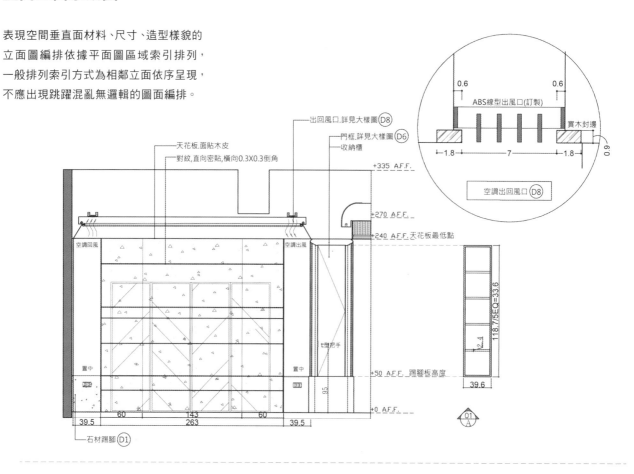

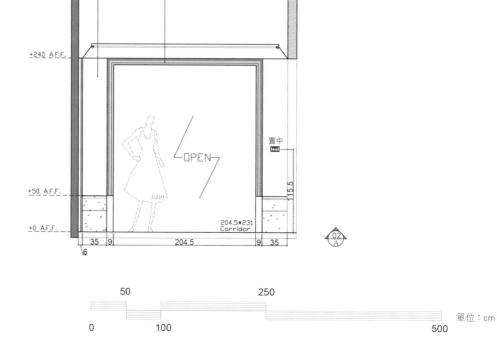

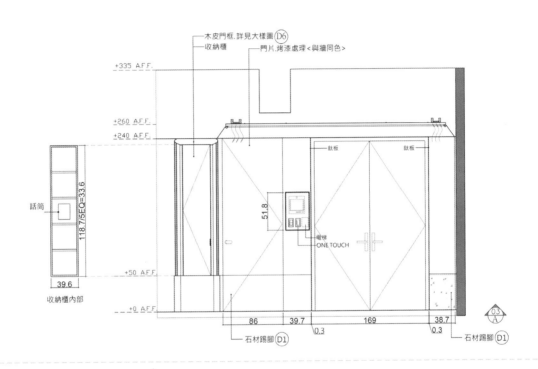

木皮門框,詳見大樣圖 (D6)
收納櫃
門片,烤漆處理<與牆同色>

+335 A.F.F.

+260 A.F.F.
+240 A.F.F.

話筒

118.7/5EQ=33.6

鈦板 鈦板

51.8

電梯
ONE TOUCH

+50 A.F.F.

+0 A.F.F.

39.6

收納櫃內部

86 39.7 169 38.7

0.3 0.3

石材踢腳 (D1) 石材踢腳 (D1)

(03/A)

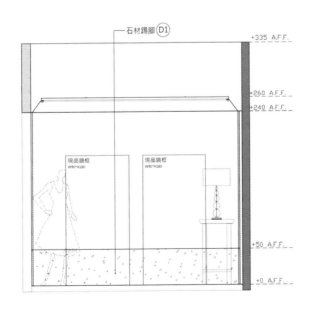

石材踢腳 (D1) +335 A.F.F.

+260 A.F.F.
+240 A.F.F.

現品鏡框 現品鏡框
W90*H180 W90*H180

+50 A.F.F.

+0 A.F.F.

(04/A)

50 250

單位:cm

0 100 500

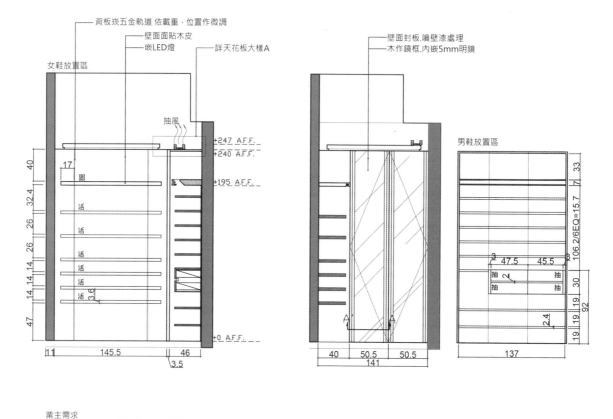

背板崁五金軌道 依載重‧位置作微調
壁面面貼木皮
嵌LED燈
詳天花板大樣A

女鞋放置區

抽風

+247 A.F.F.
+240 A.F.F.
+195 A.F.F.

40
17
固
32.4
活
26
活
26
活
14 14
活
14 14
活
3.6
47

+0 A.F.F.

11 145.5 46
3.5

壁面封板,噴壁漆處理
木作鏡框,內嵌5mm明鏡

男鞋放置區

A'
A'
40 50.5 50.5
141

33
7
15.7
106.2/6EQ=15.7
3 47.5 45.5
抽 2 抽
抽 抽
30
19 19 92
2.4
19 19

137

業主需求
男主人15雙
女主人30雙
大兒子15雙
小兒子15雙

約75雙

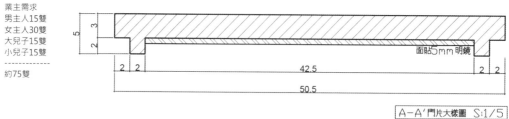

5
3
2

2 2 42.5 2 2
50.5

面貼5mm明鏡

A-A'門片大樣圖 S:1/5

01 02
A-1 A-1

50 250

0 100 500

單位：cm

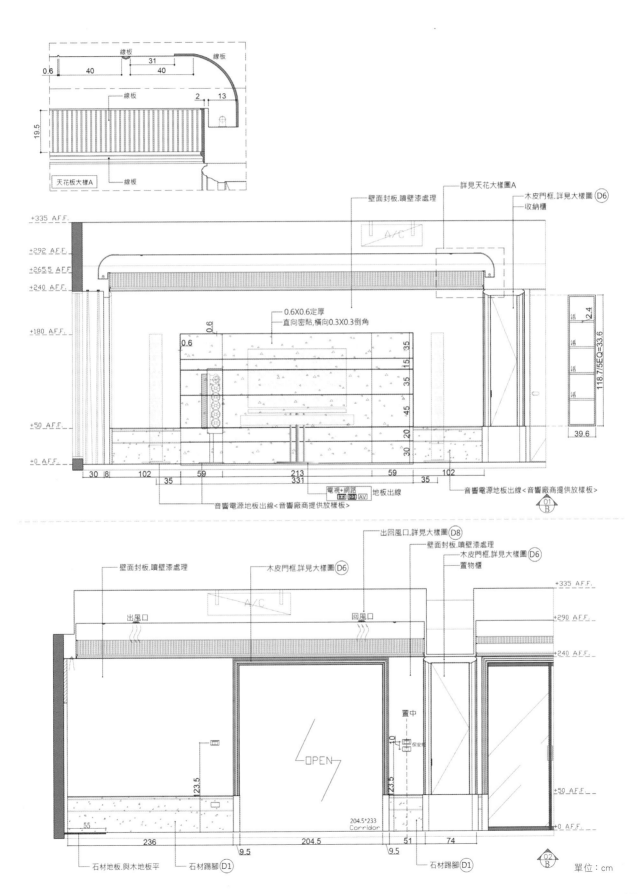

單位：cm

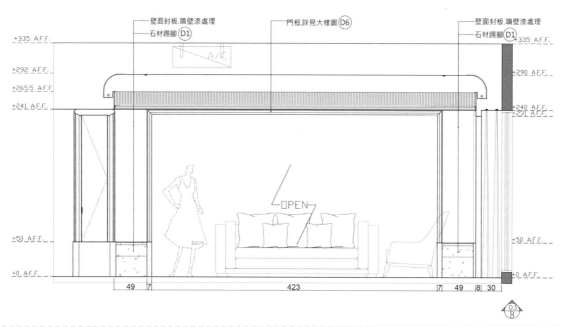

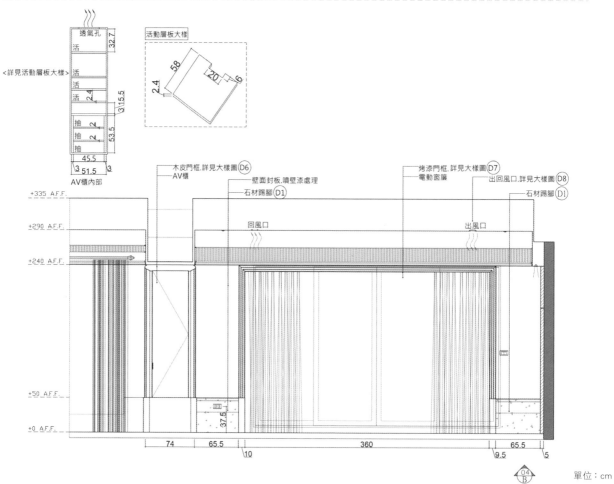

單位:cm

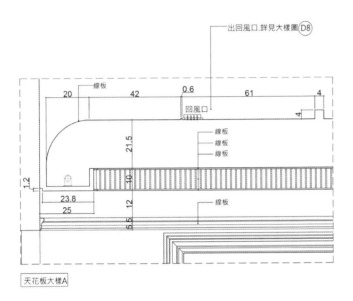

出回風口.詳見大樣圖 D8

線板

20　線板　42　0.6　61　4

回風口

4

21.5　線板　線板　線板

10

1.2

23.8　12　線板

25　5.5

天花板大樣A

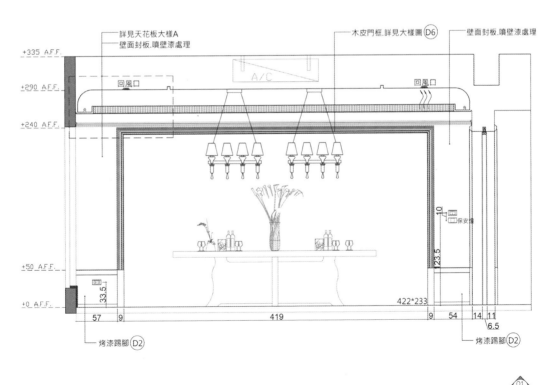

詳見天花板大樣A
壁面封板.噴壁漆處理

木皮門框.詳見大樣圖 D6

壁面封板.噴壁漆處理

+335 A.F.F.

A/C

+290 A.F.F.　回風口　回風口

+240 A.F.F.

10　保安燈

23.5

+50 A.F.F.

33.5

+0 A.F.F.　422*233

57　9　419　9　54　14　11

6.5

烤漆踢腳 D2　烤漆踢腳 D2

01
C

50　250

單位：cm

0　100　500

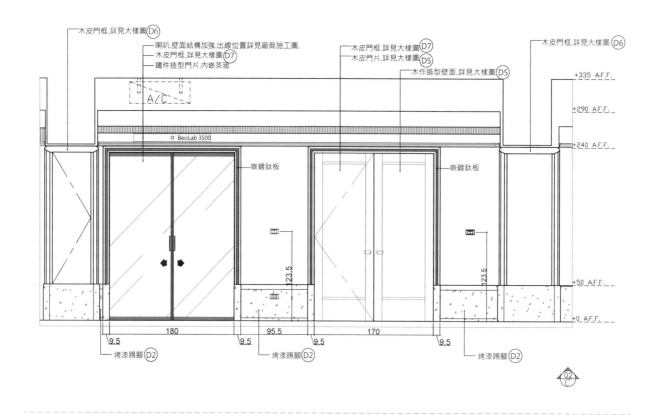

木皮門框,詳見大樣圖 D6
喇叭,壁面結構加強,出線位置詳見廠商施工圖.
木皮門框,詳見大樣圖 D7
鐵件造型門片,內嵌茶玻
木皮門框,詳見大樣圖 D7
木皮門片,詳見大樣圖 D5
木作造型壁面,詳見大樣圖 D5
木皮門框,詳見大樣圖 D6

A/C

+335 A.F.F.
+290 A.F.F.
+240 A.F.F.

BeoLab 3500

嵌鍍鈦板
嵌鍍鈦板

123.5
123.5

+50 A.F.F.
+0 A.F.F.

180
95.5
170

9.5
9.5
9.5
9.5

烤漆踢腳 D2
烤漆踢腳 D2
烤漆踢腳 D2

02
C

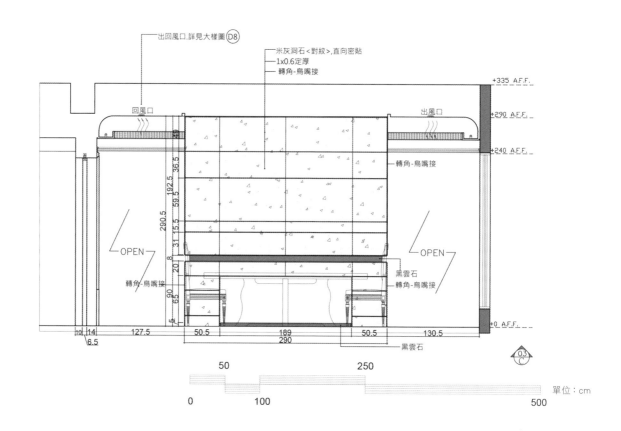

出回風口,詳見大樣圖 D8

米灰洞石 <對紋>,直向密貼
1x0.6定厚
轉角-鳥嘴接

回風口
出風口

+335 A.F.F.
+290 A.F.F.
+240 A.F.F.

36.5
192.5
59.5
15.5
31
8
20
90
65

290.5

轉角-鳥嘴接

OPEN
OPEN

黑雲石
轉角-鳥嘴接

轉角-鳥嘴接

+0 A.F.F.

10 14
6.5
127.5
50.5
189
290
50.5
130.5

黑雲石

03
C

50
250

單位:cm

0
100
500

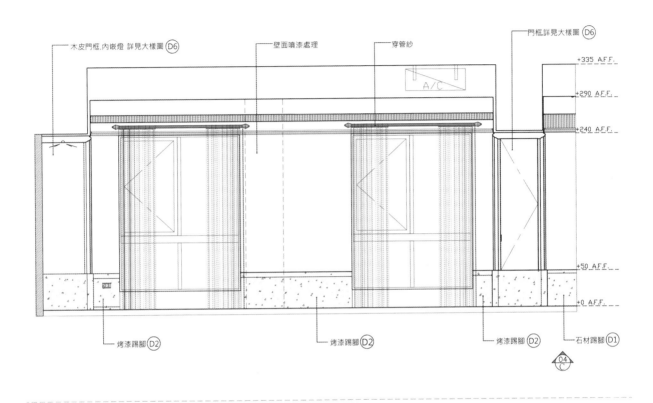

木皮門框.內嵌燈 詳見大樣圖 (D6)　　壁面噴漆處理　　穿管紗　　門框詳見大樣圖 (D6)

+335 A.F.F.
+290 A.F.F.
+240 A.F.F.
A/C
+50 A.F.F.
+0 A.F.F.

烤漆踢腳 (D2)　　　烤漆踢腳 (D2)　　　烤漆踢腳 (D2)　　石材踢腳 (D1)

(04/C)

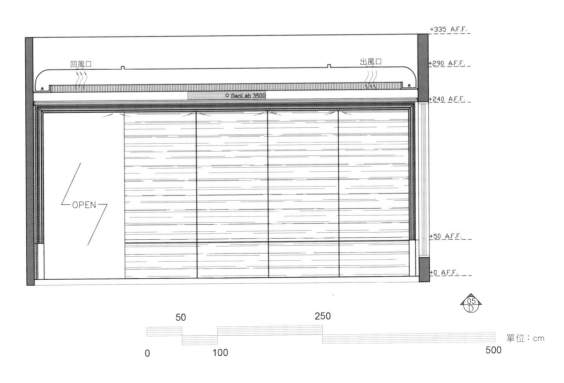

+335 A.F.F.
回風口　　　　　　　　出風口
+290 A.F.F.
+240 A.F.F.
○ BeoLab 3500
OPEN
+50 A.F.F.
+0 A.F.F.

(05/D)

50　　　　　　　　　250

單位：cm

0　　　100　　　　　　　　　　　500

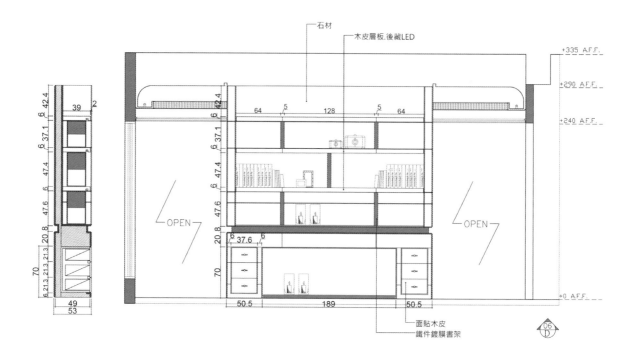

石材
木皮層板.後藏LED

+335 A.F.F.
+290 A.F.F.
+240 A.F.F.
+0 A.F.F.

OPEN
OPEN

面貼木皮
鐵件鍍膜書架

06
D

50 250

0 100 500

單位：cm

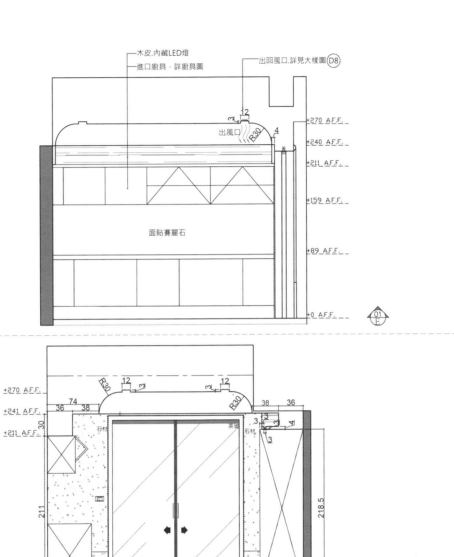

木皮.內藏LED燈
進口廚具,詳廚具圖
出回風口.詳見大樣圖 D8

出風口
R30
面貼賽麗石

+270 A.F.F.
+240 A.F.F.
+211 A.F.F.
+159 A.F.F.
+89 A.F.F.
+0 A.F.F.

01
E

+270 A.F.F.
+241 A.F.F.
+211 A.F.F.
+0 A.F.F.

R30
R30
74
36 38
30
211
石材
石材
218.5
38 36

02
E

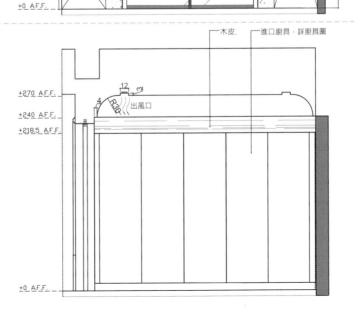

木皮.
進口廚具,詳廚具圖

R30
出風口

+270 A.F.F.
+240 A.F.F.
+218.5 A.F.F.
+0 A.F.F.

03
E

單位:cm

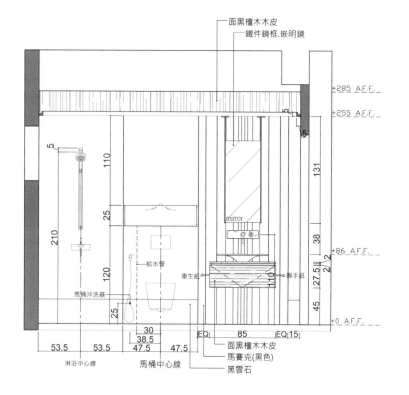

面黑檀木木皮
鐵件鏡框.嵌明鏡

+285 A.F.F.
+255 A.F.F.
+86 A.F.F.
+0 A.F.F.

110
25
210
120
25
5
131
38
27.5
45

mirror

給水管
馬桶沖洗器
衛生紙
擦手紙

53.5 53.5 47.5 47.5
30
38.5
EQ 85 EQ15

淋浴中心線
馬桶中心線

面黑檀木木皮
馬賽克(黑色)
黑雲石

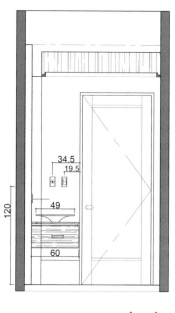

34.5
19.5
49
60
120

01
F
02
F

50 250

0 100 500

單位：cm

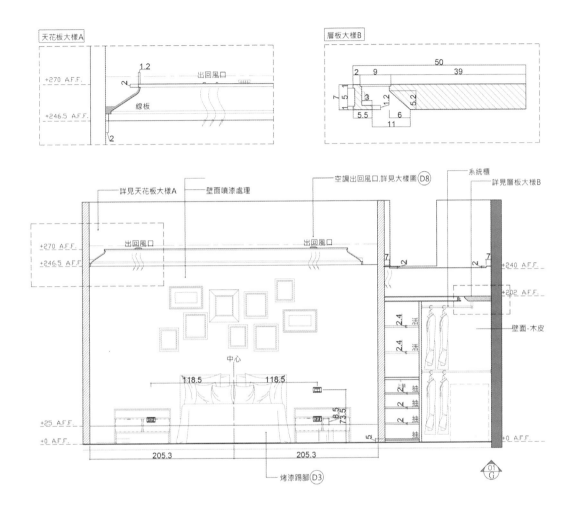

天花板大樣A

1.2
+270 A.F.F.
2 出回風口
+246.5 A.F.F.
線板
2

層板大樣B

50
2 9 39
7
5.5
3 1.2 5.2
5.5 6
11

詳見天花板大樣A 壁面噴漆處理 空調出回風口,詳見大樣圖 (D8) 系統櫃
 詳見層板大樣B

+270 A.F.F. 出回風口 出回風口
+246.5 A.F.F. 7 2 2 7 +240 A.F.F.
 +202 A.F.F.
 2.4 活
 2.4 活 壁面-木皮
中心
118.5 118.5 2 抽
 2 抽
 2 抽
8.5
73.5
+25 A.F.F. 5
+0 A.F.F.
205.3 205.3

烤漆踢腳 (D3) 01/G

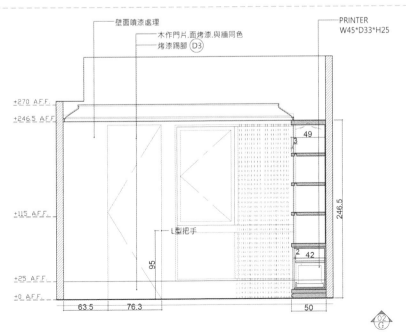

壁面噴漆處理 PRINTER
木作門片.面烤漆.與牆同色 W45*D33*H25
烤漆踢腳 (D3)

+270 A.F.F.
+246.5 A.F.F.
 49
 3
+115 A.F.F.
 246.5
L型把手
95
 2 42
+25 A.F.F.
+0 A.F.F.
63.5 76.3 50

02/G

單位：cm

暗把手大樣A

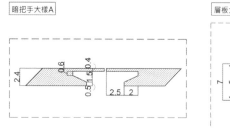

層板大樣B

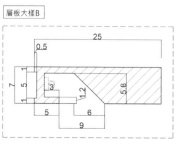

抽盤大樣C

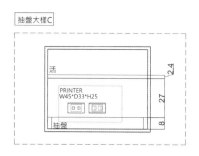

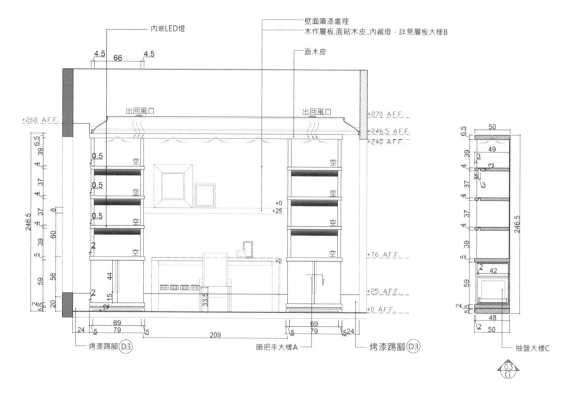

內嵌LED燈

壁面噴漆處理
木作層板,面貼木皮..內藏燈,詳見層板大樣B

面木皮

出回風口　　　　出回風口

烤漆踢腳 D3　　　暗把手大樣A　　　烤漆踢腳 D3　　　抽盤大樣C

單位：cm

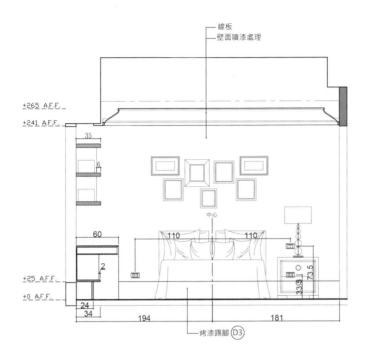

線板
壁面噴漆處理

+265 A.F.F.
+241 A.F.F.
35
6
60
中心
110 110
73.5
+25 A.F.F.
33.5
2
+0 A.F.F.
24
34
194 181
烤漆踢腳 D3

01
H

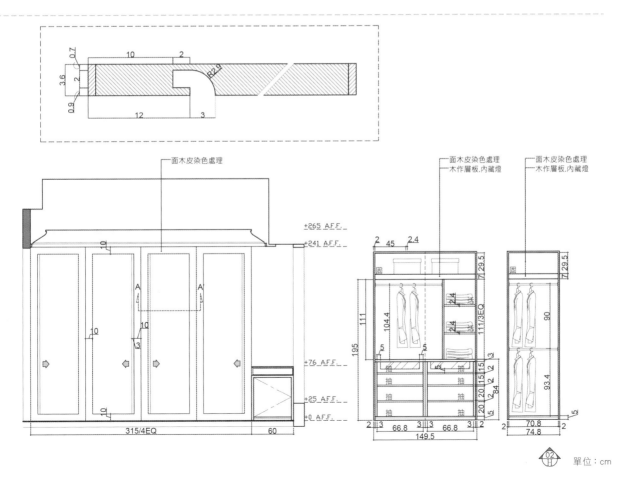

面木皮染色處理
面木皮染色處理
木作層板,內藏燈
面木皮染色處理
木作層板,內藏燈

+265 A.F.F.
+241 A.F.F.
A A
10
10
3
+76 A.F.F.
+25 A.F.F.
+0 A.F.F.
315/4EQ 60

2 45 2.4
7 29.5
固
195 111 104.4
111/3EQ
2.4
2.4
5 5
抽 抽
15 15
抽 抽
20 84
抽 抽
20
2 3 66.8 3 3 66.8 3 2
149.5

固
7 29.5
90
93.4
5
70.8
2 74.8 2

0.7
10 2
R2.9
3.6 2
0.9
12 3

02
H
單位:cm

211

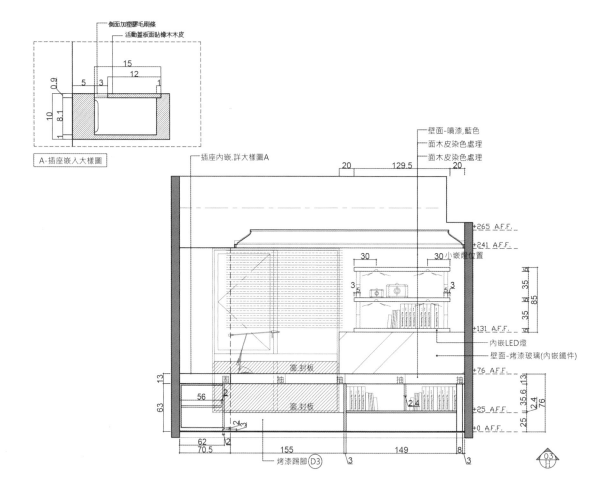

側面加塑膠毛刷條
活動蓋板面貼橡木木皮

15
12
5 3 1
0.9
10
8.1

A-插座嵌入大樣圖

插座內嵌,詳大樣圖A

壁面-噴漆,藍色
面木皮染色處理
面木皮染色處理

20　129.5　20

+265 A.F.F.
+241 A.F.F.

30　30小嵌燈位置

35　35
35　85
35
+131 A.F.F.

內嵌LED燈
壁面-烤漆玻璃(內嵌鐵件)

固　抽　抽　抽　抽

+76 A.F.F.

13
63
56
2

高.封板

35.6 13
2.4
76

+25 A.F.F.

25
+0 A.F.F.

62
70.5
2

155
烤漆踢腳 D3　3

149

8
3

03

50　250

0　100　500

單位:cm

分隔盤大樣A

面紙抽大樣B

木作貼皮鏡框大樣C

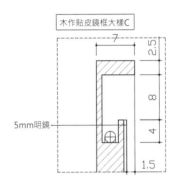

5mm明鏡

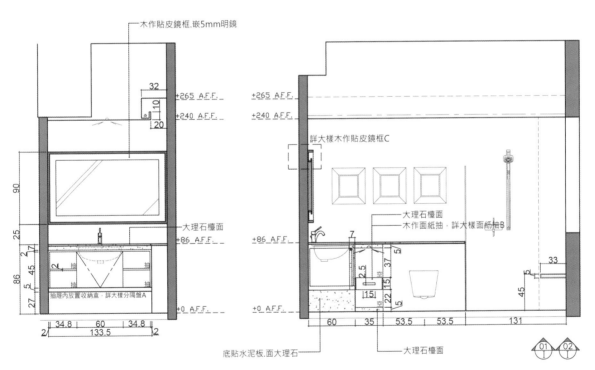

木作貼皮鏡框,嵌5mm明鏡

大理石檯面

詳大樣木作貼皮鏡框C

大理石檯面

木作面紙抽,詳大樣面紙抽B

抽屜內放置收納盒，詳大樣分隔盤A

底貼水泥板.面大理石

大理石檯面

單位：cm

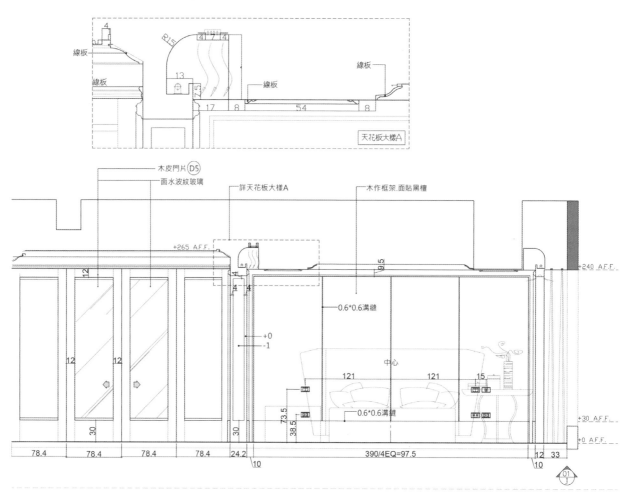

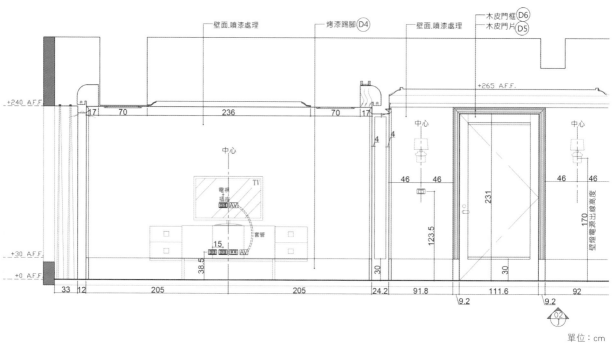

單位：cm

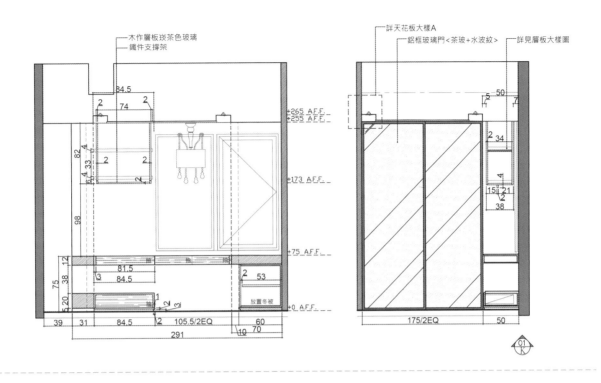

木作層板嵌茶色玻璃
鐵件支撐架

詳天花板大樣A
鋁框玻璃門<茶玻+水波紋>
詳見層板大樣圖

天花板大樣A

木作底板<須確認壁布厚度>
壁布

層板大樣B

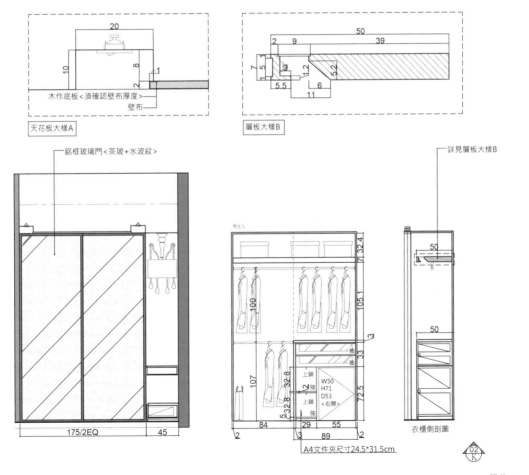

鋁框玻璃門<茶玻+水波紋>

詳見層板大樣B

男主人

上鎖
上鎖

W50
H71
D53
<右開>

A4文件夾尺寸24.5*31.5cm

衣櫃側剖圖

單位：cm

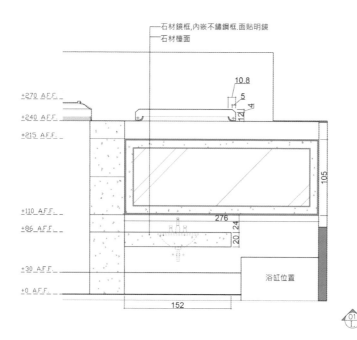

石材鏡框,內嵌不鏽鋼框.面貼明鏡
石材檯面

+270 A.F.F.
+240 A.F.F.
+215 A.F.F.

10.8
5
4
12

105

+110 A.F.F.
+86 A.F.F.

276
20 24

+30 A.F.F.
+0 A.F.F.

浴缸位置

152

01

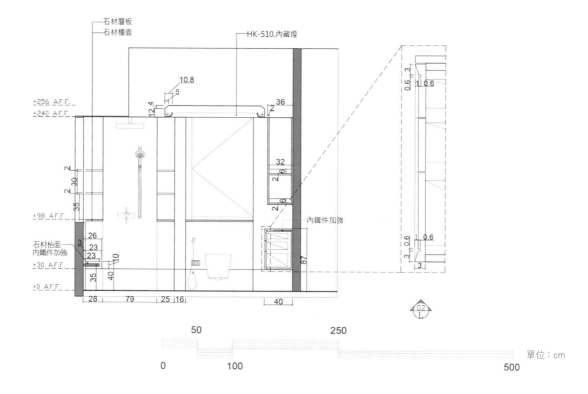

石材層板
石材檯面

HK-510.內藏燈

+256 A.F.F.
+240 A.F.F.

10.8
5
12 4

36
2

0.6 3
1 0.6

+98 A.F.F.

32

2 30
35
2

2 6

2 6

石材枱面
內鐵件加強

26
23
23

3

110
40
35

內鐵件加強

+30 A.F.F.
+0 A.F.F.

87

0.6
1 0.6
3

28
79
25 16
40

02

50
250

0
100
500

單位：cm

抽盒大樣A

收納盒W24D37H7

38.7
52
25
30
3

鏡子大樣B

石材
石材
鐵件
木作底板
明鏡

5
2 1
1
2 2
10
4
2
1
1.8

鐵件　　　　　石材檯面　　木作層板.內藏LED燈
　　　　　　　　　　　　HK-510.內藏燈　　　　詳見鏡子大樣B

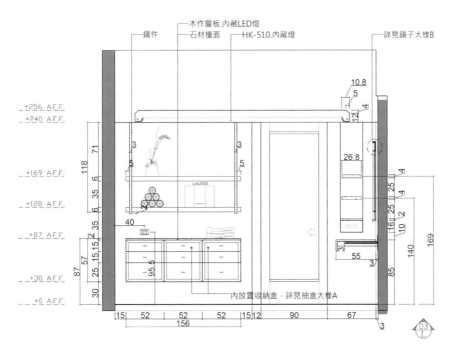

+256 A.F.F.
+240 A.F.F.
+169 A.F.F.
+128 A.F.F.
+87 A.F.F.
+30 A.F.F.
+0 A.F.F.

71
118
35 6
6 35
57
87
25 15 15 2
30

3
5
40
95.5
Lab2000

3
5

10.8
5
4
12
26.8
4
25 4
16 10 2 25
55
140
3
85
3
169

內放置收納盒,詳見抽盒大樣A

15 | 52 | 52 | 52 | 15 12 | 90 | 67
156
3

50　　　　　　　　250
0　　　　100　　　　　　　　　　　500
單位：cm

抽盒大樣A

收納盒W24D37H7

38.7
25
30
52
3

鏡子大樣B

5
石材
石材
鐵件
木作底板
明鏡
1.8
2
10
4
2
1

木作層板.內藏LED燈
石材檯面
HK-510.內藏燈
鐵件
詳見鏡子大樣B

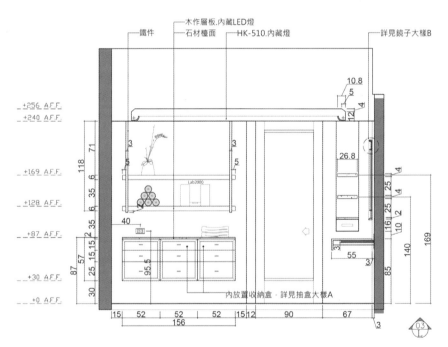

+256 A.F.F.
+240 A.F.F.
+169 A.F.F.
+128 A.F.F.
+87 A.F.F.
+30 A.F.F.
+0 A.F.F.

內放置收納盒,詳見抽盒大樣A

10.8
5
4
26.8
55
140
169
85
71
118
35
35
57
87
40
95.5

15 52 52 52 15 12 90 67
156

50 250
單位:cm
0 100 500